		PETIT		MOYEN		GRAND		ROYAL		VILLE		
Rempart. I fig	Base AB		T	7	T	9	T	12	T	16 ou 18	T	
	Hauteur AN	6	P	9	P	2	T	3	T	3	T	
	Talutz AC et B	6	P	9	P	2	T	3	T	3	T	
	Parapet ED	6	P	9	P	2	T	3	T	3	T	
Fossé I fig	Largeur BI		T	7	T	10	T	15	T	20	T	
	Relais BF		P	3	P	3	P	4	P	6	P	
	Profondeur		P	10	P	12	P	15	P	3	T	
	Talutz FG·IH		P	10	P	12	P	15	P	3	T	
Contresc. I fig	Couridor IL		P	2	T	2	T	3	T	3 ou 4	T	
	Esplanade LM		T	6	T	9	T	12	T	15	T	
Muraille II fig	Largeur BP							9	P	2 P et BV 9		
	Hauteur PL sur l'horizon							9	P	9	P	
	Hauteur PK sous l'horizon							15	P	3	T	
	Talut ZX							2	P	3	P	
	Parapet NT							2	P	3	P	
Fossebraye III fig	Largeur BG						2	T	3	T	4	T
	Parapet GC						2	T	3	T	3	T

L'ARCHITECTVRE MILITAIRE,

OV

L'ART DE FORTIFIER LES PLACES REGVLIERES ET IRREGVLIERES.

Expliqué, Pratiqué, & Demontré d'vne façon facile, & agreable.

Auec vn Abregé de la pratique de la Geometrie Militaire.

Par le R. P. PIERRE BOVRDIN, de la Compagnie de IESVS.

A PARIS,

Chez GVILLAVME BENARD, ruë S. Iaques, à l'Image de Notre-Dame de Foy, vis à vis des RR. PP. Iesuites.

M. DC. LV.
AVEC PRIVILEGE DV ROY.

AV LECTEVR.

VOICY vn petit ouurage qui est vn excellent abregé des grands & longs traitez de plusieurs bons Autheurs. Ie ne vous sçaurois assez loüer ce petit volume : Il n'y a que l'experience qui puisse vous faire entendre combien vous le deuez priser. Pour contribuer quelque peu à votre satisfaction, & à l'honneur de la memoire de son Autheur ; ie vous en diray seulemét ce mot: que c'est le trauail d'vn bel esprit, qui etant capable d'aprofondir les plus subtiles parties de la Mathemati-

AV LECTEVR.

que, a estimé que son temps seroit bien employé s'il le donnoit à la composition de cette piece, parce qu'il voyoit clairement que renfermant en fort peu de pages tous les plus beaux enseignemens qui sont dans les gros Volumes des autres, & les proposant d'vne methode tres-facile, elle seroit tres-vtile à vne infinité de Noblesse, qui tient aujourd'huy à honneur de porter les armes pour le seruice du Roy & pour la gloire de la France. Et luy n'eut iamais rien de plus cher, apres les interests de Dieu, que de seruir de tout son pouuoir son Prince & son pays. Agreez le fruit de son trauail, & priez Dieu qu'il luy en donne la récompense dans le Ciel, & qu'il nous y ache-

AV LECTEVR.

mine tous. Car apres tout, le meilleur de tous les employs? est celuy de se sauuer.

PERMISSION DV R.P. Lovis Cellot, *Prouincial* de la Compagnie de IESVS en France.

IE permets à GVILLAVME BENARD, de faire imprimer, & de vendre la *Perspectiue Militaire*, composée par le feu P. PIERRE BOVRDIN, de nôtre Compagnie, & reuûe par trois autres de nos Peres. A Paris ce 9. de Feurier 1655.

<div align="right">LOVIS CELLOT.</div>

A LA NOBLESSE Françoise.

VOICY l'Art de fortifier toute sorte de Places tant Regulieres qu'Irregulieres traité vniuersellement & particulierement ; briéuement & clairement ; pratiquement, & scientifiquement.

Vniuersellement, puis qu'il vous presente tout ce qui a eté inuenté & pratiqué par les plus capables Ingenieurs en Italie, en France, en Holande, en Alemagne, & aux autres pays où les armes florissent.

Particulierement, vû qu'il digere toutes ces inuentions & les aparie si proprement, qu'il semble n'en faire qu'vne à plusieurs faces.

Briéuement, d'autant qu'il comprend en peu de pages tout ce qui est de remarquable dans toutes les façons & methodes dont se sont seruis Iean Erhard François & Ingenieur de Henry le Grand ; Loriny, Fiamelli, & autres Autheurs Italiens ; Marollois, Freitac, Golthman, & Dogen, qui se sont

fait vne grande reputation dans la Holande & par tout, le Cheualier de Ville François, & autres dont les écrits sont prisez à bon droit.

Clairement, à raison de l'ordre qui y est obserué, iusqu'à ce point que d'établir diuers ordres de fortifier à l'imitation de l'Architecture generale.

Pratiquement, puisque ceux qui se contenteront de la pratique y trouueront leur compte dans les regles, qui sont auancées en leurs lieux pour pratiquer facilement.

Bref scientifiquement, vû qu'elle donne raison de ses pratiques, & qu'elle demontre par la Trigonometrie la iustesse de ses procedez.

C'est à vous de voir si dans ces circonstances vous trouuerez ce que vous pretendez, du moins faites en l'experience.

ARCHITECTVRE

LA NATVRE ET LA FIN DE
l'Art de fortifier.

LA fortification, ou l'Art de fortifier est vne partie de l'Architecture : d'où vient qu'aprés quelques autres ie l'ay appelée l'Architecture Militaire.

La fin qu'elle pretend c'eſt d'auantager par ſon induſtrie vne place qui luy eſt confiée, en ſorte que peu de perſonnes y puiſſent reſiſter & ſe défendre heureuſement contre vn grand nombre d'ataquans.

Elle pretend arriuer à ce point, ou pour le repos & l'aſſeurance des Citoyens, qui s'y trouuent à couuert contre les courſes & les eforts de leurs ennemis ; ou pour la conſeruation facile & auantageuſe des Etats, vne place forte ou vne bonne Citadelle faiſant ſur la frontiere, ou à la teſte d'vne Ville importante, ce qu'on ne pourroit faire autrement que par vne puiſſante armée auec des frais immenſes.

LES MOYENS QVE L'ART DE fortifier employe pour arriuer à sa fin.

IL y en a deux principaux, qui sont comme l'essence de son artifice, tous deux fondez sur la nature, qui fournit aux animaux des armes défensiues & ofensiues. Ces moyens sont tant les couuertures, ou terrasses, & corps semblables pour soûtenir, & se défendre en parant aux coups, que les défenses ou lieux propres à se seruir des armes ofensiues pour repousser les ataquans, & les charger. L'vn & l'autre employe vn bel artifice, qui consiste en la disposition des parties de la place, telle que premierement vn mesme corps couure plusieurs personnes, & que chacun des défendans soit à couuert de tous côtez: Secondement que chacun des ataquans soit vû & découuert de plusieurs endroits de la place, & en suite puisse tout ensemble estre frapé en face & de flanc. Le premier est en faueur des assiegez, & le second au desauātage des assiegeans, & tous deux trespropres pour arriuer à la fin qu'on desire.

ARCHITECTVRE

LE SVIET DE L'ART DE fortifier.

C'Est la Place, ou la figure naturelle qu'il entreprend de fortifier. Il en est de deux sortes. Les vnes dependent de la volonté, ou du choix de l'Ingenieur qui taille en plein drap, & y prend tel sujet qu'il iuge estre à propos. Les autres sont presentées au mesme Architecte, comme vn malade au Medecin, pour les assister de son industrie, & les perfectionner autant qu'elles en sont capables. Les premieres sont d'ordinaire parfaites & regulieres, l'intention de tout ouurier se portant naturellement à ce qui est parfait. Les autres sont sujettes à estre grandement defectueuses & à vne infinité d'imperfections, comme etans atachées à diuerses circonstances qui concernent le lieu ou la situation, & le rencontre. Aussi elles sont pour l'ordinaire de figure imparfaite ou irreguliere, & attendent l'Art qui les perfectionne, ou du moins les deliure de toute imperfection.

LES EFFETS DE L'ART DE *fortifier*.

Comme l'Architecture ordinaire a diuers ouurages qu'elle entreprend & perfectionne, comme les edifices sacrez & les publics, les Palais & les bâtimens des particuliers : Ainsi l'art de fortifier ne se contente pas d'acheuer des Places d'armes & des Villes d'importance, mais il s'ocupe aussi à la bâtisse, & à la perfection de quantité d'ouurages plus petits, comme sont les Forts toyaux, les Citadelles, ou Châteaux, les Fortins & les Forts de Campagnes, & semblables : voire mesme il acheue en petit les parties de chaque ouurage, tant celles qui sont atachées au corps de la place, que les détachées, & pour tout cela donne des regles assurées, & fournit les moyens de reüssir en chacune de ses entreprises.

Les moyens exterieurs dont se sert l'Art de fortifier pour representer ses ouvrages.

CE sont, outre les modelles & reliefs, les figures ordinaires. Il en est de 2. sortes. Les Plans & les Profils. Pour les comprendre, representez-vous vne Tour carrée, située à plom sur l'horizon: Apres suposez qu'on la coupe par le pied d'vn coup parallele à l'horizon, & qu'on la transporté autre part; Le trait qui restera imprimé sur le plan de l'horizon, sera le plan de la Tour, & vous en fera connoître les longueurs & les largeurs & la figure carrée, mais non les profondeurs. Que si vous suposez qu'on coupe la mesme Tour d'vn coup vertical ou à plom sur l'horizon, le trait qui restera sur vne des parties sera le Profil, & vous fera connoître les largeurs & les hauteurs. Chaque ouurage a son plan, & son profil.

MILITAIRE.

TABLE
Des Pieces, Noms, & termes propres à l'Art de fortifier.

LA varieté des pieces, des noms, & des termes dont on se sert dans la fortification est si grande, qu'il semble impossible de les ranger d'ordre, en sorte que les mesmes ne paroissent qu'vne fois, vû particulieremét que quelques-vns contribuent à l'explication & à l'intelligence des autres, & ayans diuers raports, ils doiuent paroître en diuers endroits. Les voicy mis le plus succinctement qu'on a pû.

L'expression de quelque ouurage representé dans ses longueurs & largeurs, s'apelle *Plan*, ou *Ichnographie*, comme l'expression du mesme ouurage representé dans les hauteurs & largeurs, s'apelle *Profil* ou *Coupe*.

Vous auez le plan dans la premiere figure & le profil dans la seconde, & autant dans les suiuantes.

Le plan doit estre representé & conçeu comme couché, & étendu sur l'horizon,

14 ARCHITECTVRE

& le profil comme éleué & dreffé fur l'horizon.

Redoute est le plus petit des ouurages.

Redoute carrée, qui a quatre faces simples & droites, comme AB. BD. DC. CA. auec vn simple parapet ou leuée de terre d'vn fossé tout au tour.

MILITAIRE. 15

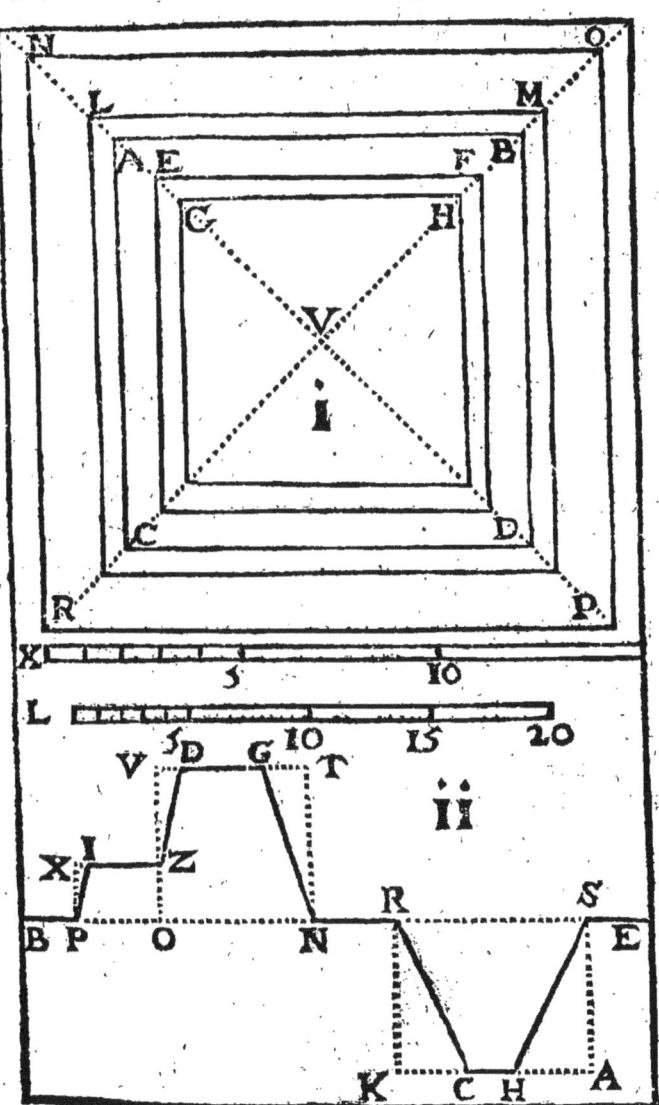

Etoile, ouurage à plusieurs faces composées de parties qui se flanquent l'vne l'autre.

Flanquer, c'est défendre de flanc ou de côté.

Estre flanqué, c'est estre défendu de flanc.

A O. flanque O B. & est mutuellement flanqué par O B.

L'angle flanquant, c'est celuy qui se retire dans la face comme A H B. dit pour cela *Angle entrant*, ou *Angle de tenaille*, ou *tenaille*.

L'angle flanqué, est celuy qui sort & s'auance, dit pour cela *Angle sortant*, ou *Pointe*, comme T A O. O B V. l'ouurage en est apelé *Etoile* à quatre pointes, ou comme les suiuantes à cinq, ou à six. Comme aussi *Etoile carrée*, ou *Pentagone*, ou *Hexagone*.

MILITAIRE.

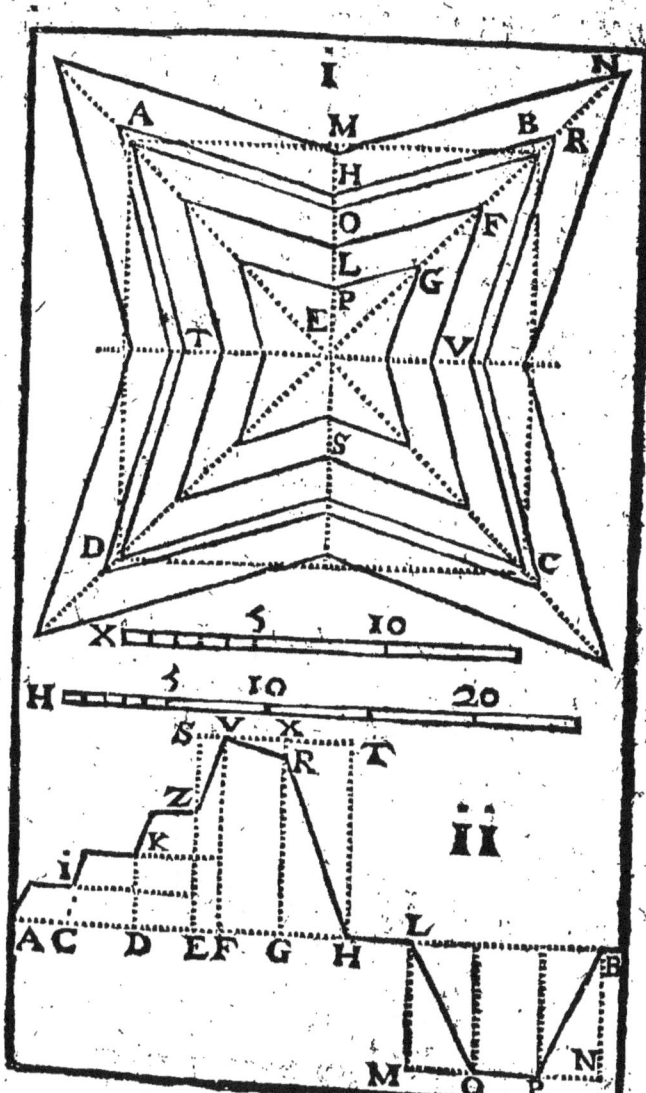

B

18 ARCHITECTVRE

Polygone est vne figure à plusieurs angles, comme l'hexagone suiuant A B C D E F, & le pentagone present A B C D E, faits par des lignes punctuées.

La figure ou le Polygone de l'ouurage ou de la place, est la figure naturelle sur laquelle l'art s'ocupe & trauaille. Tel est le sudit Pentagone au regard de cette étoile Pentagone.

Le centre du *Polygone* V.

Les côtez A B. B C, &c.

Les rayons du *Polygone* V A. V B. V C, &c.

L'angle du *Polygone* A B C. B C D. &c.

L'angle au centre du *Polygone* A V B.

Le demy-angle du *Polygone* V A B. V B A. Autant dans tous les autres.

MILITAIRE.

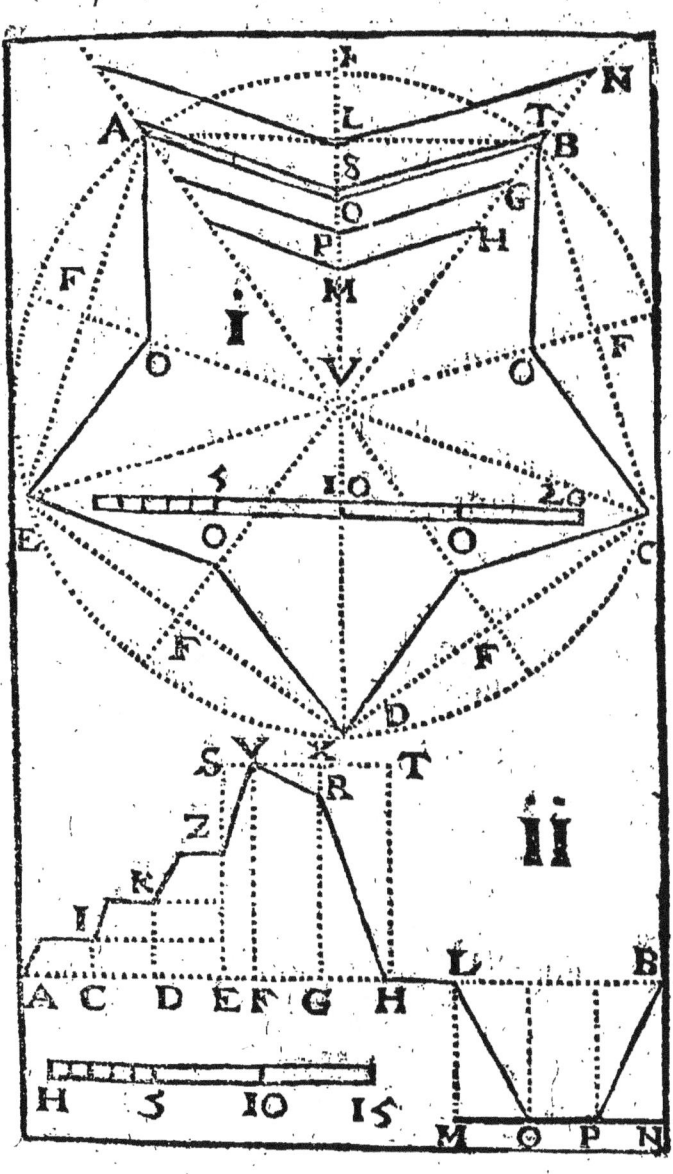

ARCHITECTVRE

Le Triangle du Poligone A V B. en comprenant toutes les lignes qui y sont, comme M H. O I, &c.

Polygone regulier, qui a tous ses côtez & tous ses angles égaux A B C D E F.

Polygone irregulier, qui a quelques côtez & quelques angles inégaux, comme seroit la moytié F A B C.

Les redoutes & les étoiles n'ont qu'vn parapet & vn fossé.

Parapet, leuée de terre pour couurir le defendant, comme dans le profil E Z V X H.

Banquette, degré de terre ou gazon pour tirer par dessus le parapet.

Parapet à trois banquettes Y K Z V X H.

Parapet ordinaire, à vne Banquette tel qu'il paroît dans le profil de la Redoute carrée, & par tout d'oresnauant.

MILITAIRE.

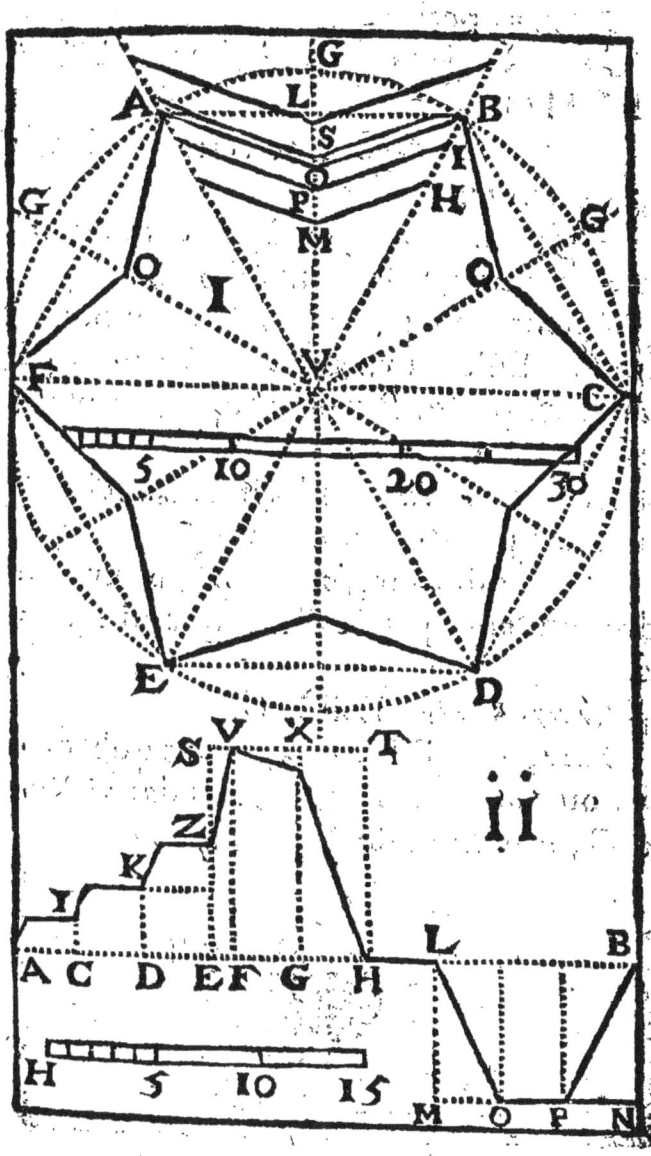

ARCHITECTVRE

Fortin, petit fort.

Fort à demy-Bastion, à demy-defense, ELMO.

Fort de campagne, de terre, seulement pour vn temps.

Poste, lieu d'arrest à la commodité, ou auantage, de la vient qu'on dit,

Tenir son poste. Abandonner son poste. Enleuer vn poste. Fort pour soutenir vn poste. Retranchemens à mesme efet.

Retranchement, endroit retranché, & couuert pour y faire ferme.

Reduit détour, ou retour pour prendre l'ennemy par le flanc quand il auance.

Demy-Bastion DEHG.

Face, Pan EH. & d'autant qu'il épaule, ou couure les defendans dans le flanc HG, il se nomme *épaule*, *épaulement*.

MILITAIRE.

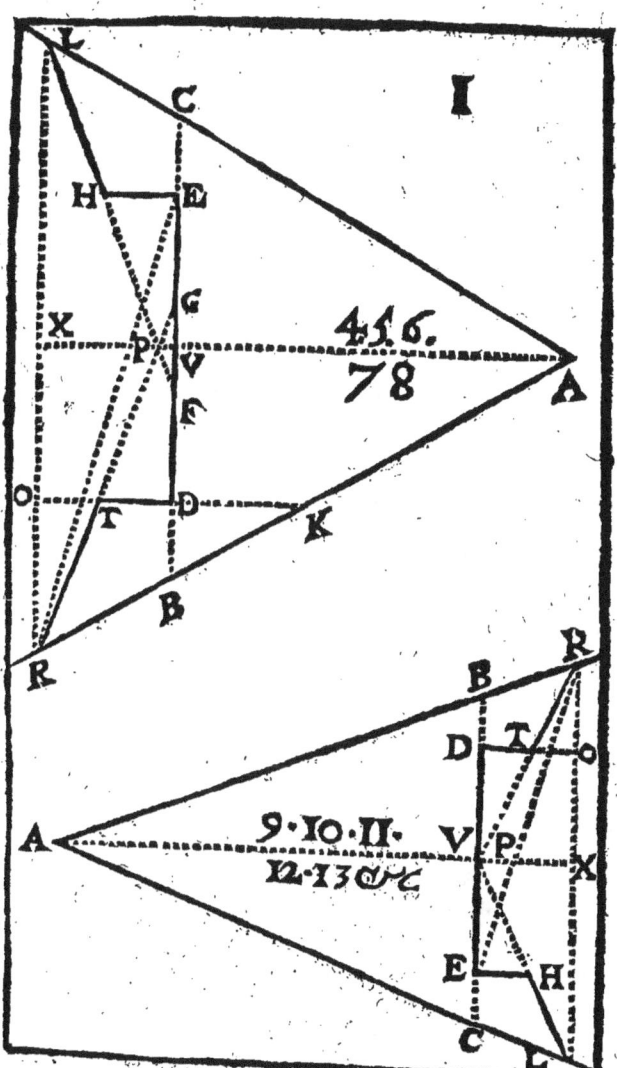

ARCHITECTVRE

Tenaille. BPC. par le rencontre des faces prolongées, dit aussi *Angle flanquant essentiellement.*

Angle flanquant accidentellement HED. TDE.

Flanc razant, duquel sort la ligne de defense razante comme E. D.

Fort à l'Italienne, fait à la façon & selon les loix des Autheurs ou Ingenieurs Italiens. Ainsi des autres.

Fort à la Françoise, à la Hollandoise, &c.

Orillon, petite auance pratiquée à la pointe de l'épaule pour couurir le flanc, ou le canon dans le flanc.

Orillon rond. Orillon carré suiuant la figure du corps auancé. *Bastion à Orillons.*

MILITAIRE. 29

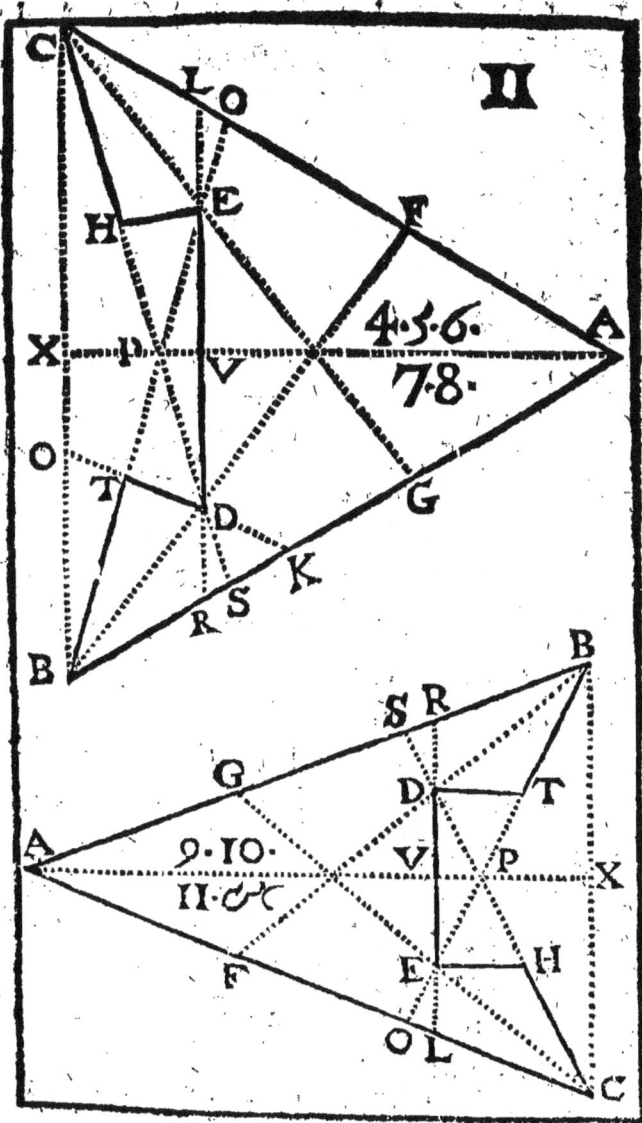

ARCHITECTVRE

Profil. 1. fig. Le rampart A O R B. La base du rampart A B. La hauteur A N. C O. Le tetrepelin O P.

Le parapet du rampart P R S Q. auec sa banquette.

Le talud extérieur, Q B.

Le Talud interieur, O A.

Le Glacis, R S.

Le relais, la retraite, le pas de la Souris, l'orteil B F.

Le fossé F v X I. F v l'escarpe. X I. la contrescarpe. Le fond du fossé v X.

La Contrescarpe X I K M. composée de la contrescarpe particuliere X I. Du chemin couuert ou Couridor I L. & du parapet du Couridor L K, auec sa banquette: L'esplanade K M.

La muraille 2. fig. B N T Z. Le Cordon T. Le parapet N T. La fosse braye auec son parapet. 3. fig. B G C F.

Circonualation, lignes. Vn composé de Redoutes, Etoiles, Fortins, & Forts, auec des tranchées & des lignes de communication de l'vn à l'autre, tout autour de la place assiegée.

Tranchée. Leuée de terre en parapet auec vn fossé du côté de l'ennemy.

MILITAIRE.

Lignes en dedans. Le foffé vers la place pour empefcher les forties.

Lignes en dehors. Le foffé opofé pour empefcher le fecours.

Lignes doubles, en dedans & en dehors, pour l'vn & l'autre efet, ce qui eft entre-deux fe nomme le dedans des lignes.

Lignes de communication, qui vont d'ouurage en ouurage.

Blocus, *bloquer*. Saifir les auenuës d'vne place.

Aproches. Tranchées d'aproche vers la place pour l'ataquer.

Contraproches. Trauaux des affiegez pour empefcher le progrez des ataquans.

Second flanc. Feu dans la courtine E F. D G.

Faire feu. Tirer inceſſament.

Flanc fichant. HE. Duquel ſort la ligne de defenſe fichante, E D.

Plateforme. Baſtion fait ſur vn angle entrant.

Baſtion ſur ligne droite.

Baſtion regulier à faces égales, & flancs égaux, &c.

Baſtion irregulier, à faces inégales & ſemblables.

Baſtion Royal. Grand & capable.

Redent. Réduit compoſé de face & de courtine.

Ouurages à redens. Par flancs & courtines.

Angle couuert. Portant vn baſtion ou demy-baſtion, comme R L K. portant E H N.

Angle découuert. Sans baſtion.

Angle ouuert, coupé par deux lignes qui ſe flanquent l'vne l'autre.

M I-

MILITAIRE. 33

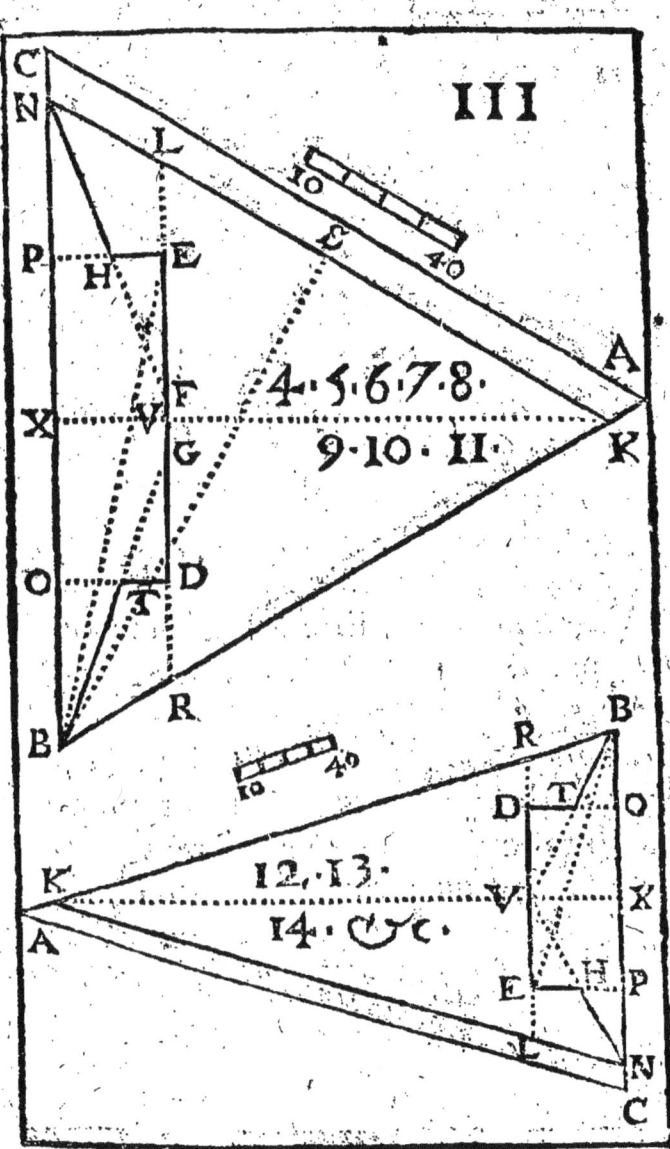

ARCHITECTVRE

Polygone interieur, qui paſſe par les centres des Baſtions. B C. en ſeroit vn côté.

Polygone exterieur, qui paſſe par les pointes des Baſtions. R L. en ſeroit vn côté.

Baſtion à angle droit, qui a l'angle de la pointe droit, comme T R T. dans le petit triangle.

Baſtion à angle aigu, qui a l'angle de la pointe aigu, ou au deſſous de 90 degrez, que s'il en a plus de 90, le baſtion eſt à angle obtus.

Citadelle, Château fort pour tenir en bride vne Vile. Elle a ſa porte ou entrée par dedans la Vile, & vne autre par dehors, apelée la porte du ſecours.

Donjon, lieu de retraite dans la place pour parlementer & capituler auec plus d'auantage dans l'extremité.

MILITAIRE.

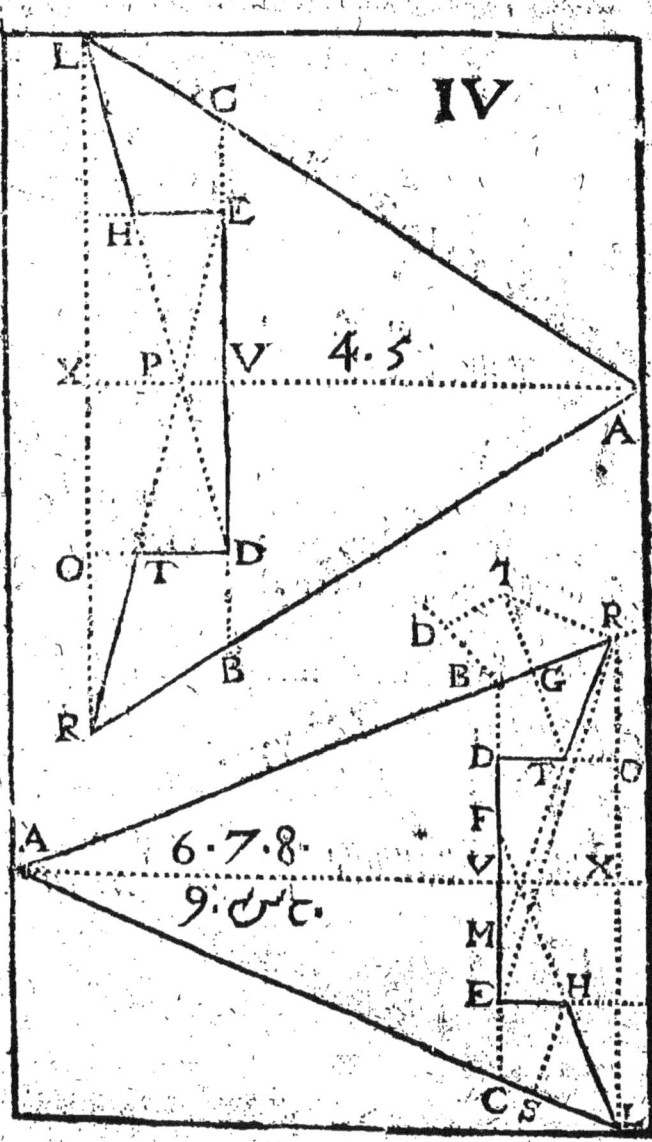

ARCHITECTVRE

Plan de l'enceinte à seul rampart. Le profil est au bas.

Le trait principal BHDD, &c.
Le rampart entre GG. & LL.
Le parapet du rampart FOGG.
Le fossé BHS, &c.
La contrescarpe PS, &c.
Le Couridor ou chemin couuert entre PS. & TO.
L'Esplanade entre TV. & XZ, le mesme dans les autres & dans le profil.

Bastion plein par tout, égal à la hauteur du rampart. Que si le rampart regne seulement tout au tour, il est apelé *Bastion creux*, bon à contreminer & à éuenter la mine de l'ennemy.

Gaigner la Contrescarpe. Percer la Contrescarpe. Passer le fossé. Atacher le Mineur au bastion.

Mine, Fourneau, Fougade pour faire sauter les ouurages. De la *Contremine, contreminer.*

MILITAIRE.

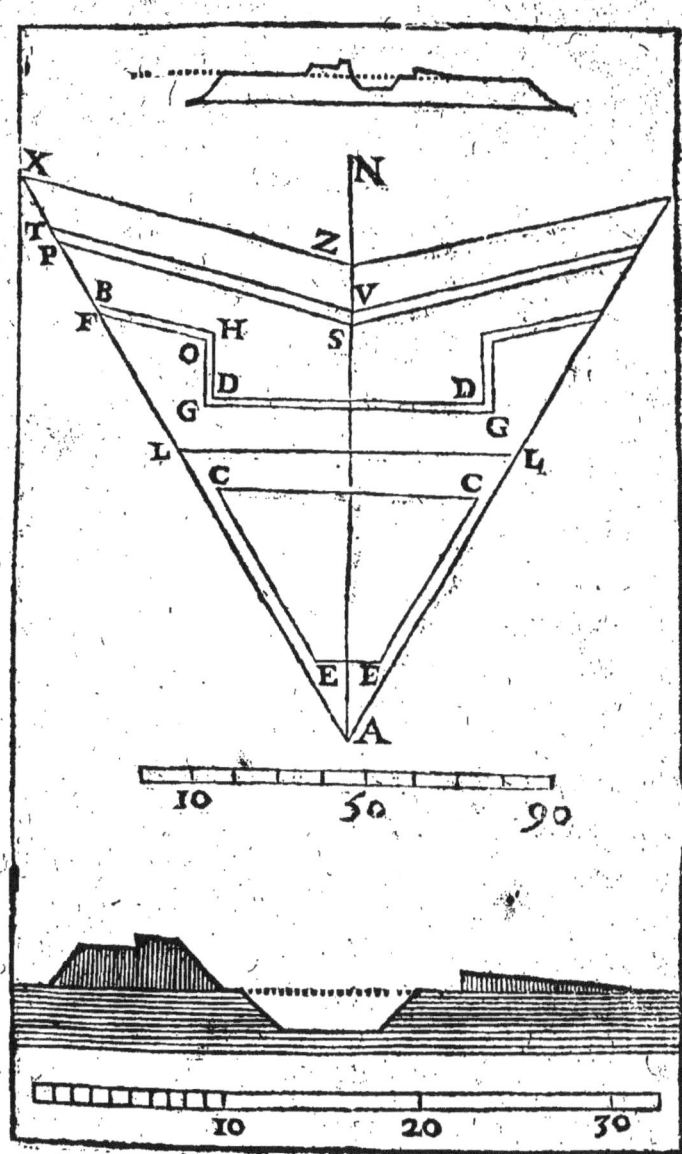

ARCHITECTVRE

Enceinte, La muraille & le rampart.
Le pied de la muraille, L'escarpe.
Le Cordon de la muraille.
Le chemin des rondes sur la muraille entre le rampart & le parapet. Voyez le profil.

La place d'armes au milieu de la place, ou du fort A.

Les Ruës. Les logemens.

Enfiler, nettoyer, tirer le long.

Ainsi de l'épaule DH, le Couridor oposé & de l'autre côté, est enfilé, nettoyé, & vû ; les tyrs allant tout du long.

Eminence, Commandement qui enfile quelque endroit.

Trauerse, leuée de terre pour se couurir & n'estre pas enfilé.

Angle de la contrescarpe, fait par le rencontre des Couridors, au milieu de la face ou Courtine.

Angle sur la pointe de la contrescarpe, vis à vis de la pointe du Bastion.

MILITAIRE.

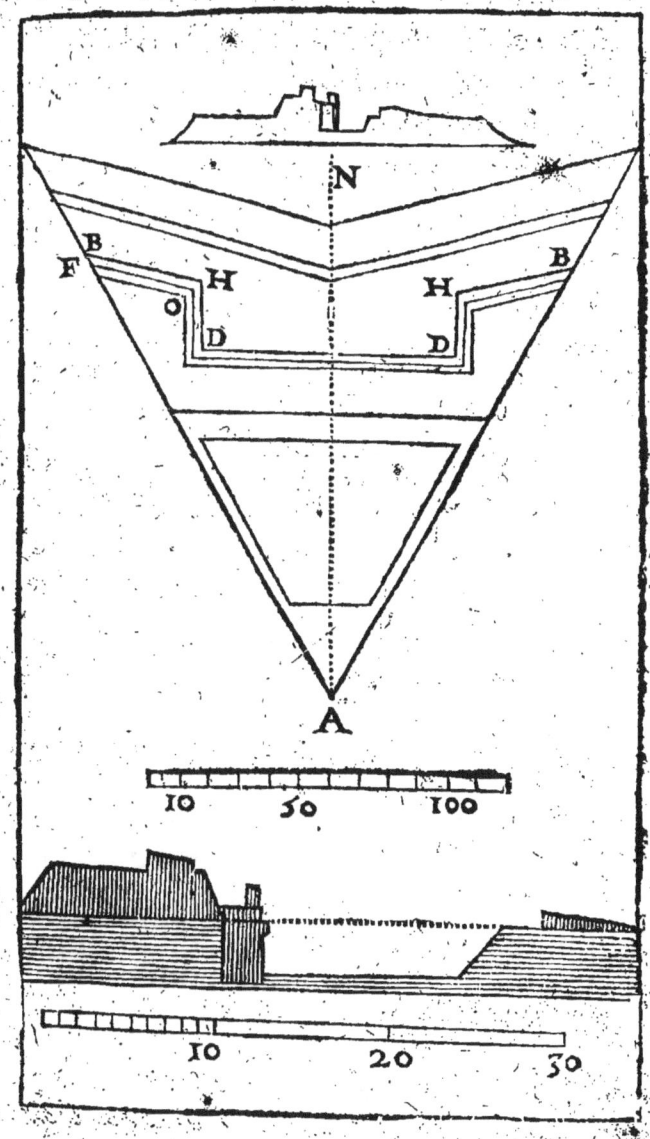

ARCHITECTVRE

Enceinte auec vne fosse-braye, ou *basse enceinte* ordinaire aux forts & places à la Hollandoise. Voyez-la dans le profil.

Fosse-braye, basse enceinte pour la defense du fossé tout au tour de la place entre le rampart & le fossé.

Flanc bas, *place basse*, *casemate*, lieu preparé dans le flanc pour loger le Canon, & defendre le fossé.

Flanc haut, *place haute*: lieu preparé pour mesme efet sur le rampart en mesme endroit.

Merlons, parapet & couuerture du Canon.

Embrasures, ouuertures par où tire le Canon.

Emboucher la casemate, tirer à plom dedans.

Creuer la Casemate, *aueugler la Casemate*, la rendre inutile a coups de Canon.

Canette, petit fossé pratiqué dans le milieu du grand.

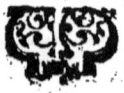

MILITAIRE.

ARCHITECTVRE

Les Dehors. Pieces détachées, pratiquées dans le fossé & au delà.

Rauelin, Demy-Lune A B C D. sur l'angle de la contrescarpe, ou de la pointe.

Demy-Lune flanquée, qui porte deux flancs aux bouts de ses faces.

Faces de la Demy-Lune B C. D C.

Pointe de la Demy-Lune C.

Fossé general, grand fossé tout au tour de la place.

Fossé particulier de la Demy-Lune, ou de semblable ouurage entre G L, & B C. plus étroit, & moins profond que le general.

Paniers, sacs pleins de terre pour se couurir.

Gabions plus grands à même efet. De là *se Gabionner*.

Mantelets, couuerture portatiue pour faire les aproches.

Embarras, *Cheual de frise* : piece de bois entrelardée de pieux.

MILITAIRE. 43

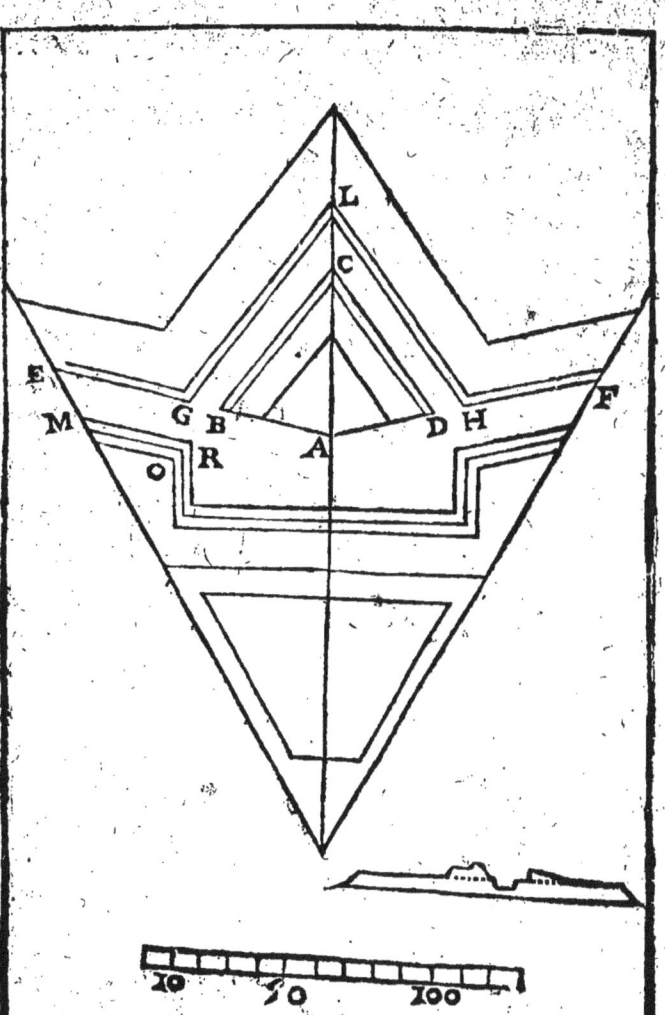

Cornes.

Pieces à Cornes, *Ouurages à Cornes* C A B D.

La teste de l'ouurage A B.

Demy-Lune en teste de l'ouurage H P L.

Ouurage de terre, tel que le present & le suiuant, & les forts de campagne & semblables.

Cornes simples auec vne simple tenaille en teste, comme seroit A V B.

Cornes épaulées auec des flancs & des épaules & courtines au milieu A F G R T B.

Cornes redoublées, les deux ensemble qui font vne espece de Bastion.

Cornes flanquées auec des flancs & épaulemens aux bouts des côtez, comme les suiuantes.

Cornes paralleles suiuant la situation des côtez A C. B D.

Cornes à queuë d'arondelle, plus étroites par vn bout, & pour l'ordinaire vers la place, pour en estre plus facilement flanquées.

MILITAIRE. 45

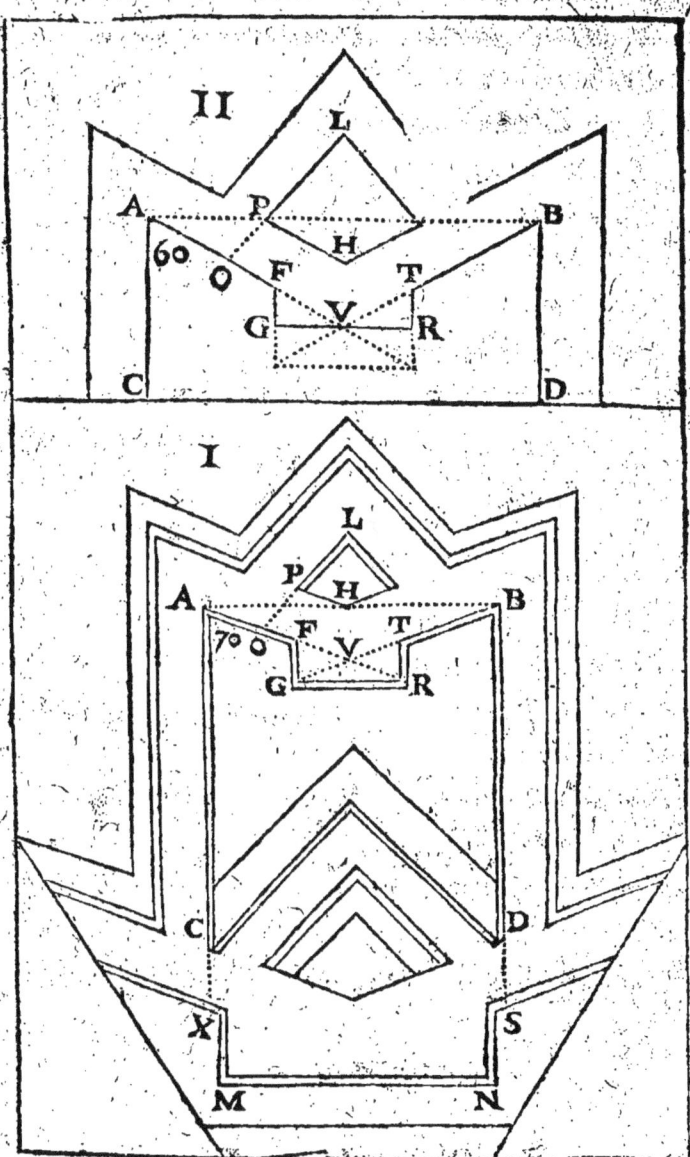

ARCHITECTVRE

Couronnement, Ouurage pratiqué au delà des Cornes pour gaigner pays & éloigner l'ennemy TRSOIL.

Teste du couronnement T.

Les flancs O I.

L'aile I L. P N.

Pallissade, pieux alignez & plantez à plom sur l'horizon. Leur place icy, ce sont les lignes punctuées T S R, &c.

Ouurage palissadé, entouré de palissade.

Fraises, pieux qui sortent du rampart, ou du bas du parapet, couchez & paralleles à l'horizon.

Demy-Lune, fort ou ouurage fraisé, entouré de fraises pour empescher la montée & la descente.

Logement, endroit couuert. De là, *pratiquer vn logement*.

Galerie, chemin couuert à trauers le fossé.

MILITAIRE. 47

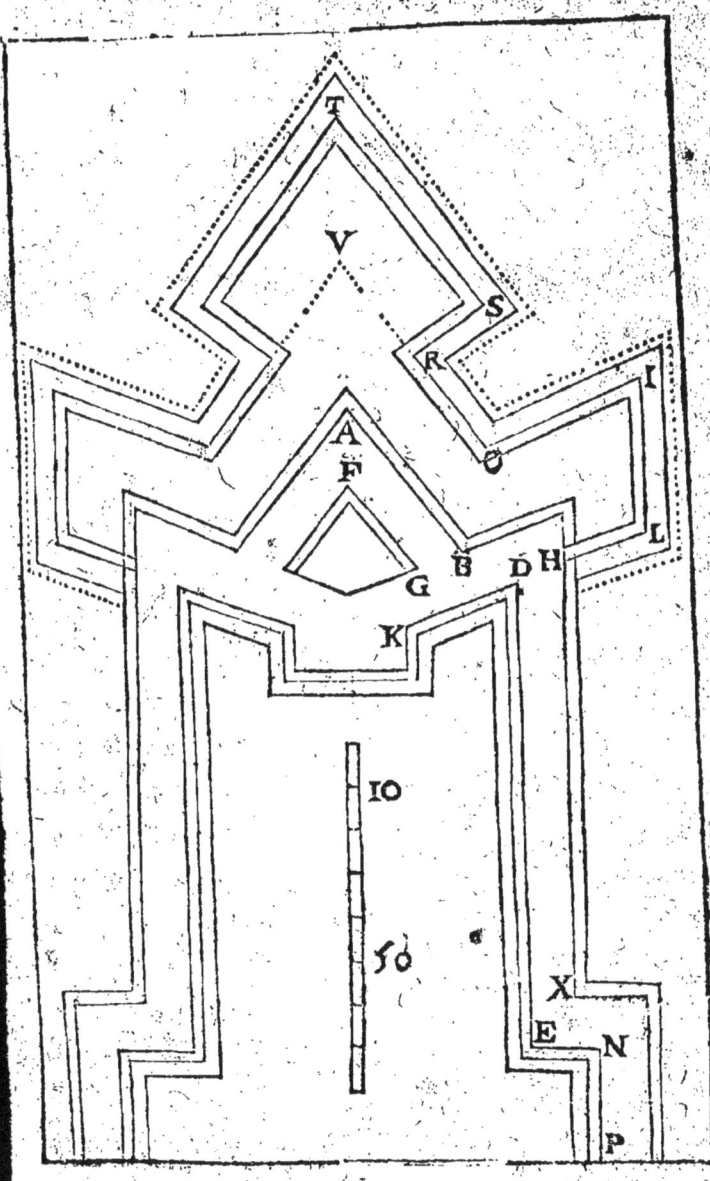

ARCHITECTVRE

ADRESSE TOVCHANT LES termes propres de l'Art de fortifier.

Vous auez en ces deux cayers les plus ordinaires termes de l'Art de fortifier, que i'ay mis tous de suite pour m'acommoder à la façon ordinaire. Mais ie croy qu'il est bon de vous auertir de ne vous peiner point trop à les comprendre ainsi détachez des ouurages. Vous les aprendrez plus aisément, & auec plus de contentement dans l'ordre que ie tiendray cy-apres. J'expliqueray chaque ouurage separément, commençant par les plus petits & les moins chargez de mots propres. Ainsi me seruant des termes qui se presenteront peu à la fois, & paroîtront en leur place naturelle, vous les entendrez aisément, & les retiendrez sans confusion.

L'EXPLICATION DE L'OVVRAGE
de la fortification reguliere.

NOus commencerons par la Redoute, les Etoiles & autres plus simples, & de là nous monterons aux plus grands. Par tout vous ferez le raport des écrits à la figure posée vis à vis ; & si vous desirez de connoître par pratique la quantité de chaque partie de l'ouurage, en attendant les voyes demonstratiues, vous vous seruirez des échelles particulieres de la sorte.

Prenez auec le compas ordinaire la ligne dont vous desirez sçauoir la quantité, puis apliquez-la sur l'echelle propre à la figure, & lors le nombre des toises ou des pieds qui seront entre les pointes du compas, vous fera entendre que la partie de l'ouurage representée par ladite ligne, aura autant de toises ou de pieds.

D

ARCHITECTVRE

LA REDOVTE.

C'Est le plus petit des ouurages faits de terre. Elle sert pour la defense des tranchées, des postes, & des lieux semblables, en atendant du secours. La forme est carrée, simple, & n'a que la défense de front ; Elle consiste en vn parapet, ou leuée de terre tout au tour, pour couurir ceux qui sont dedans, & en vn fossé par dehors, pour arrester l'ennemy. Il en est de trois sortes. La petite a 10. toises de face. La moyenne en a 15. La grande en a 20.

1. Le plan est sur l'échelle X. de 10. FB. ou AE. la largeur du parapet. HF. ou CE. la banquette ou petite leuée de terre pour y monter & tirer par dessus le parapet. BM. AL. le relais pour empescher la chûte des terres. MO. le fossé.

2. Le profil sur l'échelle L. de 20. pieds. PIZ. la banquette. ZDGN. le parapet taludé, ou fait en talud par dedans. DZ, & par dehors GN. NR. le relais, ou retraite. RCHS. le fossé en talud.

MILITAIRE.

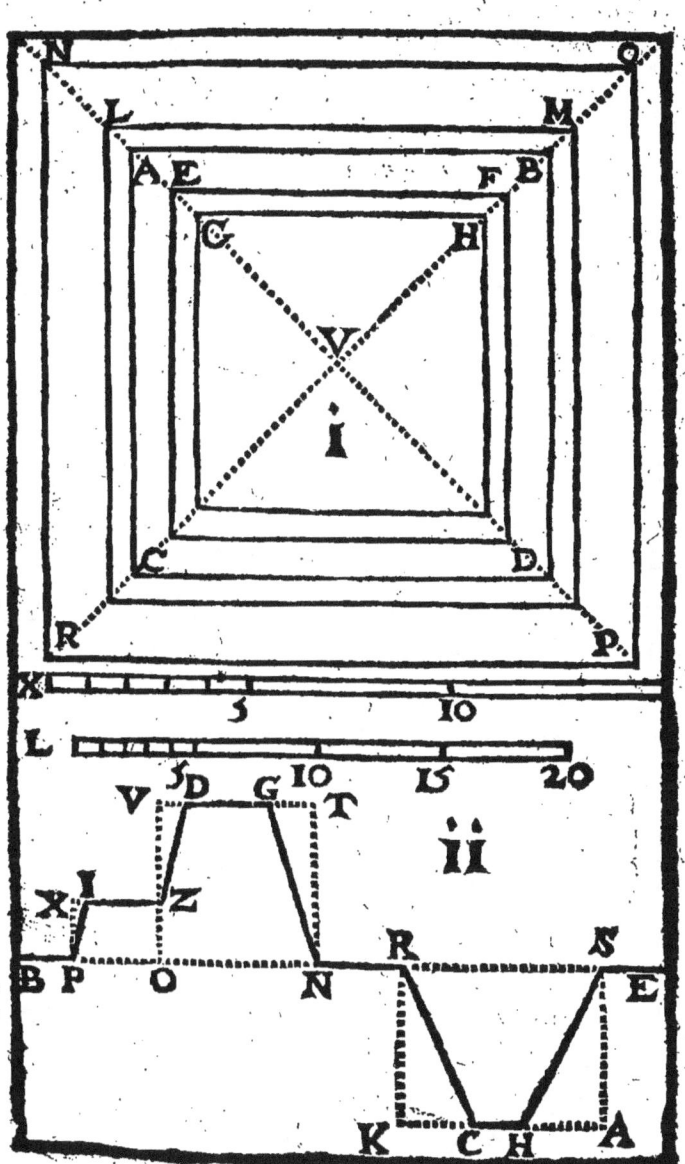

D ij

ARCHITECTVRE

L'ETOILE CARRE'E.

C'est vne redoute renforcée, & plus parfaite que la simple, ayant outre la défense de front, celle qui se prend du flanc. Ainsi A B. qui seroit le côté tout droit d'vne simple redoute, est brisé, & deuient la tenaille A H B. en sorte que le côté A H. voit de flanc l'autre H B, & mutuellement H B, flanque H A. La forme est de 4. pointes, ou angles flanquez A. B. C. D. & d'autant de flanquans, ou tenailles H. V, &c. La grandeur est de 16. toises de pointe à autre, c'est à dire, de A. à B. le parapet y est plus haut, aussi a-t il 3. banquettes & le fossé plus large.

1. Le plan sur X. de 15. toises. P L. la place des banquettes. L O. le parapet. O H. le relais. H M. le fossé.

2. Le profil sur H. de 20 pieds A I K Z. les banquettes: Z V R H. le parapet, le dessus duquel est en glacis V R. H L. le relais. L B. le fossé.

MILITAIRE.

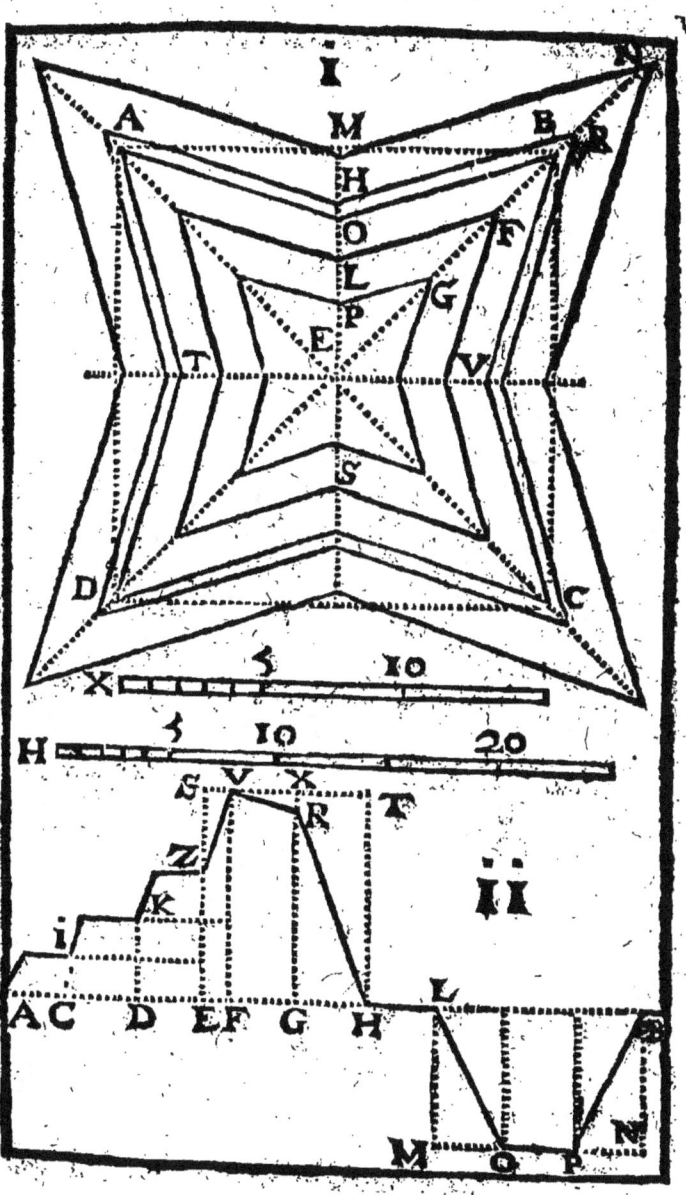

D ij

ARCHITECTURE

L'ESTOILE PENTAGONE.

Elle a la mesme fin que la carrée, de soûtenir la simple redoute. La forme est de 5 pointes, ou angles flanquez A.B.C.D.E, & d'autant de flanquans, ou de tenailles O.O, &c. Chacune des 5. faces portant sa tenaille, ou son angle de tenaille AOB, BOC, &c. & ayant son triangle acomply, comme AVB, qui represente les autres AVE. EVD. DVC. CVB, qui luy doiuent estre semblables, afin que l'ouurage soit acheué de toutes parts. Elle est plus parfaite que la precedente en ce qu'elle est plus capable, & que l'angle flanquant AOB. peut estre plus serré, ou le flanqué OBO. plus ouuert, suiuant les loix des angles flanquans & flanquez, que vous aurez dans l'estoilé suiuante. La grandeur est de 16. toises de pointe à autre, c'est à dire d'A à B.

1. Le plan sur l'échelle de 20. toises est semblable au precedent.

2. Le profil comme celuy de l'étoile carrée.

MILITAIRE. 55

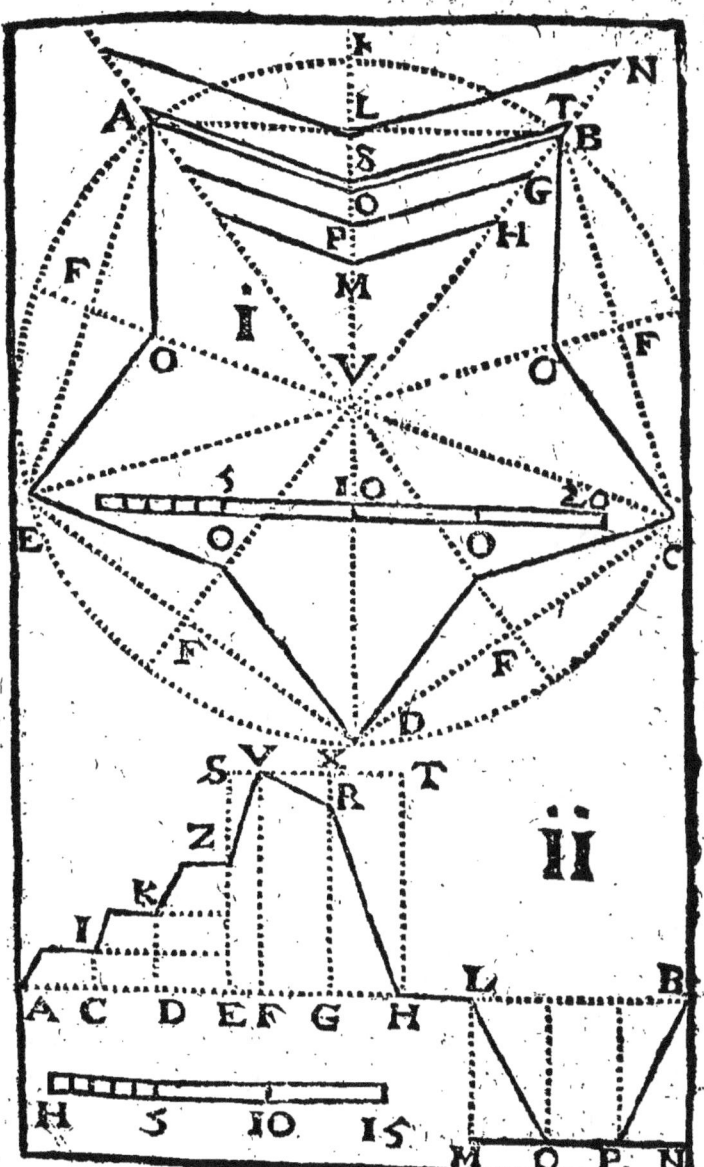

ARCHITECTVRE

L'ETOILE HEXAGONE.

Comme elle est plus capable que les precedentes, aussi arriue-t-elle plus parfaitement à leur fin. La forme est de 6. pointes, ou de 6. angles flanquez A B C D E F, & d'autant de flanquans O. O, &c. qui peuuent estre plus parfaits que dans les etoiles precedentes, suiuant les loix des angles flanquans & flanquez.

Loix des Angles.

1. L'angle flanquant le plus serré est le meilleur.

2. Il ne doit pas estre plus ouuert que de 150. degrez.

3. L'angle flanqué est raisonnable quand il est entre 60. & 90. degrez, & plus il aproche de 90. plus il est parfait.

La grandeur est de 16. toises de pointe à autre, d'A à B. Chaque face, comme B V C, C V D, &c. doit estre acheuée comme A V B. qui a toutes ses lignes.

Le plan & le profil comme deuant.

MILITAIRE. 57

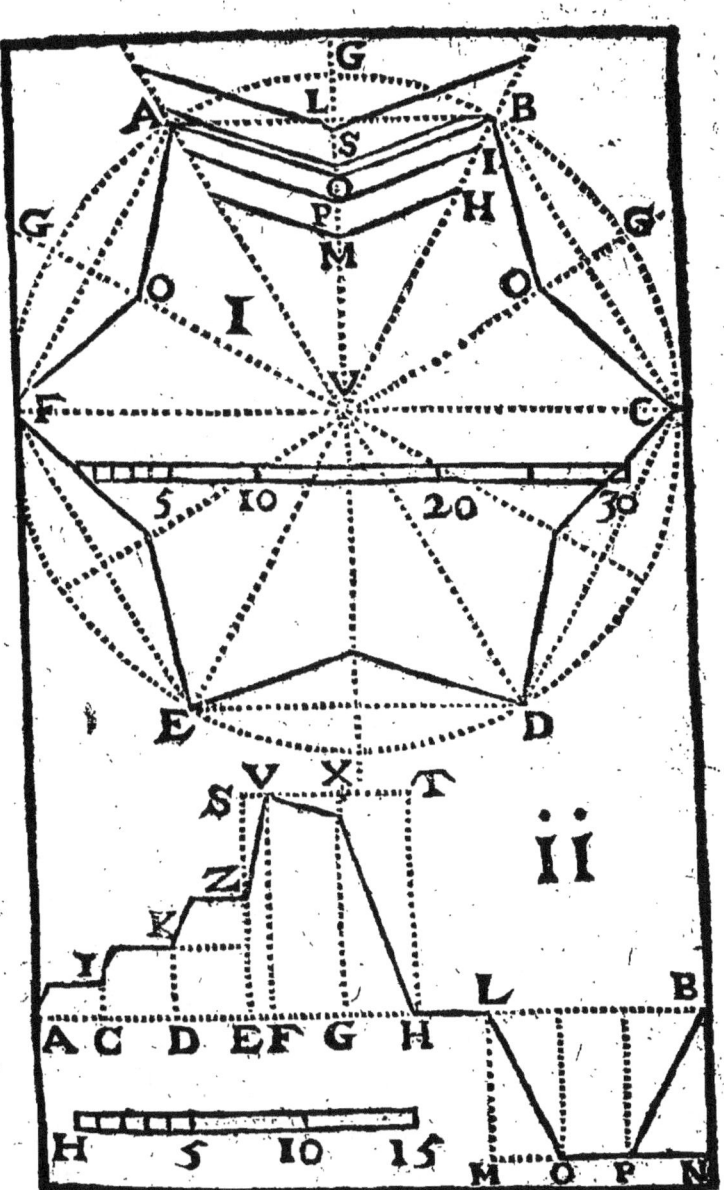

ARCHITECTVRE

FORTIN, OV DEMY-FORT, ou Fort à demy-baſtions.

C'Eſt vn ouurage plus grand, plus fort, plus vtile, & plus parfait que les precedens, ayant outre la tenaille, ou la défenſe de flanc, la couuerture de l'épaule, pour couurir ceux qui combatent dans le flanc. Ainſi ceux qui tirét du flanc H G. tout le long du côté G L. ſont couuerts du parapet H E, & ce corps G H E D. eſt apelé demy baſtion, E H. eſt la face, ou le pan. H G. eſt le flanc. H. l'épaule: Et la tenaille E F L. eſt friſée en partie dans l'angle du flanc H G F. La forme eſt de 4. demy baſtions E. L. M. O. ſur les pointes d'vn carré A B C D. Il porte vne eſpece de rampart, ou de terre releuée en dedans pour prendre auantage ſur la campagne; & vn parapet ſur le bord du rampart. La grandeur eſt de 20. ou 25. ou 30. toiſes de chaque face du carré A B C D.

1. Le plan ſur R. de 20. toiſes E H G L. &c. le parapet auec ſon relais en dehors & en dedans le rampart. V. petit profil.

2. Le profil ſur l'échelle de 30. pieds. A S Z. le rápart. Z X R E. le parapet. F G. foſſé.

MILITAIRE.

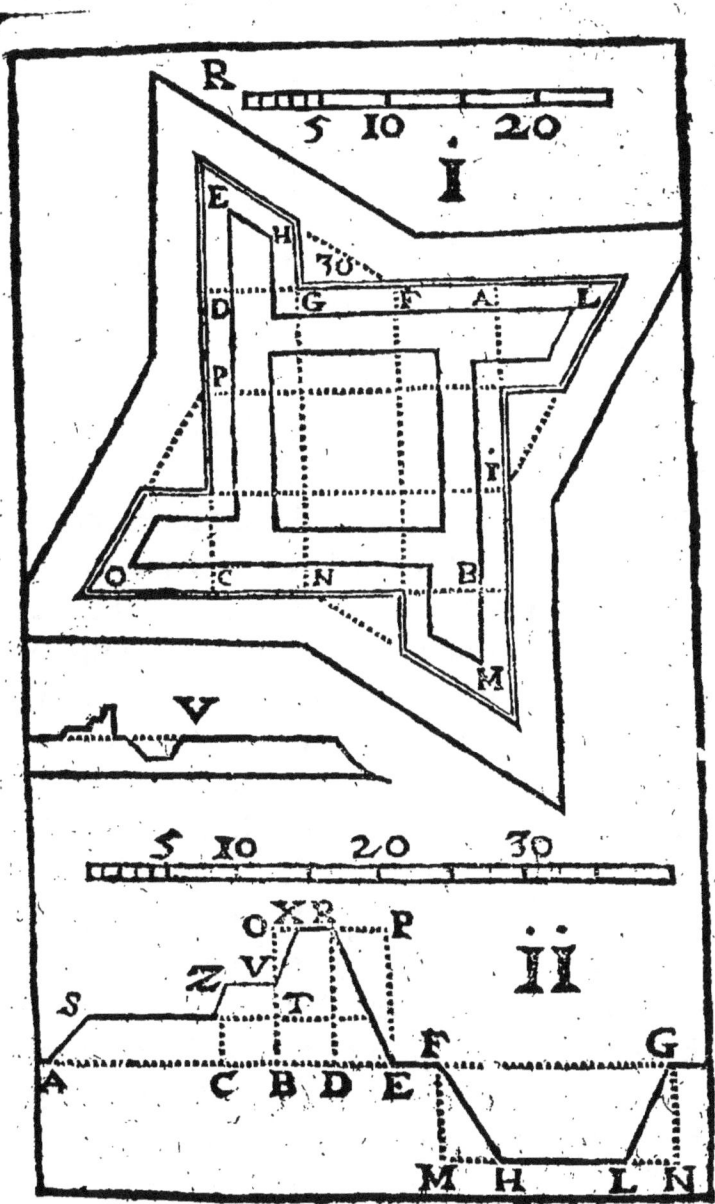

ARCHITECTVRE

LE FORT ENTIER.

C'Est celuy qui a dans toutes ses faces vne tenaille parfaite, ou renforcée, ou à double flanc ; telle qu'est la face B A C. dans laquelle la simple tenaille L H O. a eté brisée de part & d'autre, substituant en sa place les deux flancs M K. & son oposé N. auec la courtine entre deux. De cette sorte non seulement les flancs sont couuerts des épaules, comme au fortin precedent, mais encore ils sont vûs pleinement l'vn par l'autre, ce qui est necessaire, afin que l'ennemy ne puisse pas trouuer vn pouce dans l'enceinte du fort, où il ne soit vû, & tiré auec auantage de quelque endroit. De la conjonĉture des faces & de leurs tenailles naissent les bastions sur les angles de la figure. Tel est le corps S P O N. fait des deux demy-bastions des faces B A C, & C A D. tel est aussi E T, & les autres. Et de la conjonction de toutes les faces assemblées au cêtre A. se fais le fort entouré de bastions & de courtines, comme A B C D E F Pentagone à 5. bastions ou 5. faces.

MILITAIRE.

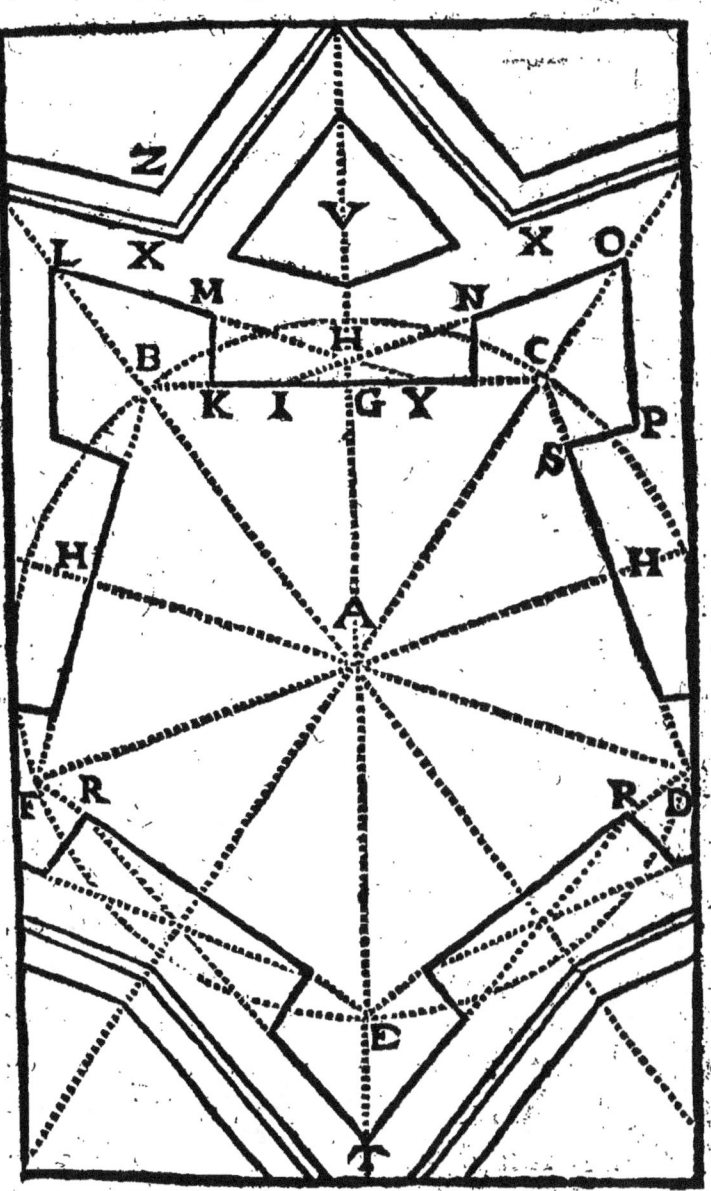

ARCHITECTVRE

LE TRAIT FONDAMENTAL du fort à l'Italienne.

LE trait fondamental est celuy qui est consideré d'abord dans le plan, etant comme l'ame qui conduit tout, & gouuerne la proportion de chaque partie. Et d'autant qu'il est de mesme en chacune des faces du fort, qui doiuent estre toutes semblables & égales, on se contente de se presenter & considerer en vne seule. Tel est le trait LHEDTR, dans les triangles ABC. qui font vne des faces des des forts, qui en contiennent plusieurs égales au tour de leur centre A.

Et d'autant que ledit trait est fait d'vne façon inuentée en Italie, il est dit à l'Italienne. Ce trait a 3. conditions. 1. La demy-gorge est la sixiéme partie du côté de la figure. CE. de CB. 2. Le flanc est égal à la demy-gorge, & est à plom sur la courtine, HE. égal à EC. & HEL. angle droit. 3. Le feu, ou la vûe du pan oposé se prend du tiers de la courtine dans les petites figures à 4. 5. 6. 7. & 8. angles, ou du milieu, dans les grandes à 9. angles & plus. Tel est le feu pris de F. ou G. ou de V. en la partie FD. ou VD. est apelée second flanc, **ou le flanc dans la courtine.**

MILITAIRE.

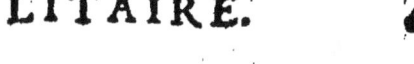

TRAIT A LA FRANCOISE.

C'Eſt celuy qui a pris ſa naiſſance en France, & qui a ces 3. conditions. 1. La pointe du baſtion eſt droite, ou de 90. degrez, comme etant compoſée de deux demy-baſtions, deſquels chacun a ſa pointe de 45. degrez, comme R B T. ou L C K. 2. Le feu ou la vûe du pan opoſé, ſe prend du bout de la courtine, ou du flanc interieur, qui pour cela s'apelle flanc razant, comme D. & E. puiſque de là le coup raze le pan opoſé H C. ou T B. 3. L'angle de l'épaule ou du flanc eſt de 90. degrez ou à plom. Le premier dans les petites figures à 4. 5. 6. 7. & 8. angles, comme E H C. dans le grand triangle. Le ſecond dans les grandes figures à 9. ou 10. angles & plus, comme T D E. dans le petit triangle.

La ligne qui va du flanc interieur à la pointe du baſtion opoſé s'apelle vniuerſellement la ligne de défenſe ou la grande défenſe, comme D C. & E B, laquelle icy eſt razante.

MILITAIRE. 65

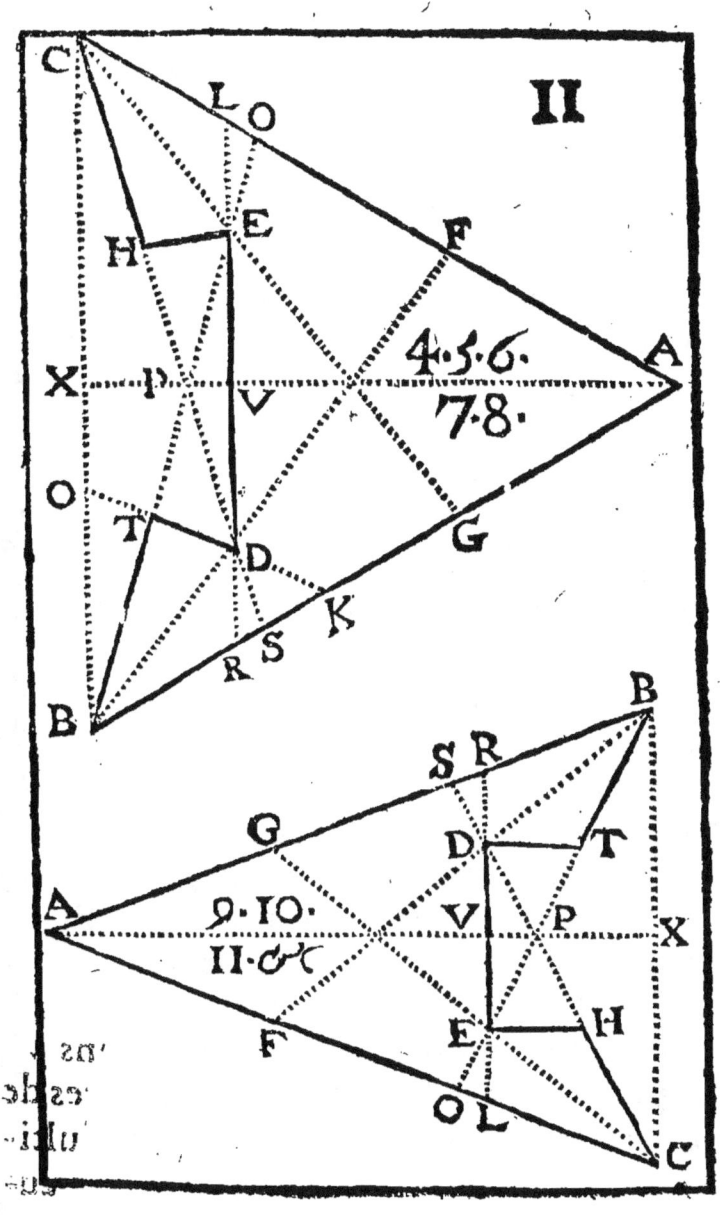

ARCHITECTVRE

ORDRES DE LA FORTIFICATION.

COmme nous auons dans l'Architecture ordinaire diuers ordres, le Toscan, le Dorique, l'Ionique, le Corinthien, & le composé chacun ayant ses marques & ses characteres dans l'vsage des proportions & mesures dont il se sert touchant les pieces communes à tous, pied d'estal, colomne, architraue, frize, corniche, &c. en quoy il est distingué des autres par les intelligens : De mesme nous pouuons reconnoître dans l'architecture militaire diuers Ordres, le François, l'Italien, le Hollandois, le composé, & semblables; tous distinguez les vns des autres par des loix particulieres dont ils se seruent dans l'alliage des mesmes parties du trait, courtine, face, flanc, gorge, pointe, &c. Et comme on se sert indiferemment de chaque Ordre d'Architecture commune en tout endroit, quoy qu'il soit né dans vn pays particulier ; de mesme les ordres de fortification, quoy qu'inuentez & cultiuez en quelques lieux particuliers, peuuent seruir par tout.

MILITAIRE.

L'VSAGE DES ORDRES.

L'Italien est né en Italie, & dé là s'est répandu par tout. Lorini, Fiamelli, & autres en ont écrit. Le François est de l'inuention de Iean Erhard en son liure: il ne s'est pas beaucoup étendu : Le Hollandois est né aux pays bas, & de là s'est répandu vers le Septentrion. Marolois, Freitac, & Golthman l'ont cultiué dans leurs écrits. Le composé est fait du meslange des trois precedens. De Ville en a traité : vous pouuez vous seruir de tous à discretion, pouruû que vous gardiez les loix generales.

Loix fondamentales.

1. Qu'il n'y ayt aucun endroit qui ne soit flanqué & vû iusqu'au pied.

2. Que chaque face de la place, ou du fort soit fortifiée également, & assez.

3. Que les corps des bastions & des pieces destinées à la défense, soient capables respectiuement à leur fin.

4. Que les parties les plus éloignées du centre soient commandées par les plus proches.

E ij

ARCHITECTVRE

LE TRAIT HOLANDOIS.

IL a ces trois conditions selon Freitac, & autres.

1. La pointe du bastion a 20. degrez par dessus la moitié de l'angle de la figure, iusqu'au decagone qui l'a droite, & les autres au delà. Ainsi RBT. du grand triangle est composé du quart de ARD. & de 20. deg. & le mesme RBT. dans le petit est de 45. degrez. Golthman au lieu de 20. degr. n'en met que 15.

2. Le flanc dans le carré a 12. mesures, dans le Pentagone 14. & va ainsi croissant de 2. mesures iusqu'au decagone & au delà, où il a la moitié du Pan, comme TD. Golthman ne baille au carré que 10. mesures, au Pentagone 12. & ainsi va ajoûtant 2. mesures enuiron (c'est à dire 10. pieds dans le fort Royal) iusqu'au decagone qui a 20. mesures, & les autres.

3. Le pan a 48. mesures & la courtine 72. Golthman ne baille au pan que 40. mesures, & à la courtine 80.

MILITAIRE. 69

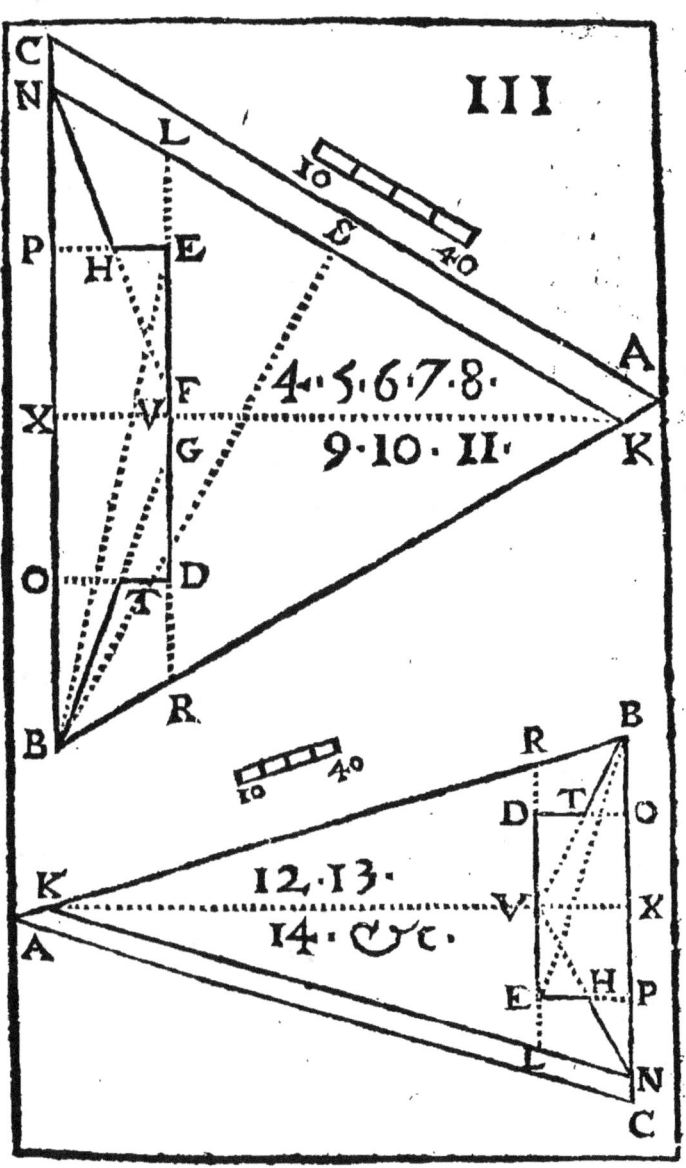

E iij

LE TRAIT COMPOSÉ.

IL a des precedens ces trois conditions.
 1. La demy-gorge est la sixiéme partie du côté de la figure, & le flanc luy est égal, & à plom sur la courtine. D B. est la sixiéme de B C, & F H. luy est égale, & l'angle T D B. droit, ou de 90. degr.
 2. La pointe du bastion est aiguë dans le carré & dans le Pentagone : mais droite, ou de 90. degrez dans l'exagone : & au delà. Tel est T R T. dans le petit triangle, la demy-pointe T R G. étant de 45. degrez, & dans le grand triangle la demy-pointe B R T. est moindre que de 45. deg.
 3. Le flanc est razant dans le carré, & dans le Pentagone, & frizant dans l'hexagone, & au dessus. E R. dans le grand triangle est razante, & en suite E. est flanc razant. Et dans le petit E R. est frizante, & E. flanc fichant. Aussi M R. y est la courte défense, & razante, & E M. le second flanc ou le feu dans la courtine, ce qui se retrouue dans le trait Italien, & dans le Holandois.

MILITAIRE. 71

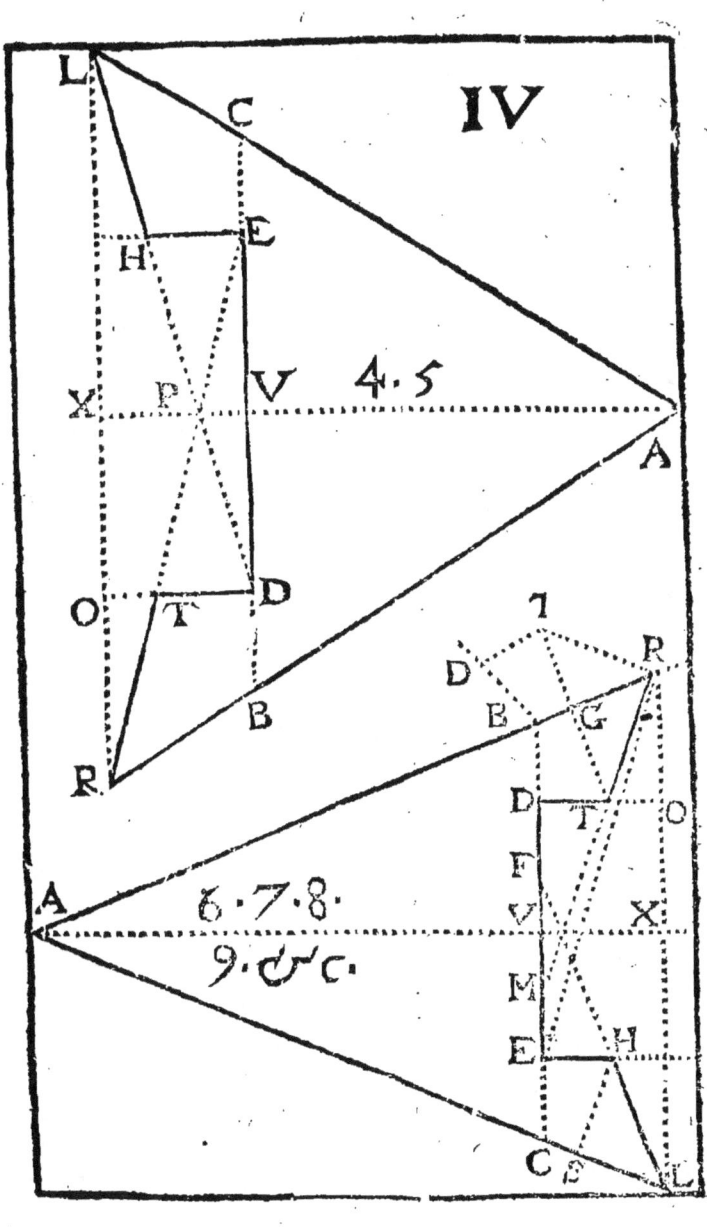

ARCHITECTVRE

PREMIERE ENCEINTE
du Fort entier.

LE trait fondamental est comme l'ame de l'enceinte du fort. La simple enceinte a vn rampart auec son parapet tout au dedans du trait ; & au dehors vn fossé auec la contrescarpe. Le rampart est semblable à celuy du fortin, sinon qu'il est plus haut & plus large. Le trait est B H D D, qui fait l'exterieur du rampart. F O G G. fait la largeur du parapet, & L L. la largeur du rampart dans la courtine les bastions restans pleins. La hauteur du rampart se voit en haut dans le profil N. & plus distinctement dans celuy d'en bas. Le fossé a 3. parties. 1. Le côté vers le rampart apelé escarpe. 2. Le fond. 3. Le côté vers la campagne, dit contrescarpe, au dessus de laquelle on laisse vn chemin P S. T V. apelé Couridor, ou chemin couuert, d'autant qu'il a vn parapet qui se perdant dans la campagne par dehors est apelé esplanade, cöme T V. X Z. Le profil le fait assez voir. On apelle contrescarpe tant le côté du fossé que le Couridor auec son esplanade.

MILITAIRE. 73

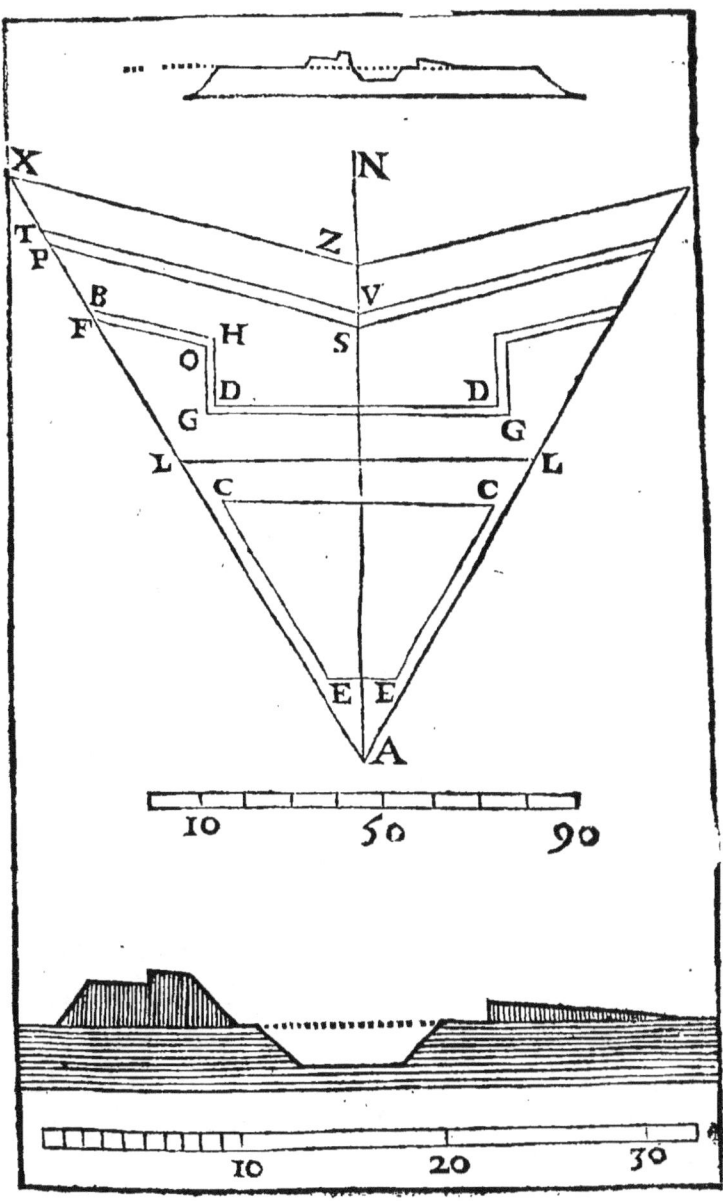

SECONDE ENCEINTE.

Elle porte vne muraille au dedans du trait fondamental, & vn rampart pour la soûtenir; au delà du trait elle à le fossé, & la contrescarpe comme cy-dessus. B H D. est le trait, & en suite la muraille par dehors, qui a sa largeur entre le trait & la ligne prochaine F G. Elle porte son parapet au dessus, comme il paroît dans le profil. L'espace qui est entre le parapet de la muraille & le talud exterieur du rampart, est apelé chemin des rondes. Le bas de la muraille dans le fossé, est l'escarpe ou le de la muraille, & la bande qui est au dessous du parapet en dehors, est le cordon. Le rampart est comme cy-dessus.

 La contrescarpe ne suit pas l'escarpe parallelement par tout, mais elle fait sur le milieu de la courtine vne tenaille, afin qu'vn côté flanque l'autre. Et de la sorte la contrescarpe a sa défense particuliere, outre celle qu'elle prend de l'épaule du bastion voisin, d'où le couridor est enfilé, nettoyé, ou vû de long.

MILITAIRE.

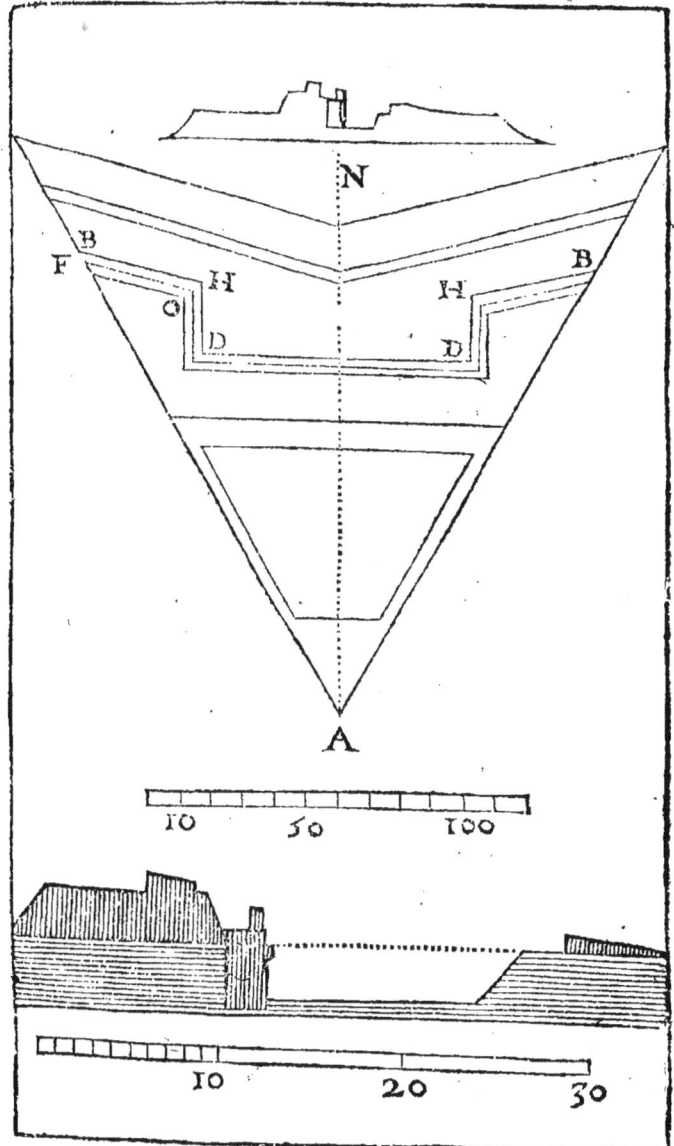

TROISIE'ME ENCEINTE.

Elle porte vn rampart au dedans du trait, comme la premiere enceinte, & par dehors le fossé & la contrescarpe, mais elle ajoûte pour la défense du fossé, au lieu de la muraille, vne fosse-braye ou vn chemin large & couuert d'vn parapet. La ligne B. est le trait fondamental & l'exterieur du parapet du rampart. B F. en est la largeur. B O. est la largeur de la fosse-braye, & O V. l'épaisseur de son parapet. V R L. est le dehors du parapet de ladite fosse-braye. Voyez le tout dans le petit profil N. & plus distinctement dans le grād en bas, où vous voyez comme quoy le rampart excede sur la fosse-braye, & la commande.

Cette façon de fosse-braye est à l'vsage de Holande. On se sert par fois d'vne autre plus basse, pratiquée sur l'escarpe de la muraille vn peu plus éleuée que le fond du fossé. De la sorte vous aurez vne quatriéme enceinte cōposée de rampart, muraille, fosse-braye, fossé & contrescarpe. La fosse-braye se nomme aussi basse-enceinte.

MILITAIRE. 77.

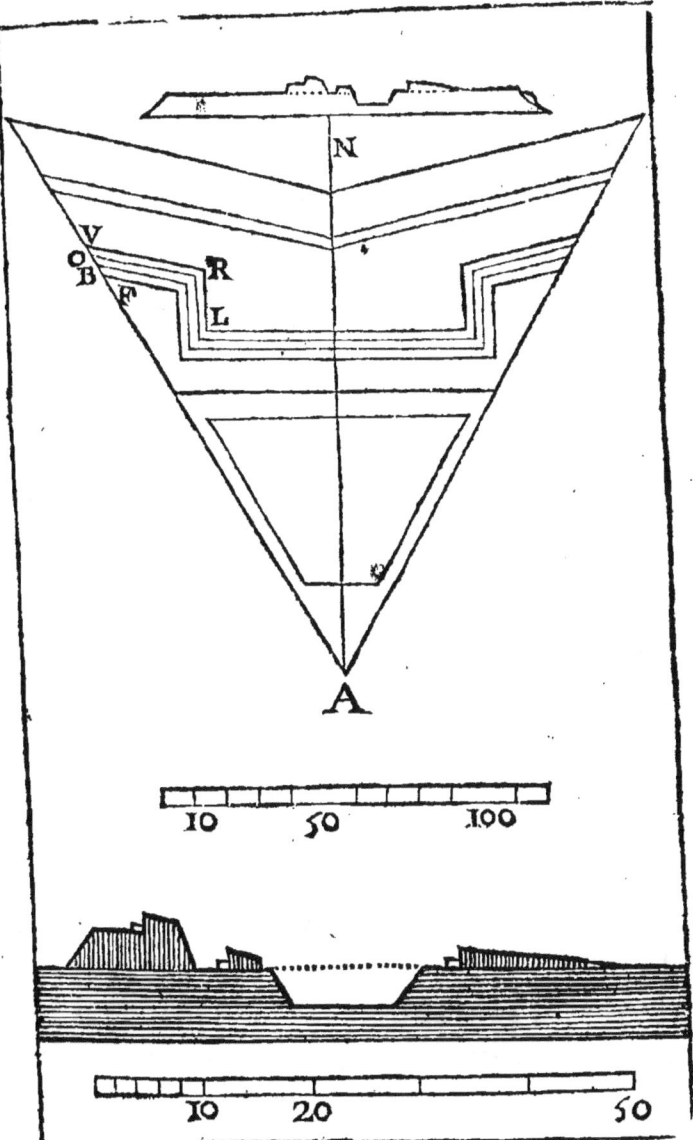

LA DEMT-LVNE.

C'Eſt la premiere & la plus petite des pieces détachées, ou du dehors. Telle eſt A B C D. C. eſt la pointe. C B. la face. A B. la demy-gorge. Sa place ordinaire eſt au deuant de la courtine pour couurir les flancs des baſtions voiſins. Elle peut auoir vn rampart auec ſon parapet, & parfois vne muraille. Elle a auſſi ſon foſſé, comme B C. G L. large de la moitié, ou du tiers du grand foſſé de la place. Sa contreſcarpe eſt celle qui regne tout au tour du fort. D'aucuns l'apellent Rauelin, confondant la demy-Lune & le Rauelin. D'autres apellent ledit ouurage Rauelin, quand il eſt grand & foſſoyé. Que s'il eſt petit, quoy qu'auec foſſé, ou s'il eſt grand, mais non foſſoyé, ils le nomment demy-Lune.

L'ordre Holandois la place par fois vis à vis de la pointe du baſtion pour couurir ladite pointe. Bref on s'en ſert pour couurir l'endroit qui paroît foible, & pour arreſter plus long-temps l'ennemy.

MILITAIRE. 79

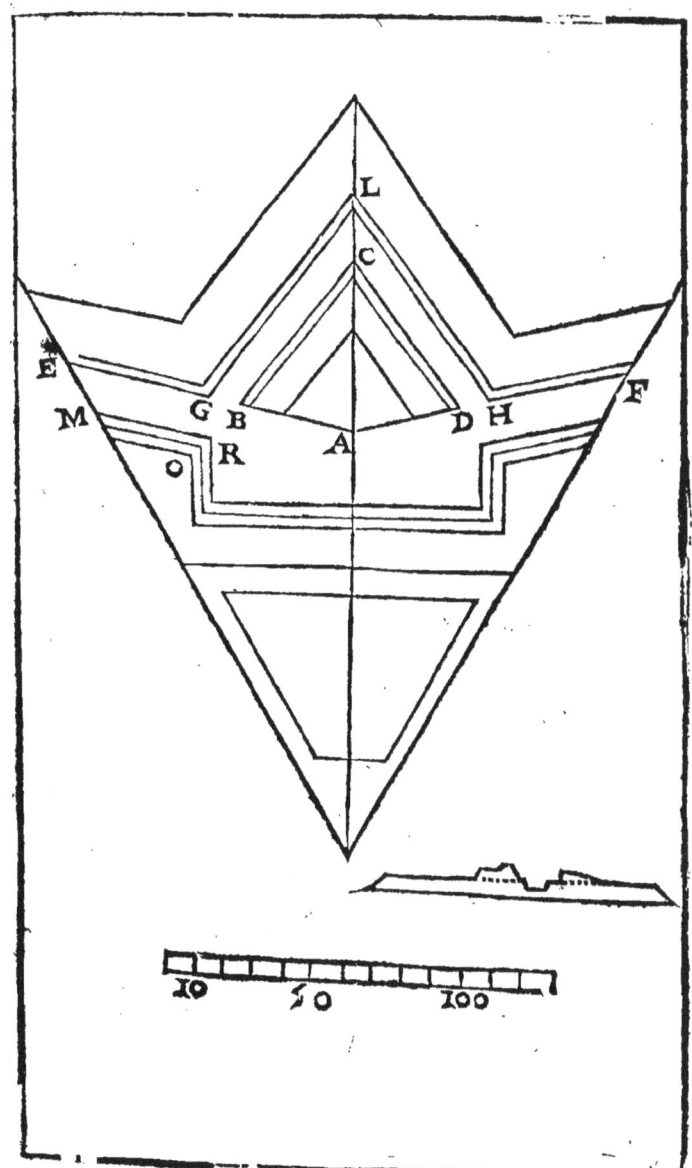

OUVRAGE A CORNES.

ON l'apelle aussi piece à Cornes. Il est plus ample & fort propre à couurir la demy-Lune ou quelque endroit de la place plus foible, mais de consequence. On s'en sert aussi pour ocuper le terrain, & se saisir de quelque endroit important. Le voicy deuant la demy-Lune. A C. B D. sont les côtez. A B. la teste qui porte sa tenaille parfaite & renforcée de flancs. G R. la courtine. F G. le flanc. A F. la face. A la pointe : Il y a par fois vn rampart, & souuent vn simple parapet : aussi est-ce vn ouurage de terre. Il a son fossé, & peut auoir sa contrescarpe à couridor & simple esplanade. D'ordinaire il porte vne demy-Lune en teste. Il prend sa défense du pan du bastion vers l'épaule X. & S. d'où il ne doit auancer sa teste plus loing que de la portée du mousquet. Les côtez A C. B D. sont situez diuersement suiuant les ocasions, ou paralleles, ou plus écartez vers la teste. La teste aussi par fois porte vne simple tenaille. Quand l'ouurage est bien long, il porte ses flancs pour la défense des côtez, comme le suiuant.

MILITAIRE.

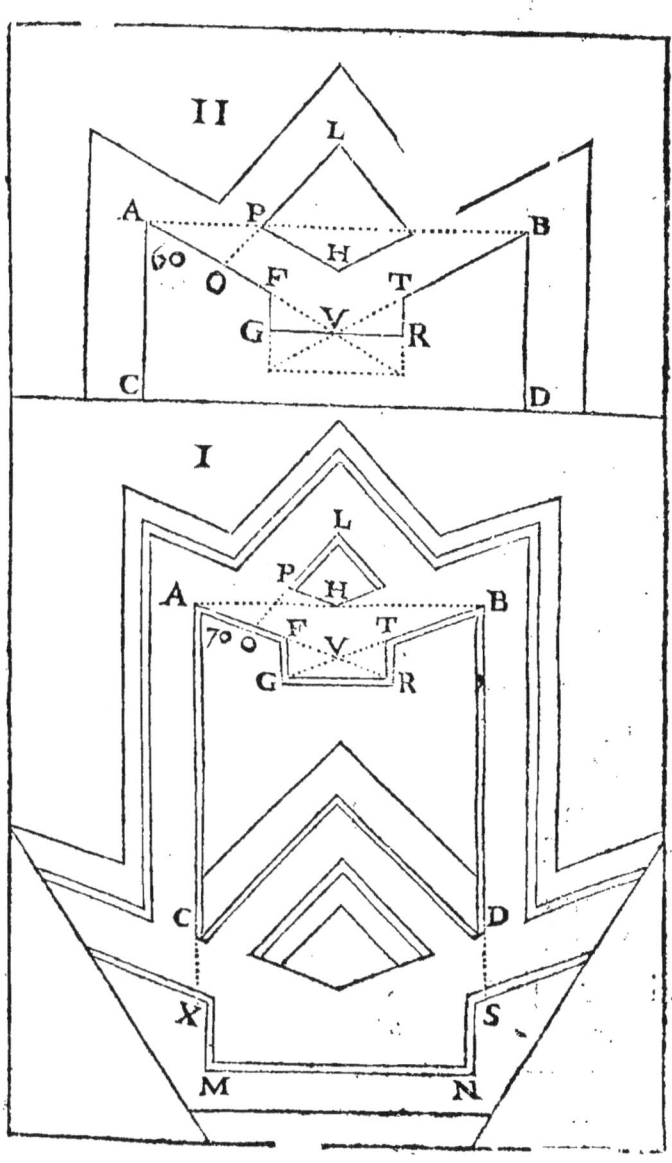

Le Couronnement.

IL est pour couurir la teste de l'ouurage à cornes, & tenir l'ennemy plus éloigné des pieces principales. C'est vn simple ouurage fait de terre, & composé d'vn parapet & d'vn fossé, & par fois d'vne palissade tout au tour du fossé, vous le voyez icy representé par des lignes punctuées. La forme est d'vne espece de bastion en teste, auec deux épaulemens de part & d'autre. TSR. est le bastion. OILH. l'épaulement. RO. la courtine. Il faut que la face de l'épaulement IL. soit flanquée de quelqu'autre piece voisine. L'Ouurage peut porter vn petit rampart, comme est celuy du Fortin. Cela depend de l'ouurage à cornes, qui doit estre plus haut & plus fort que le couronnement, pour le commander.

Voilà tous les dehors ordinaires, qu'on change par fois, & qu'on alie diuersement selon les ocasions. L'ouurage à cornes est quelquefois redoublé, & ainsi porte vn bastion entre deux demy-bastiõs. La demy-Lune aussi est parfois redoublée.

MILITAIRE.

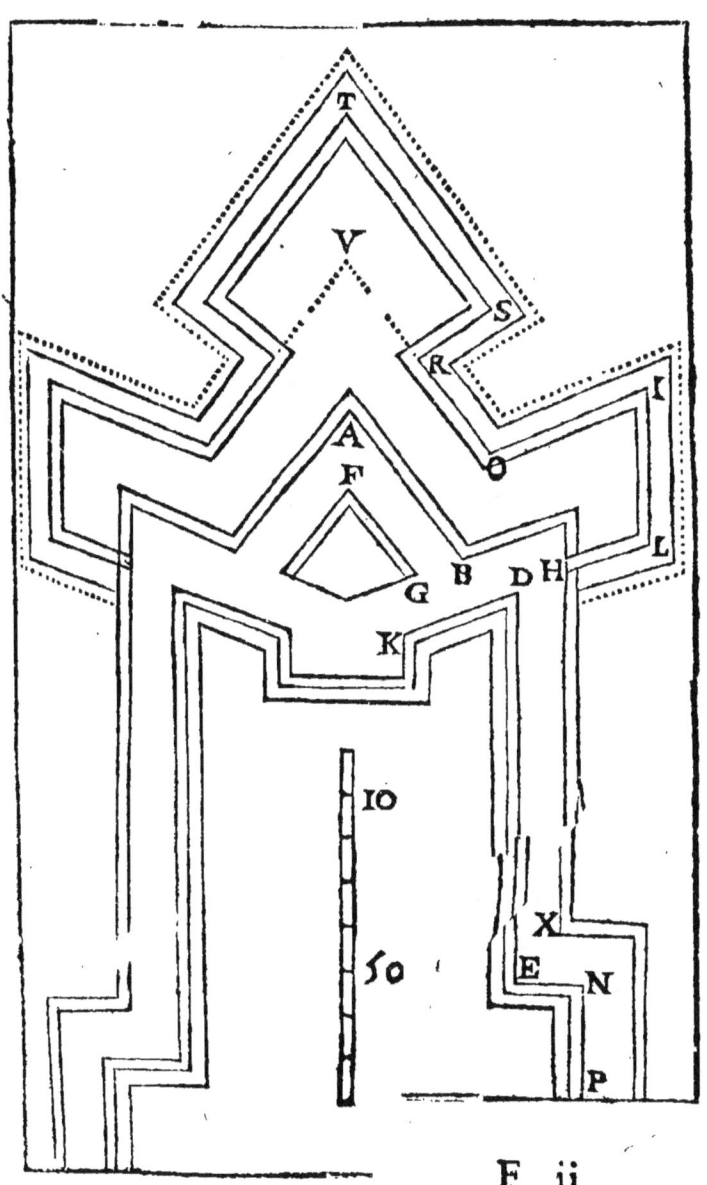

F ij

*Connoissances requises pour ordonner iudi-
cieusement de la grandeur des par-
ties du Fort.*

ON ne peut ordonner iudicieusement de la capacité que les Bastions doiuent auoir, de la grandeur des flancs, de l'étenduë des gorges, de la hauteur & de la largeur des parapets, du rampart & des autres parties qui contribuent à la défense & à la conseruation d'vn fort; si auparauant on n'a la connoissance de la portée, de la force & de la grandeur du Canon, & des autres armes à feu, de la nature & de la consistence des terres, & d'autres choses semblables, qu'on aprend, tant par le raport & par les écrits des Ingenieurs & Capitaines experimentez qui en ont traité, comme Iean Erhard Ingenieur de Henry le Grand, Vfano Capitaine de l'Artillerie en Flandre, que par l'experience & les remarques qu'on en pourra faire.

La grandeur du Canon.

LEs pieces d'Artillerie plus ordinairement employées à ruïner & à démolir, sont celles qui portent le calibre de 30. à 45. liures. Le Canon de France a de longueur enuiron 10. pieds, son Fust 14. etant monté sur son fust enuiron 19. la largeur prise sur l'essieu est de 7. pieds, la bale a 6. pouces de diametre, & pese 33. liures & vn tiers.

La Couleurine montée sur son fust a de long 19. pieds, & de large sur l'essieu 7. pieds, sa longueur de 11. pieds.

La Batarde a 9. pieds de long, montée sur vn fust 16. pieds, de large 6.

La Moyenne a de long 8. pieds, sur le fust enuiron 13. pieds, & de large 5. pieds & demy.

Le Faucon a de long prés de 7. pieds, sur son fust 11. pieds, de large 5. & demy.

Le Fauconneau a de long prés de 5. piés, môté 9. & demy, de large 4. & demy.

La place basse portant deux Canons, a d'ordinaire 6. toises de large, & autant de long, ou de profondeur.

La proportion du Canon.

LE Canon pris selon son metail pese 4800. liures, sa bale a 6 pouces de diametre, & pese 33. & vn tiers.

La Couleurine a de metail 3700. liures, son boulet a de diametre 4. pouces & 10. lignes, & pese 16. liures & demie.

La bâtarde pese 2500. liures, le boulet a 3. pouces & 8. lignes de diametre, & pese 7. liures & demie.

La Moyenne a de metail 1500. liures, le boulet 3. pouces & 3. lignes de diametre, & de poids 2. liures & 3. carterons.

Le Faucon a de poids 800. liures, le boulet 2. pouces & 10. lignes de diametre, pesant 1. liure & demie.

Le Fauconneau a de metail 740. liures, le boulet vn pouce & 10. lignes de diametre, & de poids 3. quarterons & demy.

Lesdites proportions peuuét estre changées suiuant le iugement des Expers.

La poudre pour la charge est d'enuiron le tiers de la pesanteur de la bale.

MILITAIRE.

La portée du Canon.

LA portée du Canon prise en droite ligne, ou de point en blanc, est d'environ 700. pas communs de 3. pieds chacun, ou de 350. toises.

La Couleurine en a autant à peu prés.

La Bâtarde vn peu moins.

Le Mousquet ordinaire porte à 120. toises, & s'il est renforcé à 140. ou 150. toises.

La mesme piece de Canon peut estre tirée sans danger en vn iour cent fois, ou, comme raporte Vfano par experience, huit fois en vne heure.

La Couleurine peut ausi estre tirée en vn iour enuiron 100. fois.

La Bastarde peut tirer en vn iour enuiron 125. coups.

La moyenne 150. coups.

Le Faucon 180. coups.

Le Fauconneau 200. coups.

Les Bateries se font ordinairement de 120. toises, ou de 200. toises, pour éuiter en quelque façon les coups de mousquets ordinaires.

ARCHITECTVRE

La force du Canon.

LA force ordinaire du Canon tiré d'enuiron 200. pas ou 100. toises, est de percer 15. à 17. pieds de terre, moyennement rassise, 10. & 12. pieds seulement de bonne terrace serrée de long-temps, 22. & 24. pieds de sable, ou de terre mouuante.

Vn coup de Canon tiré à propos dans vne terrace, & de la distance susdite, ruïnera plus qu'on ne peut rétablir auec cinquante hotées de terre. Vn homme peut de 60. toises porter en vne heure 30. hotées de terre. Ainsi 12. hommes peuuent sans danger rétablir en mesme temps, ce qu'vn coup de Canon aura ruïné de rampart.

La force du Canon tiré de bas en haut, & de haut en bas, ou de niueau, est égale du côté du Canon, mais eu ëgard au corps qui reçoit le coup, celuy qui est tiré de bas en haut, ebranle dauantage.

Mile coups tirez promtement auec 10. canons feront plus de ruïne que 1500. tirez auec 5. canons.

MILITAIRE. 89

La grandeur des Forts.

LEs Forts & les Forteresses se reduisent à deux ordres, le petit & le grād. Le petit contient les Forts, Citadelles, & Châteaux. Le grand, les Viles, Forteresses & Places fortes. Le petit est diuisé en quatre, à sçauoir le fort Royal, qui est la regle & le modele des autres. Le grand Fort ou Fort de trois carts. Le Fort moyen ou Fort de moitié ; enfin le petit Fort ou Fort de quart. Le petit a vn quart du Royal, le moyen deux quarts, & le grand trois. Le grand ordre est aussi diuisé en deux, à sçauoir les petites places & les grandes. Les petites sont depuis l'hexagone iusqu'au dodecagone exclusiuement. Les grādes dās le dodecagone, & au dess°.

Le Fort Royal sert de milieu & de mesure, ayant sa ligne de défense de 120. toises, & en baillant aux autres quelques parties, vn quart, deux, ou trois ; & si on veut plus ou moins, suiuant la necessité & l'ocasion ; Mais le tout reglé sur le Royal. D'autres diuisent autrement les Forts, mais peu importe, & tous se rencontrent en vne mesme regle.

ARCHITECTVRE

Table des Profils.

Elle porte en teste 3. profils répondans aux 3. enceintes, & exprime dans les colomnes, les mesures que les parties ou les lignes du profil marquées par les mesmes lettres doiuent auoir. Prenez pour exemple vn Fort Royal qui auroit le profil de la 1. fig. Pour en connoître les parties, raportez ledit profil à la colomne Royale, ayant la vûe sur le nom des pieces exprimées à côté, & vous aurez tout. Voulez-vous la base du profil A B. cherchez dans la table à côté, base A B, & voilà en mesme ligne dans la colomne Royal : 12 toises. Voulez-vous le pied du talud A C ? Cherchez à côté, talud A C. & voilà en mesme ligne : 3. toises. Ainsi la largeur du fossé B I. a 15. toises, &c. Si ledit fort auoit le second profil portant muraille, vous vous seruiriez du 2. profil & de la mesme colomne Royal, & s'il auoit fosse-braye vous prendriez le 3. profil. Et la largeur de la fosse-braye B G. seroit de 3. toises. Ainsi des autres. C F. est de 6. pieds.

MILITAIRE.

Aplication de la Table des Profils.

ELle sert pour toutes sortes de Forts & de Places dans la conduite suiuante. 1. Pour les Forts du premier ordre, prenez le profil de la premiere figure, & la colomne Petit, ou Moyen, ou Grand, ou Royal, selon la nature du Fort, & la colomne vous baillera tout comme cy-deuant. 2. Pour les Places du 2. ordre, prenez le profil de la 2. ou de la 3. figure, selon votre dessein, & la colomne Royal, ou Ville. 3. Pource que le Royal peut auoir vne des trois enceintes, à simple rampart, ou à muraille, ou à fosse-braye, vous pouuez aussi prendre l'vn des trois profils. 4. Les trois profils que vous y voyez sont faits pour le Royal, & doiuent estre acommodez aux autres Forts, à la faueur de la table, qui vous dit combien de toises ou de pieds doiuent auoir les lignes de chaque Fort répondantes à celles du Royal. 5, Si la Vile ou la Place que vous desseignez n'a que le simple rampart ; seruez vous du premier profil. La ligne de défense est suposée estre de 120. toises au fort Royal, aux Viles de 120. ou de 130. ou de 140. toises. Au grand fort de 90. au moyen de 60. au petit de 30.

Loix ou Reglemens pour les grandeurs.

Touchant le Fort Royal & les Places qui font au deſſus de luy, voicy ce qu'il y faut garder autant qu'on peut.

1. Le flanc doit auoir au moins 16. toiſes, & s'il en a plus, il ſera meilleur.

2. La demy-gorge a le meſme reglement que le flanc.

3. Que la ligne de defenſe ayt du moins 120. toiſes, & qu'elle ne paſſe pas 140. ou 150.

4. Le Baſtion le plus capable eſt le meilleur.

5. Le pan du Baſtion peut auoir de 40. à 50. toiſes.

6. La Courtine peut auoir de 70. à 90. toiſes, & meſme 100.

7. La figure reguliere eſt preferable à l'irreguliere.

8. La place qui dans la meſme quantité d'enceinte enferme plus de terrain eſt la meilleure.

Les loix des angles ont eté aportées en leur lieu, & doiuent eſtre conſiderées.

Les Parapets.

LEs parapets des grands forts sont faits pour resister au Canon plus ou moins. Leur largeur est de 2. à 3. toises, ainsi qu'elle est ordonnée dans chaque ordre. La hauteur est ordinairement de 6. pieds, & vous leur en donnerez autant si on n'ordonne autre chose en particulier, ou, si l'occasion le demande, 7. ou 8. ou mesme 9. pour couurir la caualerie. Chaque parapet a sa banquette haute de 2. pieds, & large de 3. par la base. Quand les parapets sont plus hauts que de 6. pieds, on leur donne 2. ou 3. banquettes. On les pose sur le rampart en dehors, laissant par fois vn relais au bas du rampart. Le parapet n'en a point, & suit le talud du rampart.

Le talud interieur du parapet a la quatriéme partie de la hauteur du parapet, prise depuis le haut iusqu'à la banquette, c'est à dire d'vn pied. L'exterieur enuiron autant, quand il a relais, autrement il suit le talud du rampart.

Le glacis se prend par vne ligne tirée du haut du parapet, iusqu'à la contrescarpe.

Conduite generale dans le deſſein des profils.

LE profil outre la largeur repreſente les hauteurs, tant ſur l'horizon qu'au deſſous, ainſi pour faire heureuſement vn profil il faut commencer par vne ligne blanche qui repreſentera l'horizon, & s'apellera le niueau de la campagne, puis il faut poſer ſur cette ligne la largeur des grandes parties, comme la baſe du rampart, la largeur du foſſé, &c. & dans leſdites grandeurs poſer en ſuite les largeurs particulieres des taluds, parapets, relais, &c. Et de plus il faut éleuer ſur l'horizon, ou abatre au deſſous des lignes à plom blanches, par chaque point des largeurs poſées, & marquer ſur ces lignes les hauteurs de chaque partie, tant en haut qu'en bas. En ſuite il faut joindre leſdites hauteurs l'vne à l'autre par des lignes ocultes, ſur leſquelles on poſera la largeur des taluds. Enfin il faut conduire & marquer des lignes par les points de rencontre, comme vous alez voir.

MILITAIRE. 95

Conduite particuliere dans le profil.

POur faire le profil d'vn Fort Royal: 1. Reconnoiſſez dans la table chaque meſure comme cy-deſſus, & faites comme dans le profil premiere fig. 2. Tirez l'horizon A M. & poſez y les largeurs A B. la baſe du rampart de 12. toiſes, priſe ſur vne échelle. B I. largeur du foſſé 15. toiſes. A C. E B. taluds 3. toiſes, &c. marquant les points A.C.D.E.B.F.G, &c. 3. Eleuez les ploms A N. B Y. F V, &c. marquez y les hauteurs A N. B Y. 3. toiſ. &c. 4. Tirez les lignes blanches N Y. V Z, &c. & vous aurez la baſe du parapet P Q. 5. Marquez les taluds A O. B Q. F ω, I X. & en ſuite les lignes O P. ω X, &c. 6. Faites le parapet ſur la baſe P Q. poſant B R. de 6. pieds, & mettant la banquette & le reſte ſuiuant la nature du parapet, à ſçauoir vn parallelogramme ſur P Q. haut de 6. pieds, puis vn pied de talud vers R. & la ligne oculte R I. pour le glacis R S. Enfin prolongeant B Q vers S. l'eſplanade de meſme. Si le profil porte muraille, prenez la ſeconde figure, & faites de meſme. Le chemin N L. ou B P. eſt pris dans la baſe du rāpart. N'oubliez pas le relais H G. & le talud O H. d'vn pied pris par en haut.

ARCHITECTVRE

Les Taluds.

LE Talud est fait pour donner pied aux terres, à ce qu'elles se soutiennent mieux. Les murailles en ont aussi à mesme fin. Ainsi les taluds sont diferens, suiuant la nature des corps taludez. Trois lignes y sont considerées, A·············D la hauteur ou le plom, AB. le pied ou la base, BC. l'inclination ou le talud, AC. la mesme hauteur comme AB. de 6. pieds, peut auoir diuerses bases B C comme BC. de 6. pieds, ou de 4. ou de 3. ou de 2. ou de 1. lors que le pied est égal à la hauteur, comme AB. 6. pieds, BC. 6 pied, le talud est naturel, & se donne aux terres mouuantes, on le dit, 6. sur 6. Si la base n'a que 3. pieds, c'est vn talud adoucy pour les terres rassises, qui se dit, 3. sur 6. Si AB. a 10. pieds, & BC. 2. c'est vn talud roide & de muraille, dit, 2. sur 10. ou 1. sur 5. ainsi des autres. On mesure quelquefois le pied par en haut, BC. par AD. parallele & égale à BC. ainsi pour bien faire vn talud on fait auparauant vn Parallelogramme.

MILITAIRE.

LES GLACIS.

LEs glacis sont oposez aux taluds, ou sont des taluds qui ont le pied ou la base, plus grande que le plom ou la hauteur ; & en suite la ligne d'inclination fort adoucie. On les pratique sur les terraces & parapets, tant pour donner cours aux eaux, que pour faire vûe, & auoir moyen de découurir & de tirer l'ennemy lors qu'il aproche. Le glacis des parapets se conduit par vne ligne qui porte sur la contrescarpe ou sur l'esplanade. Tirer tout le long du glacis, c'est tirer en barbe.

Profil en perspectiue.

Voyez la table des profils 4. fig. si vous en voulez autant sur vôtre profil, quel qu'il soit faites de la sorte. 1. Ayant fait le trait du profil suiuant son Ordonnance, tirez des lignes par toutes les pointes des angles, qui soient paralleles entr'elles, & à plom au regard du niueau de la campagne. 2. Prenez-les toutes d'vne mesme grandeur, comme d'vn demy pouce ou d'vn pouce. 3. Ioignez-les toutes par des lignes. 4 Choisissez vôtre iour, & ombragez les faces oposées au iour.

G

ARCHITECTVRE
PRATIQVE DANS LE DESSEIN des ouurages.

Avant que de tracer les ouurages sur le terrein, il en faut faire le deſſein ſur le papier. A cét efet il faut ſçauoir l'vſage de la regle ou du compas de proportion. Si vous trauaillez ſur vn deſſein general comme d'vne circonualation, & pretendez y placer dans l'endroit ordinaire vn ouurage particulier, comme vne redoute, ſeruez-vous de l'échelle du deſſein general.

Si vous trauaillez ſeparément ou hors du deſſein general, prenez ou faites vne echelle à commodité.

Autrement faites à diſcretion le trait fondamental de vôtre ouurage, ainſi qu'il eſt ordonné : & puis prenez quelqu'vne des lignes principales, comme le côté de la fig. ou la ligne de défenſe, & l'ayant miſe à l'écart diuiſez-là en autant de parties qu'elle doit auoir de meſures ſuiuant la nature de l'ouurage. Ainſi ayant fait le trait d'vne redoute, prenez la face & la diuiſez en 10. parties, qui vous repreſenteront autant de toiſes.

CONDVITE GENERALE.

POur le plan. 1. Faites la fig. naturelle comme le carré, le Pentagone, &c. de lignes blanches, & suiuant l'vsage de l'échelle. 2. Du centre de la figure tirez des lignes blanches ou des rayons prolongez par toutes les pointes des angles de la figure, tant entrans que sortans, pour vous seruir à trouuer la conjonéture des lignes de chaque face. 3. Tirez des lignes paralleles au côté de la figure, ou au trait fondamental, qui partent d'vn rayon prolongé à vn autre, & dans la distance qu'ordonne la table des profils, où sont les largeurs de chaque piece. Ainsi le profil ordonnant la largeur de 6. pieds, vous les prendrez sur l'échelle, & de cette distance vous tirerez la parallele. 4. Vne face acheuée de la sorte, faites les autres de mesme, & vous seruez des points déja trouuez.

Pour le Profil. Vous le ferez suiuant la conduite des profils cy-dessus auancée, pour y reüssir prenez vne échelle particuliere, & plus grande que celle du plan.

ARCHITECTVRE

Deſſein de la Redoute.

Table des meſures ſur le profil 2.fig. P O. 3. pieds. O N. 6. pieds, N R. 3. pieds, R S. 8. pieds, P X. 3. pieds, O V. & N T. 6. pieds, R K. & S A. 6. pieds, X I. demy-pied, V D. 1. pied, G T. 2. pieds, K C. & H A. 3. pieds.

Le Plan. 1. fig. 1. Faites le carré A B C D. ſuiuant l'vſage de l'échelle. 2. Tirez les rayons outrepaſſans V N. V O, &c. 3. Tirez parallelement à A B. & dans les diſtances priſes ſur l'échelle X. ſuiuant la table des meſures, les lignes E F. pour la baſe du parapet de 6. pieds, la banquette G H. de 3 pieds, L M. le relais de 3. pieds, le foſſé N O. de 8. pieds. 4. Le reſte de meſme.

Le Profil. 2. fig. 1. Faites l'échelle particuliere L. 2. Tirez le niueau de la campagne B E, & y poſez les largeurs priſes dans la table & ſur l'échelle P O. 3. pieds, O N. 6. N R. 3. R S. 8. &c. 3. Eleuez les ploms P X. O V. N T. R K. S A. & poſez les hauteurs P X. & O Z. 2. pieds, O V. & N T. 6. pieds, R K. & S A. 6. pieds. 4. Déduiſez les taluds X I. demy-pied. V D. 1. pied, G T. 2. pieds, K C. & A H. 3. pieds. 5. Marquez les lignes B P. P I. I Z. Z D. D G. G N. N R. R C. C H. H S. S E. Si vous le voulez en perſpectiue, faites comme cy-deſſus.

MILITAIRE. 101

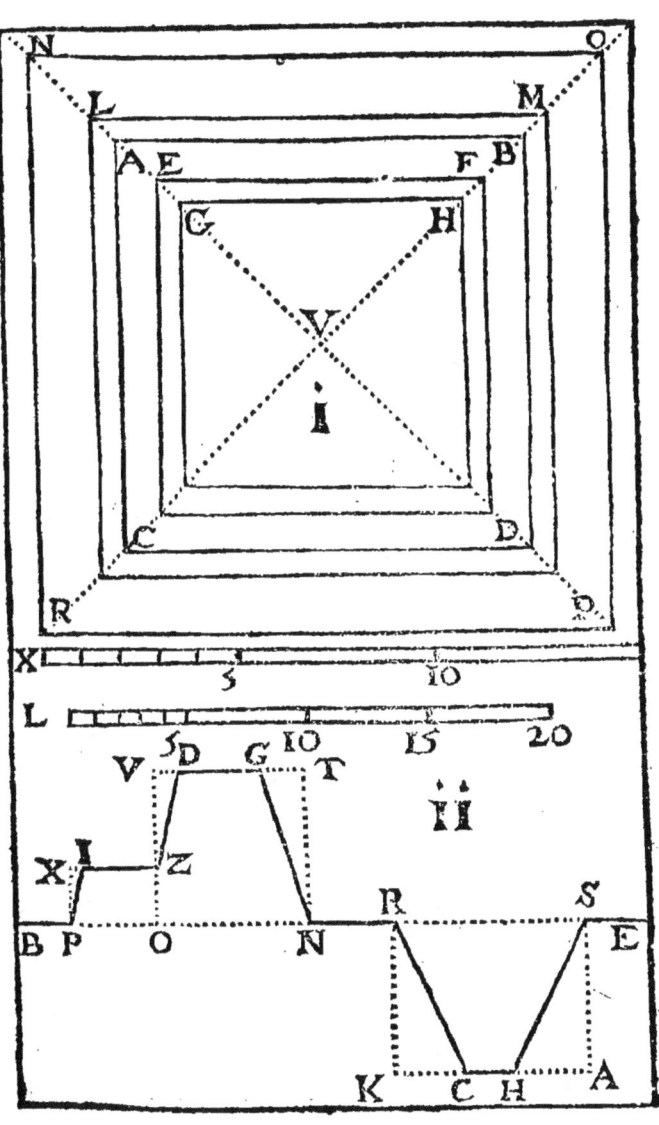

ARCHITECTVRE

L'ETOILE CARRÉE.

TAble des grandeurs sur le profil AH. 16. pieds, AC. CD. DE. 3. pieds, EF. 1. pied, FG. GH. 3. pieds, HL. 3. pieds, LB. 9. pieds, CI. 1. pied ½. DK. 3. pieds, EZ. 5. pieds, ES. HT. 9. pieds, LM. BN. 6. pieds, SV. 1. pied, XT. 3. pieds, MO. NP. 3. pieds. XR. 1. pied.

Le Plan. 1. Faites le carré ABCD. prenant AB. de 20. toises & faisant l'échelle X. 2. Tirez EA. EN. EO. ED. ocultes. 3. Faites l'angle MAO. de 15. degrez, comme MBG. 4. Le parapet OF. parallele à OB. & de largeur 7. pieds, pris sur l'échelle. PG. les banquettes de 9. pieds, HR. le relais de 3. p. MN. le fossé de 9. pieds, & le reste de la fig. de mesme.

Le Profil. 1. Tirez l'horizon AB. 2. Posez les largeurs prises dans la table des mesures, & marquant les points A. C. D. E. F. G. H. L. B. 3. Eleuez les ploms CI. DK. EZ. FV. GX. HT. LM, &c. 4. Fermez les hauteurs tirant ST. MN. &c. 5. Posez les taluds SV. 1. p. XR. 1. p. &c. 6. Marquez le glacis VR. & les taluds ZV. RH. LO. BP. & le reste H. L. O. P. B. comme deuant. 7. Faites les banquettes cõme deuant, auec vn talud & demy pied.

MILITAIRE. 103

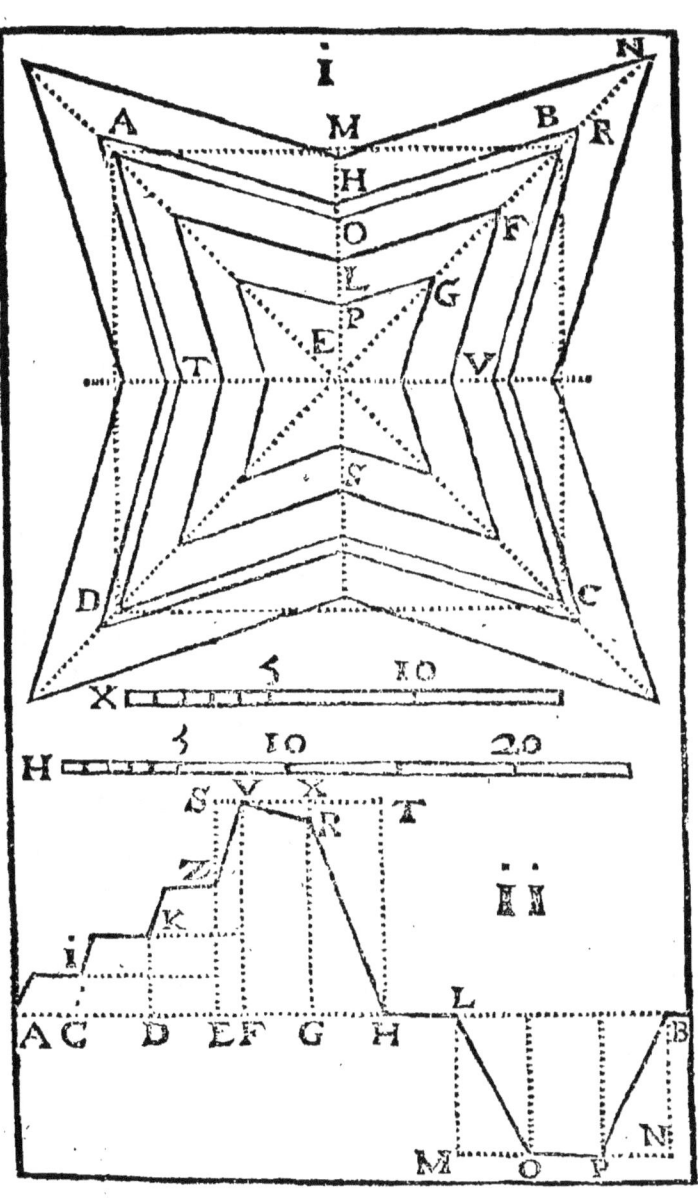

G iiij

ARCHITECTVRE
L'ETOILE PENTAGONE.

Le plan. 1. Faites le Pentagone donnant enuiron 16. toises à A B. ou enuiron 14. toises au rayon V A. 2. Faites l'angle B A O. de 15. ou 20. degrez, comme A B O. 3. Tirez les rayons outrepassans V A. V L. V N, &c. Tirez parallelement à O B. le parapet O G. de 7. pieds de large, les banquettes M H. 9. pieds, le relais T S. 3. pieds, le fossé L N. 9. pieds, & faites les autres faces de mesme.

Le profil. 1. Tirez l'horizon A B. 2. Posez les largeurs A H. 16. pieds, E H. 7. pieds, A C. C D. D E. 3. pieds. 3. Eleuez les ploms C I. D K. E S. &c. L M. B N. 4. Posez y les hauteurs C I. 1. pied & demy, D K. 3. pieds, E Z. 5. pieds, E S. H T. 9. pieds, L M. B N. 6. pieds. 5. Marquez les taluds S V. 1. pied, X T. M O. P N. 3. pieds, X R. 1. pied. 6. Marquez le glacis V R. 7. Tirez & marquez les taluds V Z. R H, &c. 8. Faites les banquettes comme cy-dessus.

Auertissement. Vous pouuez donner à la base A H. 18. pieds, donnant à G H. 3. pieds & autant à A C. C D. D E. Vous garderez la mesme regle sur le plan.

MILITAIRE.

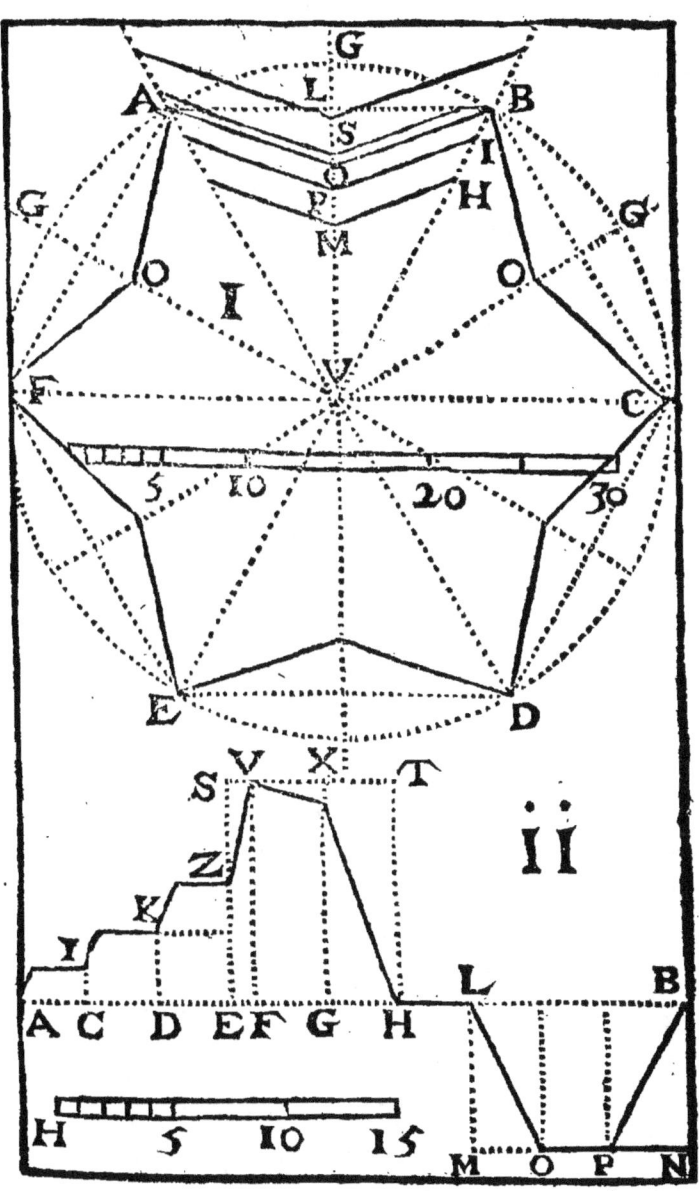

ARCHITECTVRE

L'ETOILE HEXAGONE.

LE *Plan.* 1. Faites l'hexagone ABCDEF. donnant à AB, ou au rayon VA. 16. toises. 2. Faites l'angle BAO. de 15. ou 20. ou 25. degrez, comme aussi ABO. 3. Tirez les rayons VA. VG. VB. &c. 4. Tirez parall. à BO. le parapet PI. de 7. pieds de large. Les banquettes MH. de 9 pieds, le relais SB. 3. pieds, & le fossé 9. pieds, & les autres faces de mesme.

Le Profil, comme le precedent, & suiuant ces mesures, AH. 16. pieds, EH. 7. pieds, AC. CD. DE. 3 pieds, EF. 1. pied, FG. GH. 3. pieds, HL. 3. pieds, LB. 9. pieds, MO. NP. 3. pieds, CI. 1. pied ½ DK. 3. pieds, EZ. 5. pieds, ES. HT. 9. pieds, LM. BN. 6. pieds, SV. 1. pied, XT. 3 pieds, MO. NP. 3. pieds.

Auertissement. Vous pouuez élargir la base AH. & ses parties comme cy-deuant. Vous pouuez aussi changer la hauteur des banquettes icy & dans les étoiles pentagones & carrées, donnant aux 2. premieres banquettes 2. pieds de haut, & 1. pied à la troisiéme Z, ou les faisant toutes 3. égales partageant 5 pied en 3.

Les étoiles carrées pentagones & hexagones ont le mesme profil.

MILITAIRE. 107

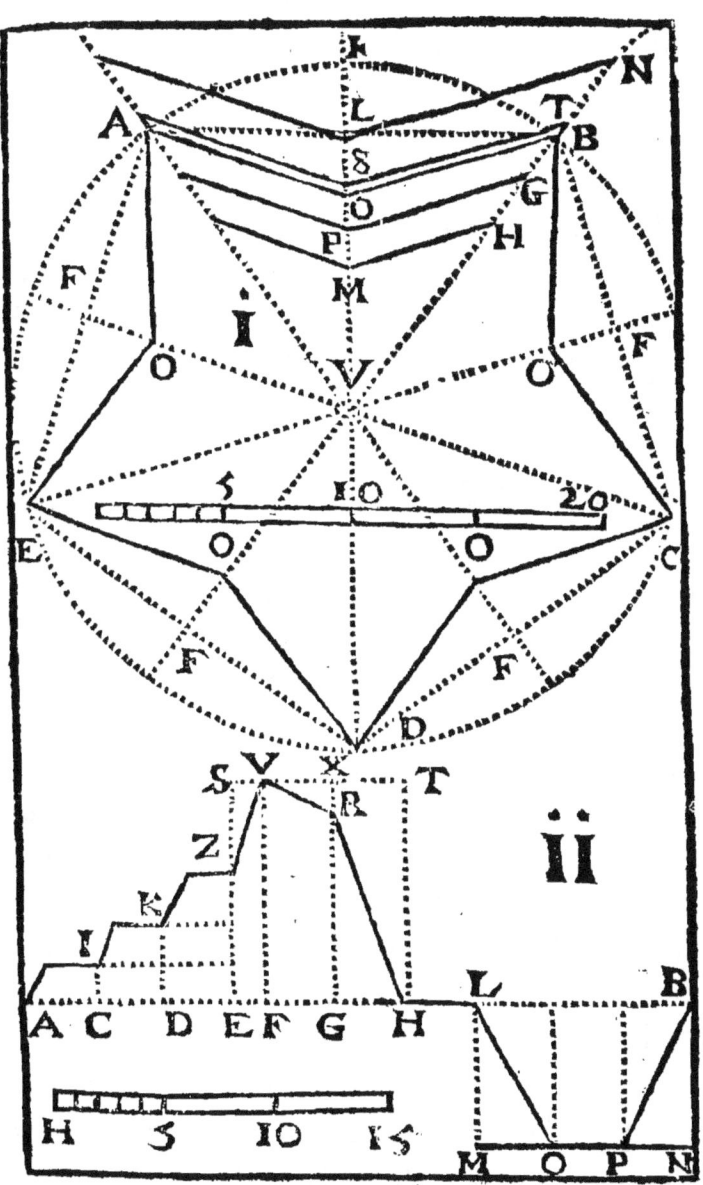

ARCHITECTVRE

LE FORTIN CARRÉ.

Table des mesures sur le profil. 2. fig. A E. base du rampart 21. pied, B E. base du parapet. 7 pieds, ½. D E. talud exterieur 4 pieds, ½. E F. relais 3. pieds, F G. fossé 16. pieds, B X. E P. hauteurs 9. pieds. B T. hauteur du terre plein 3. pieds, B V. 5. pieds, F M. G N. hauteur du fossé, 6. pieds, O X. 1. pied. R P. 4. pieds, ½ S A. talud naturel, M H. L N. 3. pieds.

Le Plan. 1. Faites le carré A B C D. donnant à A D. 20. toises. 2. Prolongez D A. vers L. & A B. vers M. & B C. vers O. & C D. vers F. 3. Divisez chaque côté A B. B C, &c. en 3. parties au points F. G, &c. & tirez par ces points des lignes occultes. 4. Du point F. tirez F E. faisant l'angle D F E. de 30. degr. 5. Faites en autant aux points I. N. P. & voilà le trait fondamental en prolongeant les autres lignes, comme N G H. pour avoir le flanc G H. & les autres de mesme. 6. Marquez en dedans le rampart & son parapet, & en dehors le relais & le fossé paralleles.

Le Profil. Faites-le suiuant la pratique des profils, prenant les mesures dans la table des mesures icy en teste, & ayant la vûe sur la 2. figure pour l'imiter.

MILITAIRE.

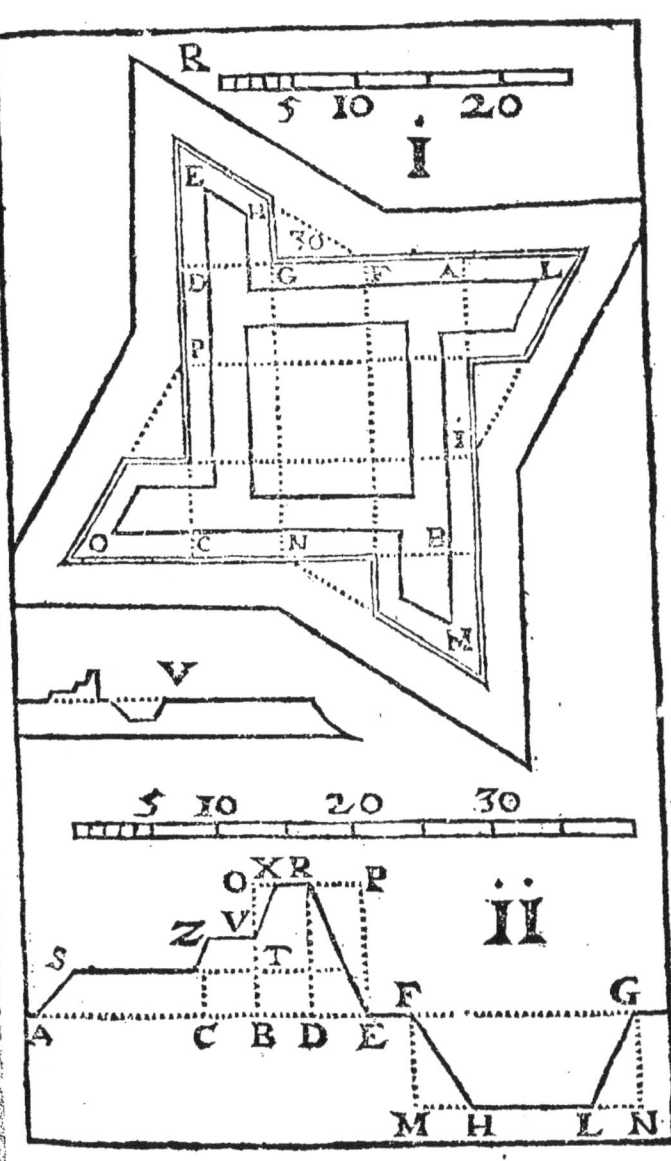

ARCHITECTVRE

LE FORT ENTIER.

Conduite generale. 1. Faites la figure naturelle comme le carré, pentagone, &c. icy BCDEF. 2. Faites le trait fondamental suiuant l'ordre qu'il vous plaira, & dont vous aurez en suite la pratique, comme l'Italien, François, &c. 3. Determinez l'espece du fort que vous voulez faire, ou auquel vous voulez atacher votre trait, qui est encore indiferent. Vous ferez cela en donnant à la ligne de défése, ou au côté de la figure, les mesures propres à chaque espece de fort, à sçauoir au petit 30. toises, au moyen 60. au grand 90. & au Royal 120. aux grandes places & aux Viles 120. & plus iusqu'à 140. toises. 4. Faites votre échelle sur ladite ligne, ou côté, & sur cette échelle faites le plan & le profil ainsi qu'il vous sera ordonné, & selon que vous aurez choisi vôtre enceinte, & les dehors, prenant les figures & pratiques suiuantes pour vous conduire.

Vous ferez le profil sur la table & sur la conduite des profils, & le plan sur les desseins suiuans.

MILITAIRE. 111

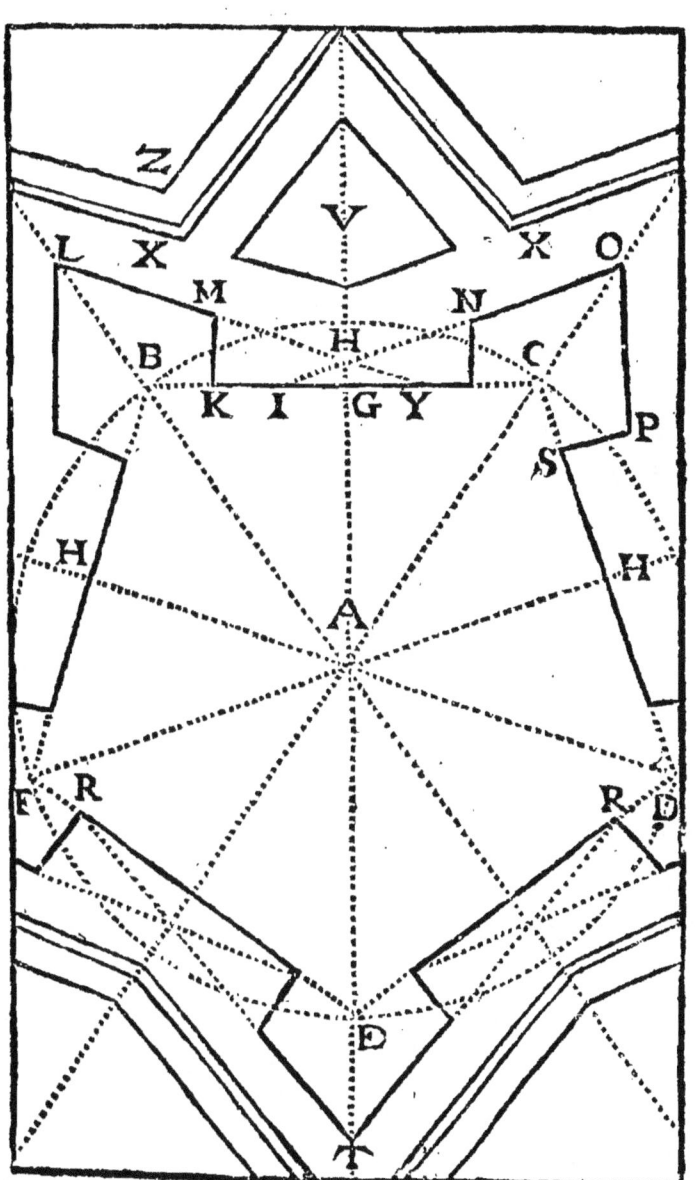

ARCHITECTVRE
TRAIT A L'ITALIENNE.

LE premier degré contient les Forts à 4. 5. 6. 7. ou 8. angles, & supose 4. principes. 1. Le triangle de la figure, comme A B C. qui est ou d'vn carré, ou d'vn pentagone, &c. 2. La demy-gorge égale à la 6. partie du côté. 3. Le flanc à plom & égal à la demy-gorge. 4. Le second flanc du tiers de la courtine.

Pratique. 1. Le triangle A B C. selon la figure & les rayons prolongez A R. A L. 2. B C. diuisée en 6. parties & vne à C E. & B D. 3. E H. D I. à plom & égales à C E. 4. D E. en 3. parties aux points G. & F. 5. De F. par H. la ligne F H E. & de G. par T. la ligne G T R. 6. Les autres faces de mesme.

Le 2. degré contient les places à 9. 10. angles & au dessus, & supose 4. principes desquels le 1. 2. & 3. sont comme au premier degré, le 4. est le feu pris du milieu de la courtine.

Pratique. Comme cy-dessus à cecy prés. D E. diuisée par la moitié en V. & de V. par H. la ligne V H L, comme V T R. de V. par T.

MI-

MILITAIRE.

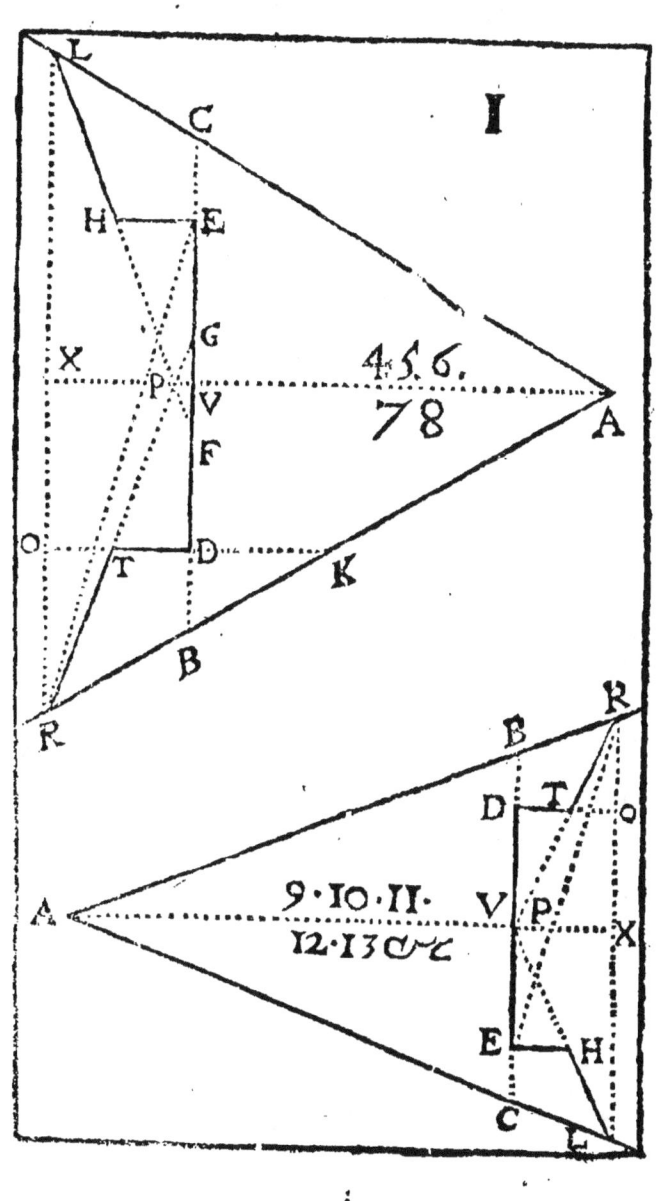

ARCHITECTVRE

TRAIT A LA FRANCOISE.

LE premier degré a ses figures de 4. 5. 6 7. & 8. angles, & 4. principes. 1. La pointe du bastion, ou l'angle flanqué est dans le carré de 60. degr. au Pentagone 80. dans les autres de 90. degr. 2. La défense razante. 3. L'angle de l'épaule droit. 4. Le triangle de la figure connu.

Pratique. 1. Le triangle A B C. selon la figure. 2. L'angle A B O. & A C D. dans le carré de 30. degrez, dans le Pentagone de 39. dans les autres de 45. degr. 3. Ledit angle diuisé par la moitié par B F, C G. 4. Des coupes D. & E. la courtine D E. 5. E H. D T. à plom sur les défenses D C. E B. le reste des faces de mesme.

Le 2. degré a les figures à 9. angles & au delà, & 4. principes. 1. La figure. 2. La pointe du bastion droite. 3. Le flanc razant. 4. Le flanc à plom sur la courtine.

Pratique. 1. Le triangle A B C. suiuant la fig. 2. Les angles A B E. A C D. de 45. degr. 3. Lesdits angles diuisez en deux également par B F. C S 4. La courtine D E. 5. D T. E H. sortant à plom de D E. 6. Les autres de mesme.

MILITAIRE. 115

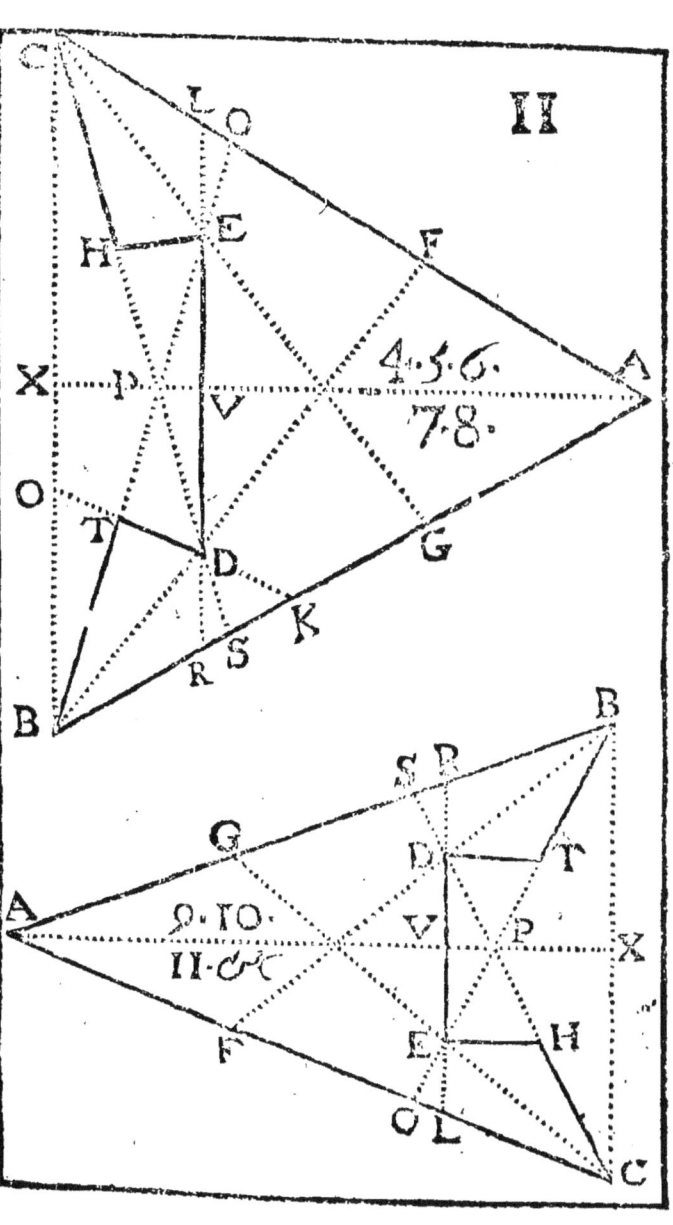

H ij

Trait Holandois.

PRemier degré. Les figures à 4. & à 5. & iufqu'à 11. angles, &c. 5. principes. Le 1. le triangle de la fig. 2. L'angle flanqué égal à la moitié de l'angle de la figure auec 15. degr. 3. Le pan de 40. toifes. 4. La courtine de 80. toif. 5. Le flanc au carré de 10. toif. & croiffant aux autres de 10. pieds fur le precedent.

Pratique. 1. Le demy-angle de la fig. A B C. 2. A B T. égal au demy-angle flanqué fuiuant la fudite regle. 3. L'échelle de 40. toif. prife fur B T. à difcretion. 4. T D. d'autant de toifes qu'ordonne la fudite regle. 5. D E. parall. à B C. 6. D V. égale à B T. 7. X V K. à plom fur B C. & voilà en K. le centre de la place. 8. Autant pour V E H C. & les autres faces.

Second degré. Le Decagone & au deffus. 5. principes. 1. La figure. 2. La pointe du Baftion droite. 3. Le pan 40. toifes. 4. La courtine double du pan. 5. Le flanc la moitié de la face.

Pratique. La mefme en gardant les principes. *Autre trait.* Le mefme que deffus à cela prés. 1. L'angle flanqué à la moitié de l'angle de la fig. & 30. degr. 2. Le flanc au carré de 12. toif. & croît de 2. 3. le pan 48. toif. la courtine 72.

MILITAIRE.

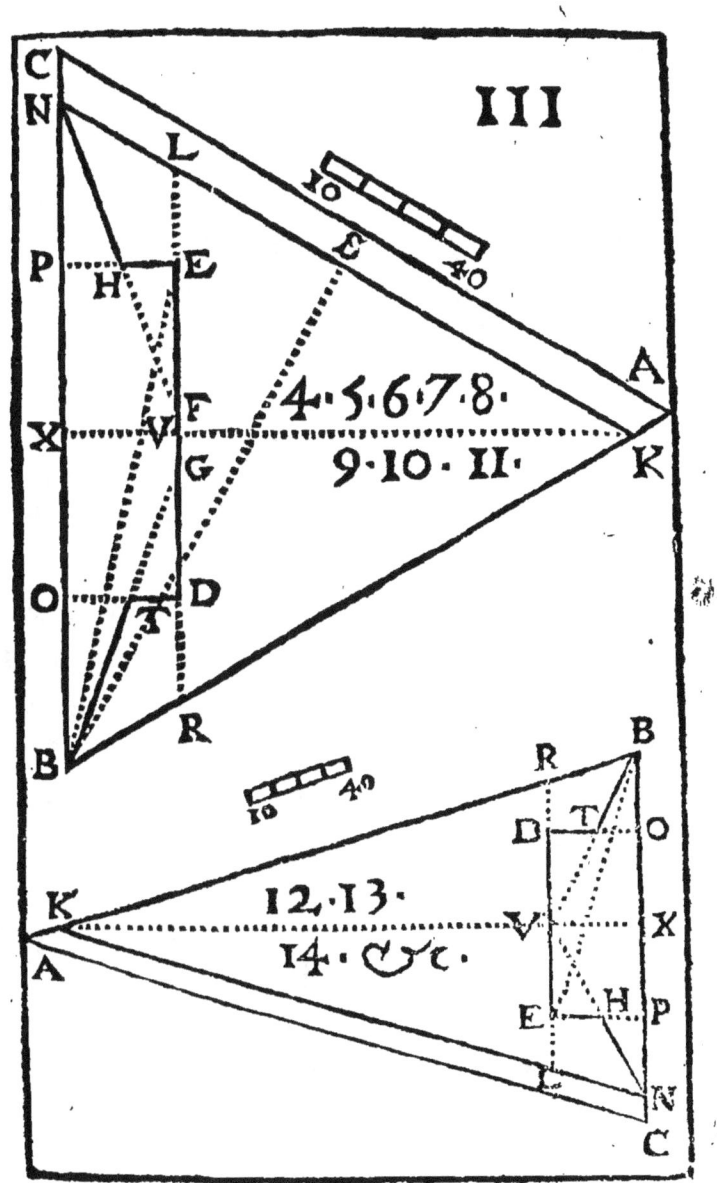

ARCHITECTVRE
TRAIT COMPOSÉ.

PRemier degré. Le carré & le pentagone 4. principes. 1. La figure. 2. La demy-gorge égale à la 6. partie du côté de la fig. 3. Le flanc égal à la demy-gorge & à plom. 4. Le flanc razant.

Pratique. 1. Faites le triangle A B C. & prolongez les rayons. 2. B C. en 6. parties égales, & vne desdites parties à B D. C E. 3. D T. E H. à plom égales à D B. & E C. 4. De D. par H. la ligne D H L. & de E. par T. la ligne E T R. le reste de mesme.

Second degré. Les figures à 6. 7. 8. angles & au dessus. 4. principes suposez. 1. la figure. 2. La demy-gorge égale à la 6. partie du côté. 3. Le flanc à plom & égal à la demy gorge. 4. La pointe du bastion droite.

Pratique. 1. Le triangle A B C. & les rayons prolongez. 2. B C. en 6. parties égales, & vne à B D. & C E. 3. D T. & E H. à plom, & égales à D B. & E C. 4. T G. à plom sur B R. & H S. sur C L. 5. G R. égale à G T. & S L. à H. 6. T R. & H L. autant du reste. Autrement, tirez du bout d'vn flanc à l'autre voisin F T. & prenez G R. égale à G T. & tirez T R.

MILITAIRE.

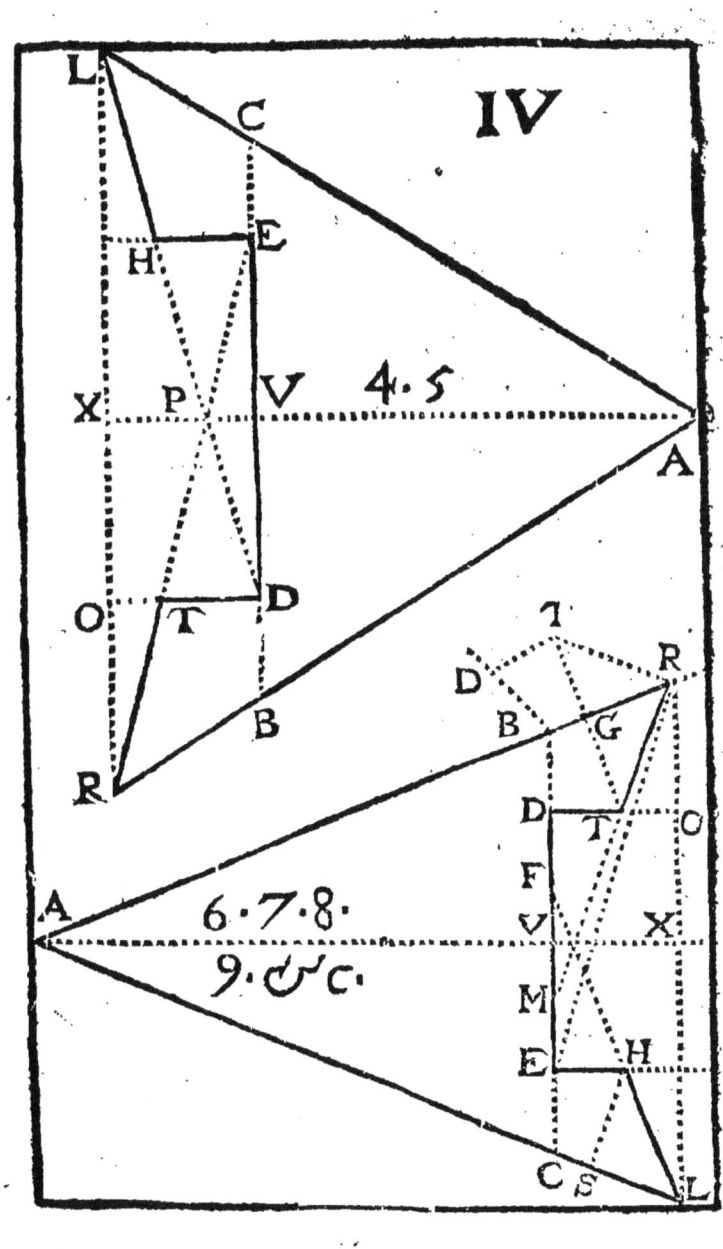

ARCHITECTVRE

PREMIERE ENCEINTE.

POrtant le rampart, le fossé, & la contrescarpe 5. principes suposez. 1. La figure fondamentale D H D D. & C. 2. L'échelle sur le trait. 3. Le profil H. ou la table des mesures pour y prendre les largeurs.

Pratique. 1. Prolongez & menez les rayons A X. A N, &c. en sorte que la courtine D D. soit coupée par moitié par la ligne A N. 2. F O. O G, &c. paralleles à B H. H D, &c. suiuant la largeur du parapet du rampart, prise dans la table ou dans le profil. 3. L L. parallele à la courtine suiuant la largeur du rampart. 4. P S. parallele, à B H. suiuant la largeur du fossé. 5. T V. parallele suiuant la largeur du Couridor. 6. X Z. parallele suiuant la largeur de l'esplanade. 7. C C. parallele suiuant la largeur de la ruë de 6. ou 8. toises dans les Viles, & moins dans les autres forts. 8. C E. parallele à L A. de 3. ou 4. toises de large pour la moitié de la ruë. 9. E E. éloigné de A. enuiron 15. ou 20. toises de large pour la place d'armes.

Adresse. Transportez les points X. T. P. B. F. L. &c. sur les autres rayons semblables, comme Z. V. S. sur leurs semblables, & seruez-vous en ordinairement pour les sudites lignes & pour leurs semblables.

MILITAIRE. 121

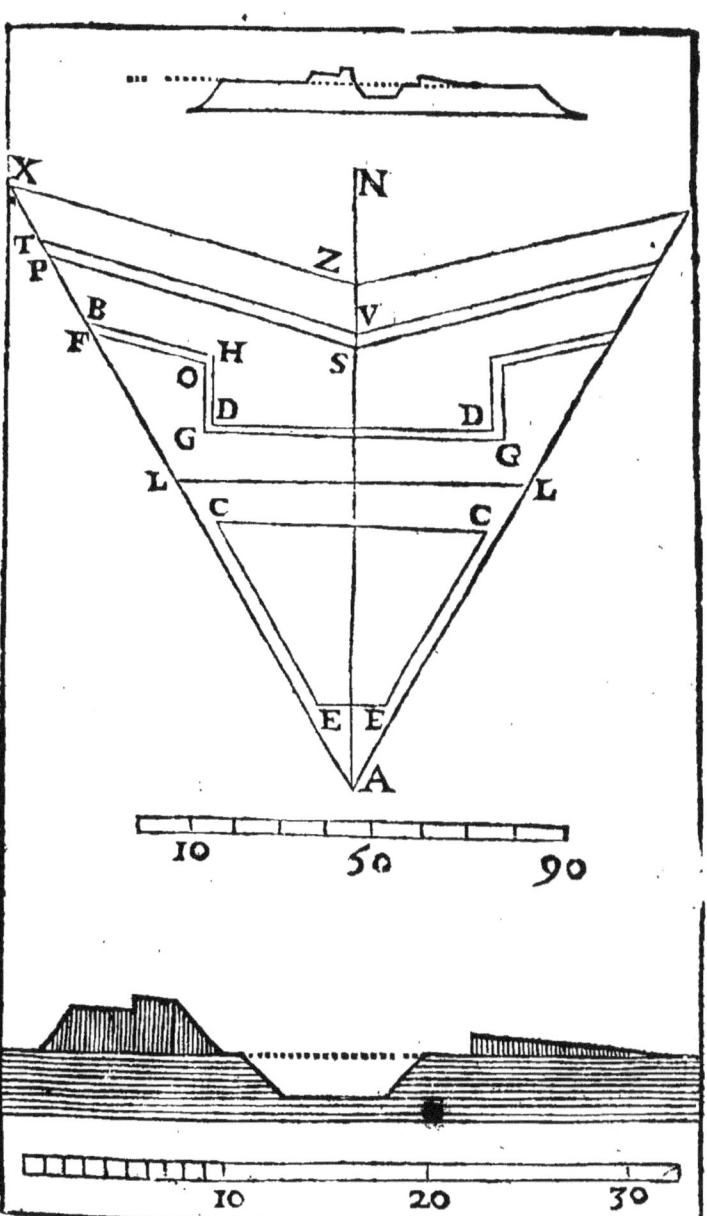

ARCHITECTVRE

Seconde enceinte.

POrtant rampart, muraille, foffé, & conrrefcarpe: les mefmes principes fupofez que dans la precedente.

Pratique. 1. Tirez F O, &c. parallele au trait fondamental à la largeur de la muraille prife fur le profil, ou fur la table. 2. Faites le rampart comme dans la precedente, & tout ce qui concerne le dedans. 3. Faites le foffé dans l'enceinte precedente.

Auertiffement general. On ne met d'ordinaire dans les plans de reprefentation que la bafe du rampart, la bafe du parapet, & la bafe de la muraille, auec vn trait plus fort fur le dehors pour reprefenter le parapet de la muraille. De plus la largeur du foffé prife depuis le relais qui y eft compris, iufqu'au premier trait du Couridor: Mais quand on veut faire vn plan d'adreffe & de conduite, on y ajoûte la largeur des taluds, tant interieurs qu'exterieurs, les relais, & chofes femblables: non toutefois les banquettes, s'il n'y a quelque chofe particuliere. Cecy apartient à toute forte de plans.

MILITAIRE.

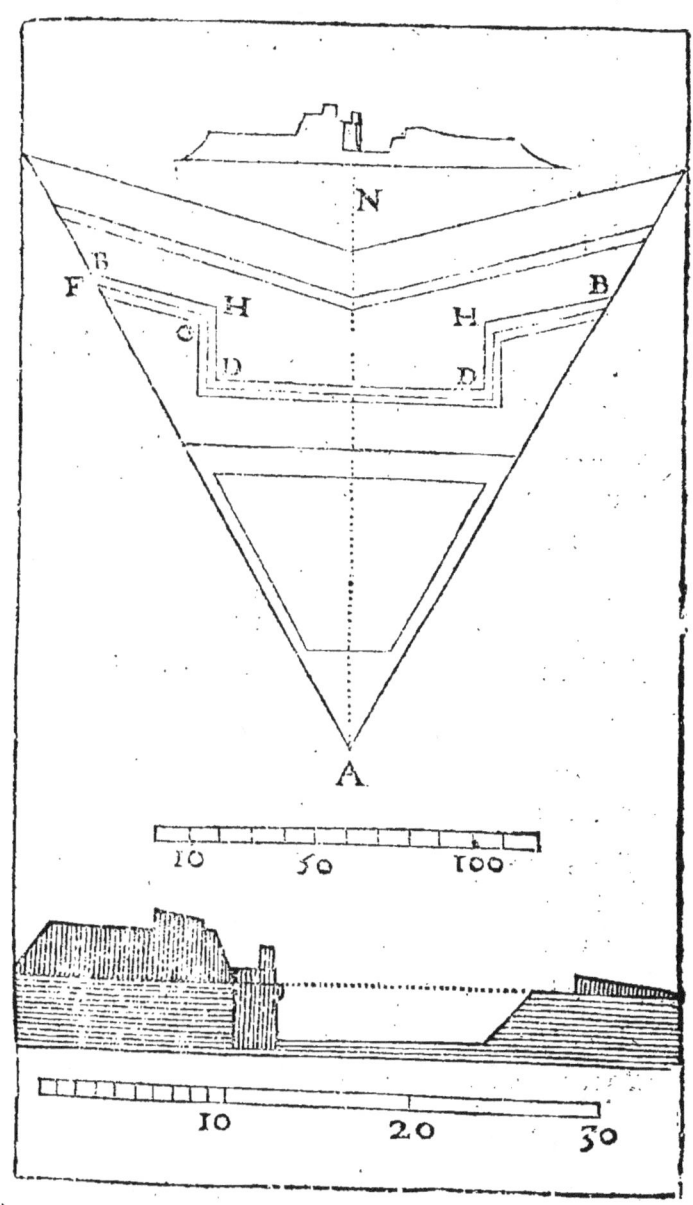

TROISIE'ME ENCEINTE.

POrtant, rampart, fosse-braye, le fossé à contrescarpe à la façon de Holande. 3. principes suposez. 1. Le trait fondamental B, &c. representant la face exterieure du rampart. 2. L'échelle sur le trait. 3. Le profil fait sur l'échelle N. ou sur la table des mesures.

Pratique. 1. Faites le rampart à l'ordinaire comme cy-dessus, tirant pour le parapet F. & C. parallele au trait fondamental. 2. Tirez V R L. parallele au trait par dehors, & de la largeur que doit auoir la fosse-braye auec son parapet. Le reste comme cy-dessus.

Si l'enceinte est composée & porte rampart, muraille, fosse-braye, & contrescarpe, vous procederez en particulier comme cy-dessus, touchant chaque piece, la fosse-braye sera pour lors plus basse dans le fossé.

Auertissement general. Pour distinguer chaque piece, vous representerez les parties plus releuées par quelque couleur plus forte & sombre, comme les parapets, le rampart & l'esplanade sur la hauteur.

MILITAIRE.

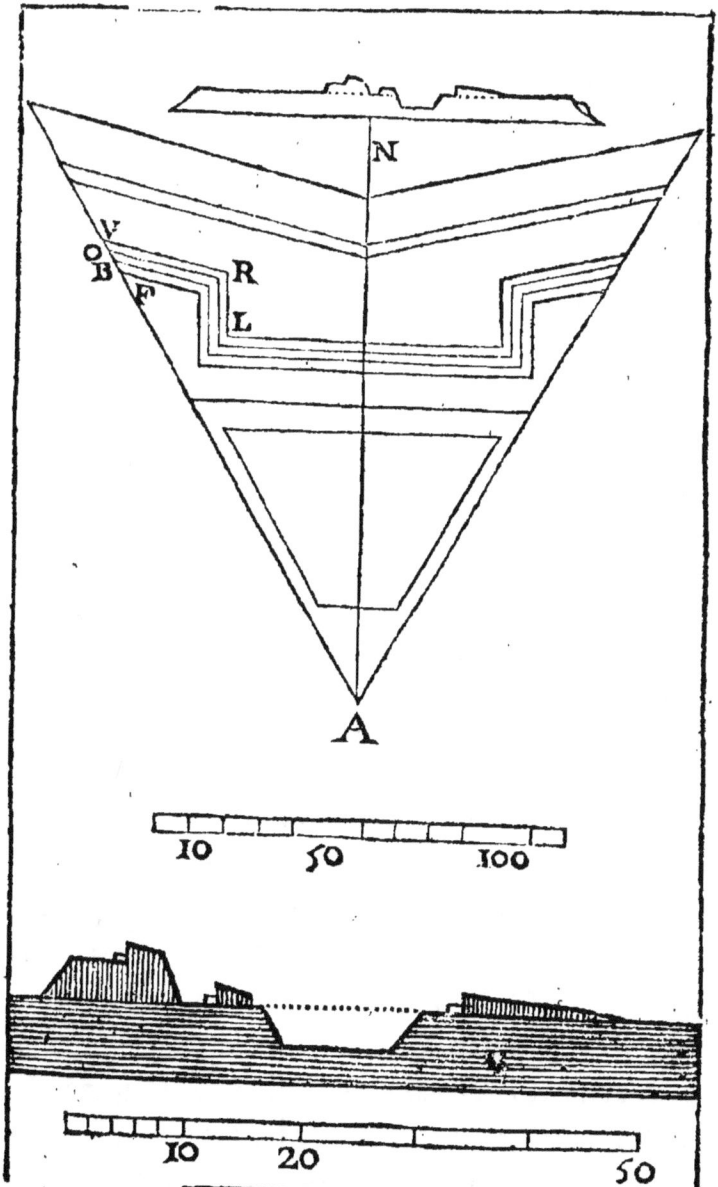

ARCHITECTVRE

Deſſein de la demy-Lune.

L'*Ordinaire.* 4. principes ſupoſez. 1. La place deuant la courtine. 2. La capitale d'enuiron 50. toiſ. 3. Les faces étenduës en ſorte qu'elles couurent les flancs des baſtions. 4. La pointe de 60. ou 90. degr.

Pratique. 1. Prenez ſur le concours de la contreſcarpe auec la capitale, A C. de 50 à 60. toiſes, ou faites vn triangle equilateral ſur la courtine, & la pointe ſera celle qui doit auoir la demy-Lune, comme C. 2. De l'angle de l'épaule du parapet interieur, O. tirez vers C. la face B C. & de meſme de l'autre côté C D. 3. Marquez les demy-gorges B A. D A. 4. Marquez le rampart & le parapet ſuiuant vôtre deſſein & le foſſé particulier, de 2. tiers de la largeur des grands foſſez : & conduiſez tout au tour le Couridor & l'eſplanade, & le reſte, & s'il eſt beſoin faites vn profil particulier ſuiuant l'intelligence des demy Lunes.

L'extraordinaire. Les demy-Lunes s'ajuſtent aux endroits qu'elles doiuent couurir. Ainſi vous aurez égard à leurs grandeurs raiſonnables, & ſur tout à ce qu'elles ſoient flanquées bien auantageuſement.

MILITAIRE. 127

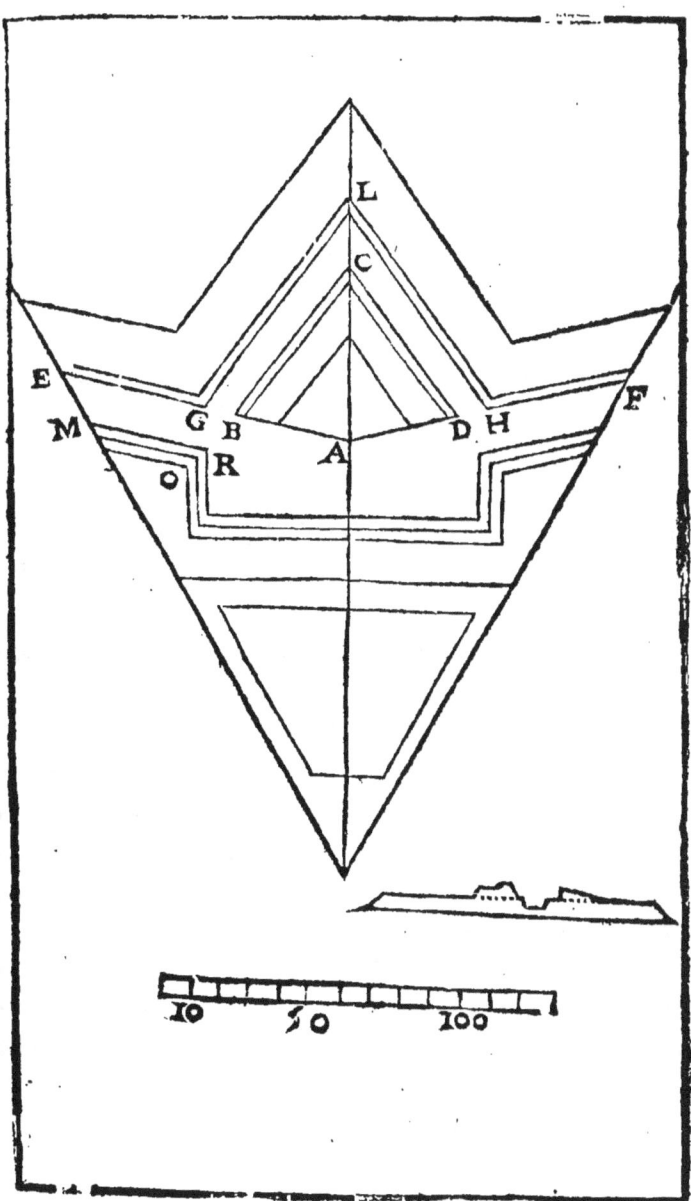

ARCHITECTVRE

OVVRAGE A CORNES.

Ordinaire. 4. principes. 1. La place deuant la courtine. 2. La défenſe de 120. toiſ. enuiron. 3. La largeur égale à la courtine auec ſon parapet, comme à M H. & X S. 4. Les pointes de 60. degrez du moins.

Pratique. 1. fig. 1. Tirez à plom au regard de la courtine les lignes X C A. à S D B. 2. Prenez X A. & S B. de 120. toiſes, & tirez A B. 3. Faites C A R. & D B G. de 70. degrez. 4. Diuiſez A R & B G. par moitié en F T. 5. Prenez V G. & V R. égales à V F. & V T. & tirez F G. & R T. 6. Faites le foſſé à l'ordinaire & le rampart au parapet. 7. Faites la demy-Lune raiſonnable, luy donnant la capitale enuiron égale à la courtine G R. & la flanquant d'enuiron le milieu de la face.

Autre trait. 2. fig. Faites l'angle C A V. de 60. degrez, diuiſez A V. en 3. parties égales, en donnant deux à la face A F. tirez la courtine G R. par V. & F G. & T R. à plom. Ainſi vous aurez le feu du milieu de la courtine.

Extraordinaire. Les côtez C A. & B D. ſont par fois en queuë d'arondelle, ſuiuant la commodité des endroits d'où ils doiuent eſtre flanquez: peu importe, pouruû que la teſte ſoit raiſonnable, & les côtez bien flanquez.

MILITAIRE. 129

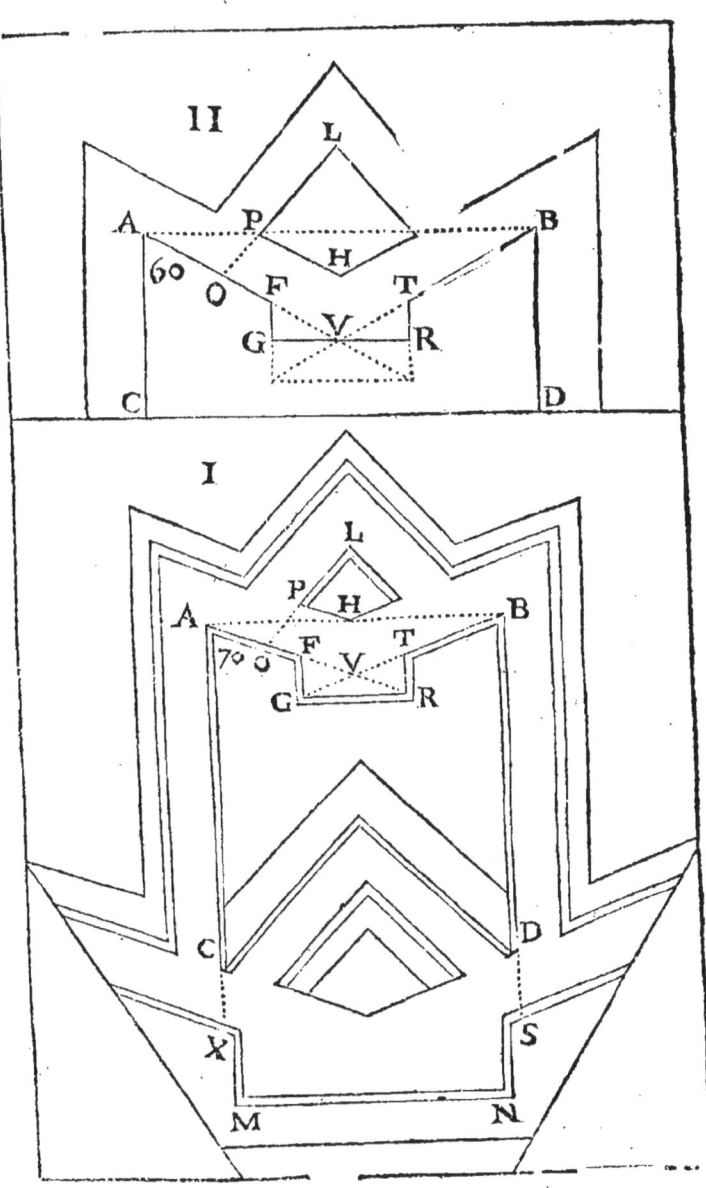

ARCHITECTVRE

Deſſein du couronnement.

LE *plan.* 1. Prolongez K K D. vers L. & prenez le flanc H L. enuiron de 20. toiſes. 2. Tirez L 3. parallele au côté D E. 3. Tirez O I. parallele à H L. en ſorte qu'elle ſoit éloignée de la contreſcarpe B, &c. de 20. toiſes, & de la ſorte vous aurez le point I. dans la coupe de O I. & L I. 4. Tirez O R V. éloignée de A B. de 20. toiſes, & parallele à A B. & vous aurez le point de coupe O, & V. ou milieu de l'ouurage qui ſera le centre du baſtion bâtard. 5. Diuiſez O V. par la moytié en R. & voilà la courtine O R. 6. Eleuez à plom R S. luy donnant 20. toiſes enuiron. 7. Du point S. tirez parallelement à la gorge R V. la face S T. 8. Faites le côté droit ſemblable au trait fondamental de la ſorte. Choiſiſſez vne enceinte propre à vôtre deſſein, ou vn profil auec cette conduite, ſi le profil de l'ouurage à cornes eſt pris du fort moyen, prenez pour le couronnement le profil du petit fort, ſi du petit fort, prenez le profil de l'étoile

Ainſi vous conduirez tout au tour le foſſé T S R I L. & au dehors la paliſſade marquée par les points. Le profil vous le prendrez ſur le petit fort ou ſur l'étoile. Cét ouurage à cornes ſe flanque ſoy-meſme par le flanc E N. N P. ſera flanqué de ſa place.

MILITAIRE.

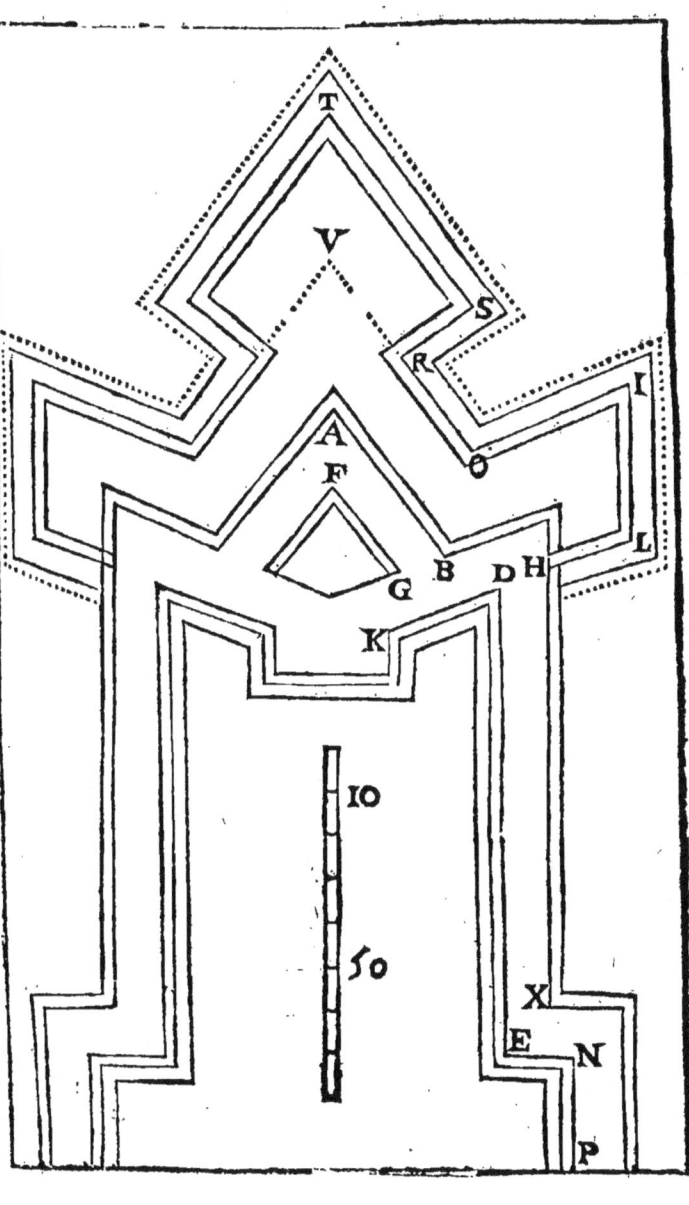

L'EXPLICATION DES OVVRA-ges touchant les places irregulieres.

C'Est la figure naturelle qui donne aux places le nom de regulieres ou d'ir-regulieres. Voicy les regles pour les connoître.

1. Celles qui ont les angles égaux entr'eux, & les côtez aussi, & d'vne grandeur raisonnable entre 100. toises & 150. sont regulieres, & de nom & d'éfet, tel est l'hexagone G H K, &c.

2. Celles qui ont les angles & les côtez inégaux sont irreguliers comme l'hexagone A B C, &c.

3. Celles qui ont les angles égaux & les côtez aussi, mais d'vne grandeur qui ne soit pas raisonnable, à sçauoir au dessous de 100. sont irregulieres.

D'icy naissent plusieurs sortes d'irregu-laritez que vous alez voir, mesme celles qui viennent de l'exterieur de la place, & la rendent exterieurement irreguliere.

MILITAIRE.

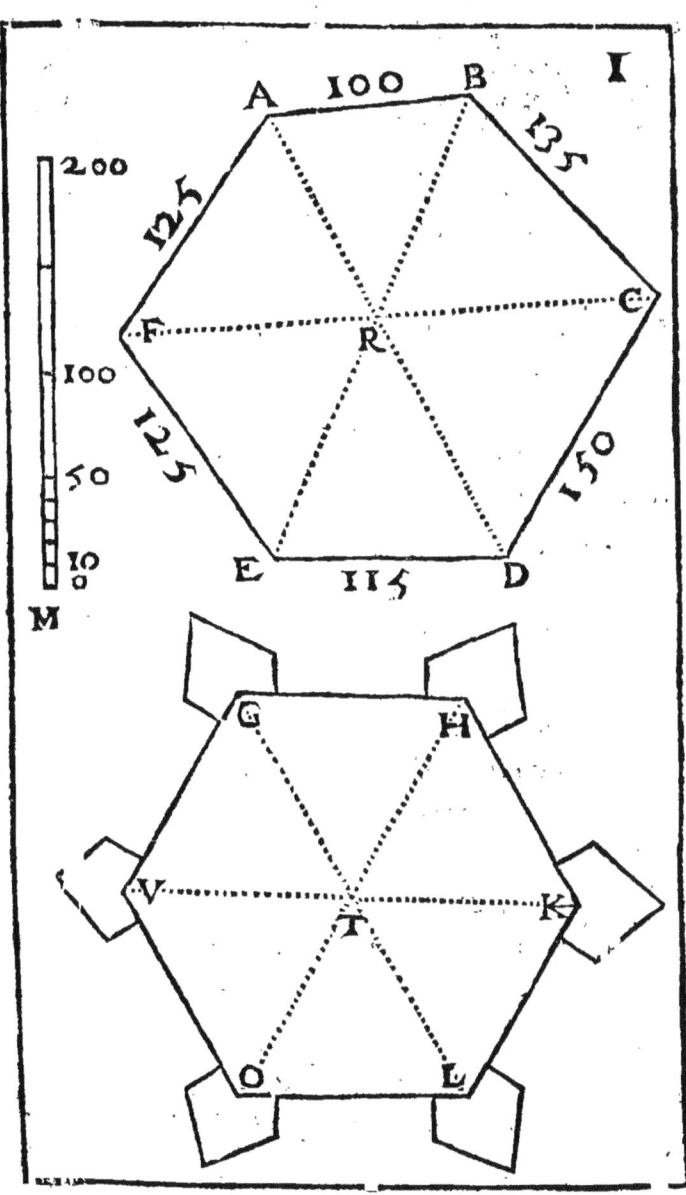

ARCHITECTVRE

*PREMIERE SORTE D'IRRE-
gularité dans les Places.*

L'Irregularité la plus suportable & la plus capable d'assistance & de perfection, est celle qui naît de l'inégalité raisonnable des côtez diferens en Grandeur, & neátmoins dans certains termes, qui ne choquent point, ou tres-peu les loix de la fortification. en vn mot tels que sont les côtez apelez cy-dessus raisonnables, comme ceux de l'Hexagone A B C D &c.

Cette sorte d'irregularité est assez ordinaire, & se trouue en la plupart des places : aussi est-elle peû considérable.

Elle se peut aussy remarquer dans les faces particulieres des places, & dans les bastions & pieces semblables. Ainsi le bastion V R S T X. est irregulier, les pans étans inégaux, & les demy-gorges aussi, & le bastion K H G L O. est regulier, tout y étant proportionné,

MILITAIRE.

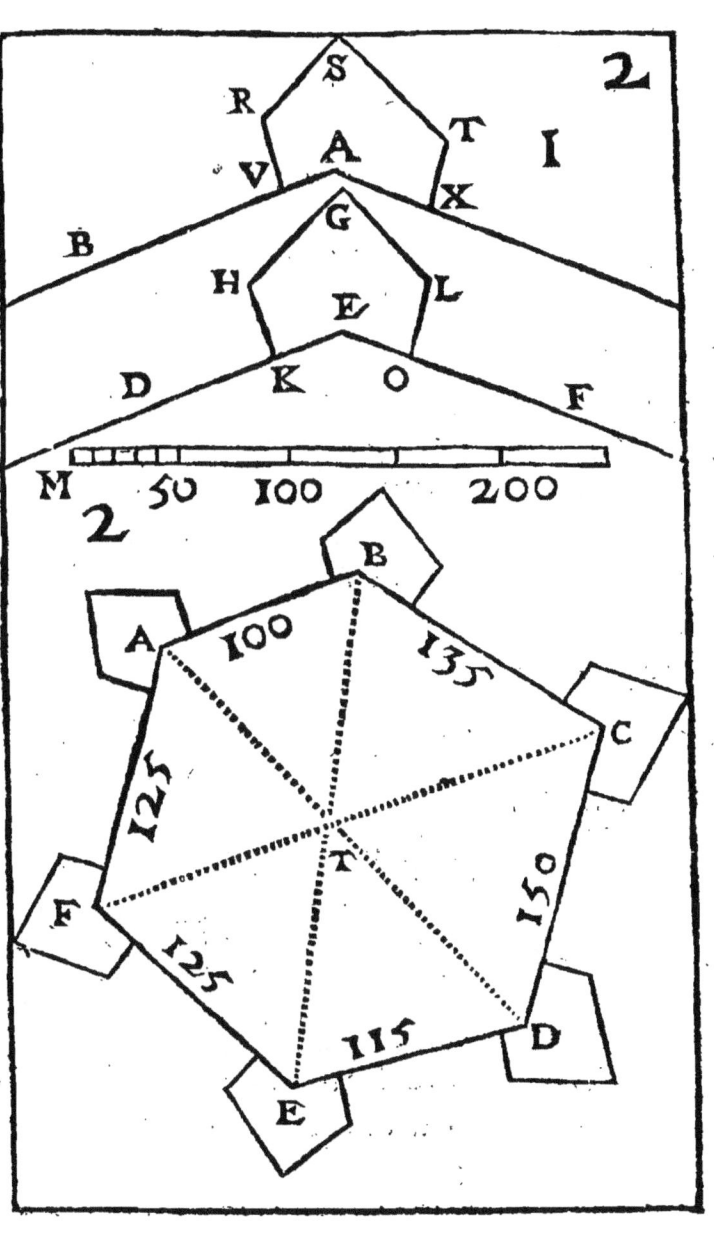

SECONDE SORTE D'IRREGV-
larité dans les Places.

C'Est celle qui naît d'vn ou de plusieurs côtez d'vne grandeur enorme, comme de 200. 300. ou 500. toises & plus, tel est l'hexagone A B C , &c. ayant le côté A B. de 260. toises,& les autres raisonnables : & tel seroit encore le tettagone A B C F. si on y tiroit le côté F C. de 300. toises.

Cette irregularité se trouue en plusieurs places, & particulierement en celles qui sont le long des riuieres ou coteaux ; outre le hazard & le rencontre, le premier dessein ayant été pris sans autre consideration par les entrepreneurs, ou pour quelque cause respectiue au lieu comme du bon air, ou d'vne belle vûe, &c.

Telles donc sont les grandes places triangulaires ou carrées, ou en barlong, & semblables.

MILITAIRE. 137

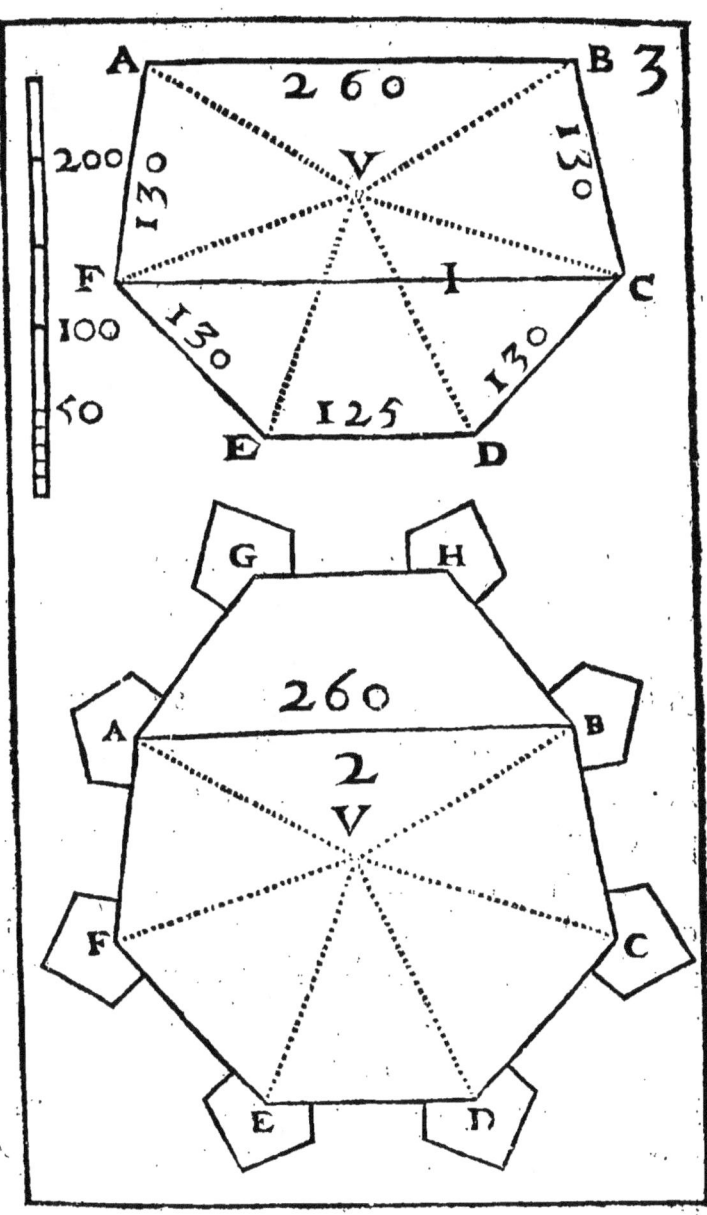

CONSEQVENCES DE LA SEconde sorte d'Irregularité.

Toute irregularité porte quelque incommodité, outre la diformité qui est dans la figure. Cette seconde sorte d'irregularité a ses defauts qui sont récompensez par autant d'auantages qu'elle fournit. Voicy ses defauts. 1. Plus le côté est long, & plus la place s'éloigne de la perfection du cercle, qui est le plus capable. Cela paroît assez dãs l'hexagone ABCDEF. 2. Les bastions sur vne ligne droite veulent le fossé extrémement large pour auoir la défense du flanc opposé, vous le voyez assez dans le bastion PK. voicy ses auantages. 1. La tenaille des bastions sur vne ligne droite, est plus serrée, c'est à dire les faces des bastions voisins se regardent plus directement, & s'entredefendent mieux. 2. Pour batre le pan d'vn bastion il faut que l'ennemy aproche sa baterie plus prés de l'autre bastion.

MILITAIRE.

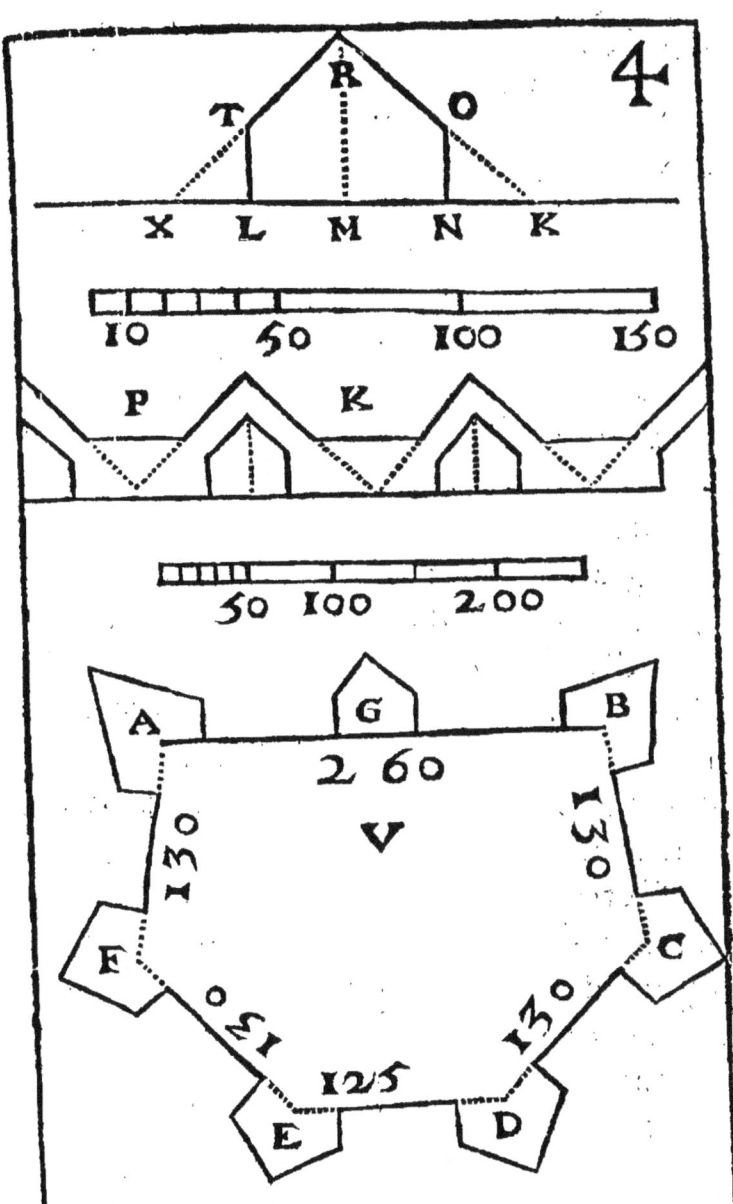

ARCHITECTVRE

TROISIE'ME SORTE
d'irregularité.

C'Est celle qui naît de l'enormité d'vn angle entrant dans la place.

Telle est celle qui paroît dans l'octogone A B C D E, &c. où l'angle A B C. au lieu de se porter en dehors, comme l'angle O N V. dans l'autre octogone regulier, entre dans la place & l'amoindrit d'autant.

Que si dans vne mesme place, il se rencontroit deux ou plusieurs angles de cette nature, elle seroit encore plus irreguliere.

Cette irregularité se trouue pour l'ordinaire dans les places qui sont empeschées de quelque voisinage comme d'vn Palais, ou de l'auance d'vne coline ou d'vn marais, ou d'vn Sol inegal & iugé maumais par ceux qui les premiers ont bâty la place, & en ont tracé le premier alignement.

MILITAIRE.

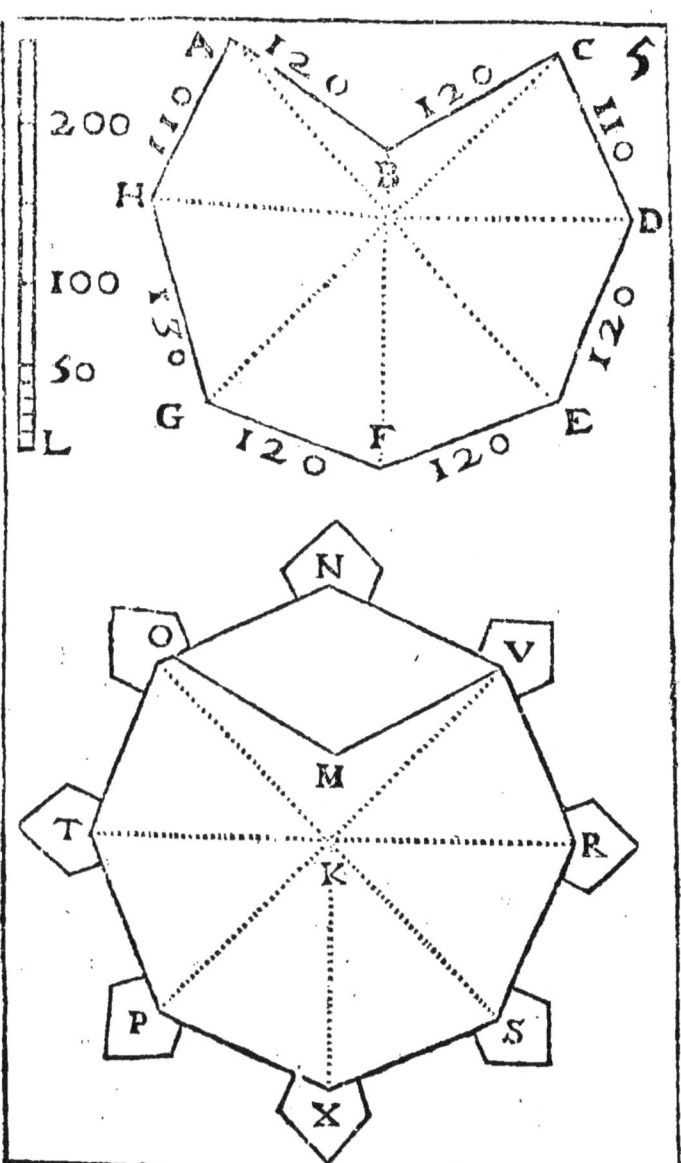

CONSEQVENCES DE LA TROIsiéme sorte d'irregularité.

CEtte irregularité a vn defaut considerable, d'autant que l'angle entrant retranche le terrein de la place sans en diminuer le pourtour, & en suite peche contre la regle generale qui porte que

Les places sont d'autant meilleures qu'elles embrassent plus de terrein dans vne enceinte ou pourtour de mesme grandeur. Ainsi de deux places qui ont le pourtour égal, à sçavoir de 950 toises, comme l'octogone irregulier A B C D E, &c. Et le regulier mis en la precedente fig. celle qui a son aire plus capable comme l'octogone regulier, est meilleure d'autant qu'elle peut contenir vn plus grand nombre d'habitans & de soûtenans à mesmes frais.

D'où l'on conclud que plus vne place aproche du cercle, qui est la regle de toutes les figures, plus elle est parfaite.

MILITAIRE.

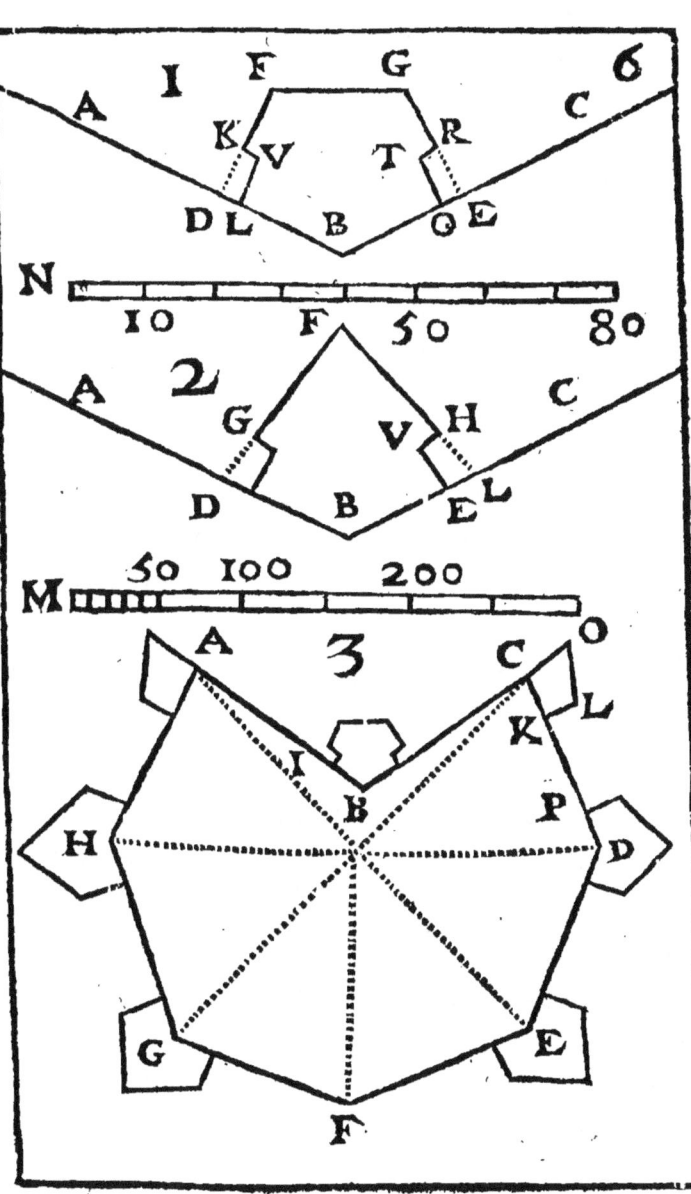

ARCHITECTVRE

AVTRES CONSEQVENCES de la troisiéme sorte d'irregularité.

CEtte même irregularité fondée sur vn angle entrant, en tire vn auantage de quelque consideration, c'est qu'il ôte à l'assaillant autant de lieu pour ataquer, & en donne autant aux assiegez pour soûtenir, & pour combatre.

Voyez le cercle A O C. décrit du centre B. & conceuez que de chaque partie de sa circonference, on peut combatre, donc l'assaillant n'a que le plus petit arc, à sçauoir A O C. pour combatre, & le soutenant a le plus grand, à sçauoir A I C. pour soûtenir. Ainsi l'angle entrant ou flanquant, est preferable en ce point au sortant ou flanqué.

Ajoûtez que l'angle de tenaille tel qu'est l'angle entrant, comme A B C. est moins auancé, & en suite moins exposé: & qu'il flanque l'autre, ce qui est plus parfait.

MI-

MILITAIRE. 145

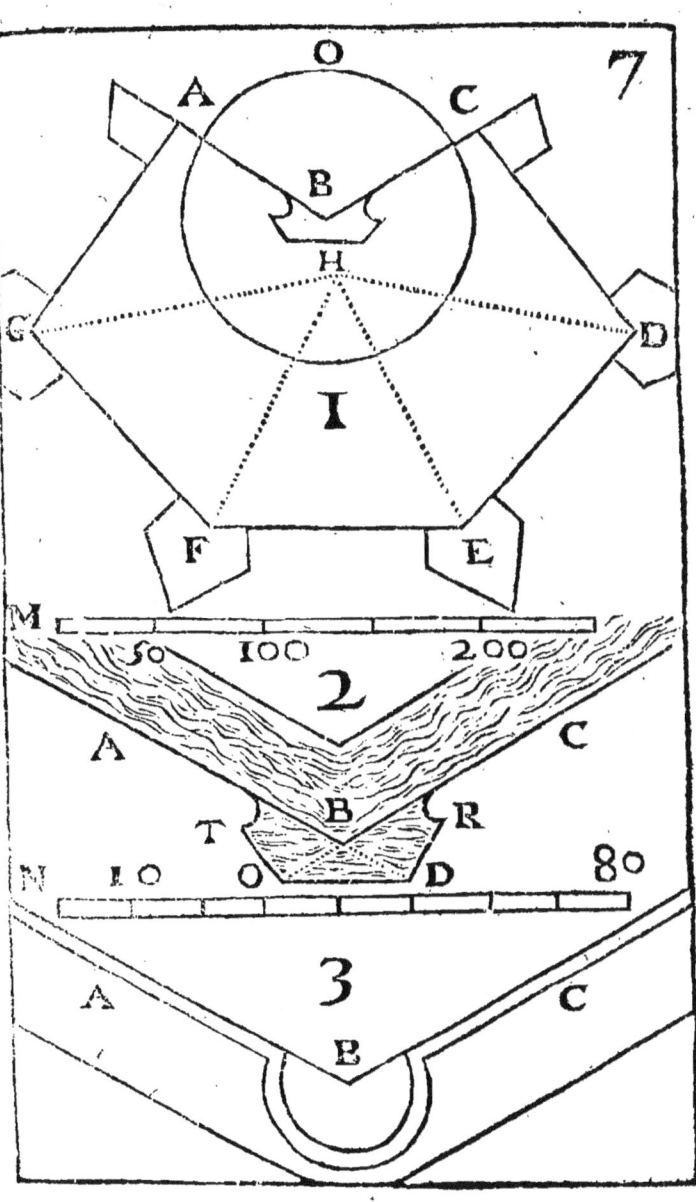

K

146 ARCHITECTVRE

LA QVATRIE'ME IRREGVlarité des Places.

CEtte irregularité vient de l'enormité d'vn angle sortant, & se jetant trop loin au dehors, & d'ordinaire sous vn arc, ou vne ouuerture qu'on ne peut pas couurir d'vn bastion raisonnable. Tel est l'angle G A B. compris par les côtez G A. A B. d'vne grandeur qui n'est pas raisonnable, à sçauoir de 200. toises, & qui enferme vn arc de 68. degrez.

Cette irregularité peut naître de deux chefs. 1. D'vn rencontre ou hazard, à raison que ceux qui ont autrefois fait l'enceinte de la place, ont eu plus d'égard à la conseruation de quelque commodité particuliere, qu'à la force ou à la bienseance de la Place. 2. De quelque sorte de necessité fondée sur la nature du terrain, ou sur la situation de la place.

MILITAIRE.

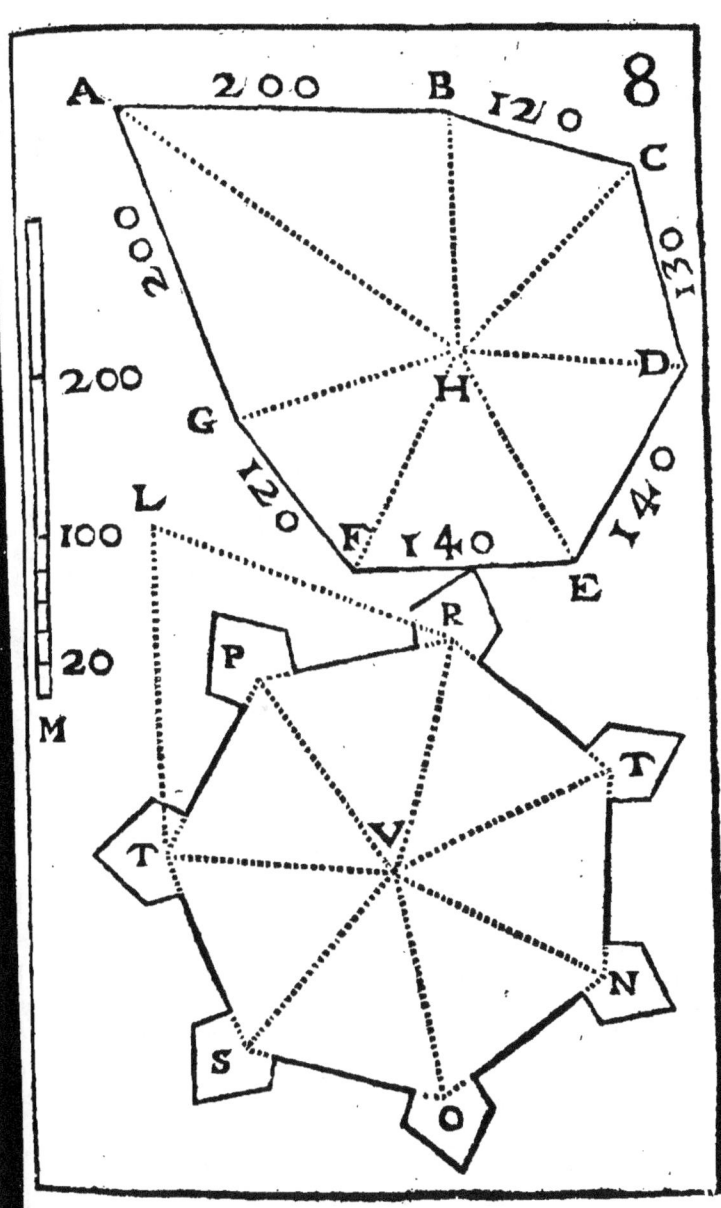

CONSEQVENCES DE LA *quatriéme irregularité.*

CEtte sorte d'irregularité à beaucoup de disgraces. Car outre que la figure est desagreable, cette sorte d'angle rend la place fort éloignée de la perfection du cercle, qui resserre toutes ses parties, & les vnissant les rend plus fortes, & n'en expose pas plus l'vne que l'autre: au contraire cét angle auancé vers l'ennemy, est exposé & comme abandonné.

De plus, suiuant ce qui a eté dit cy-dessus touchant l'angle entrant, cetuy-cy a tout le contraire, & fournissant à l'ennemy plus de lieu pour ataquer, en ôte autant au soûtenant. Faites vn cercle sur la pointe L. & vous verrez que l'arc enfermé par les côtez LV. LO. sera beaucoup plus petit que l'exterieur.

Bref les côtez dudit angle entrant sont d'ordinaire hors de raison.

MILITAIRE. 149

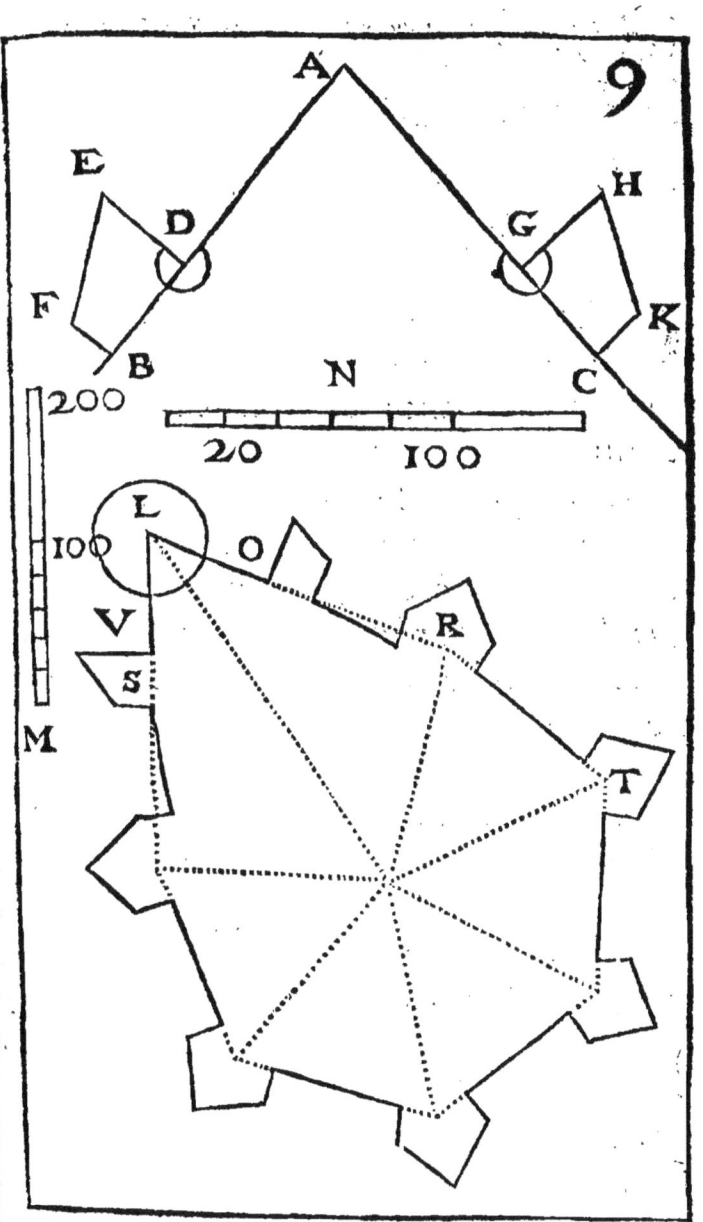

K iij

AVTRES CONSEQVENCES
de la quatriéme irregularité.

CEtte espece d'irregularité n'est pas si disgraciée, qu'elle ne porte auec soy quelques auantages qui peuuent estre considerez.

1. On peut facilement mettre ordre à ses disgraces, en donnant à l'angle quelque regularité auantageuse. Ainsi l'angle BAC. est réduit en vne tenaille renforcée, assez agreable & redoutable à l'ennemy.

2. Quand cét angle est capable de subsister à la faueur de deux demy-bastions, il contraint l'ennemy de s'aprocher dauantage de la place, pour la batre & l'ataquer; Les bateries bien reglées se faisant pour l'ordinaire de sorte que les Tyrs portent à plom sur la muraille qu'on veut renuerser.

Bref il est d'ordinaire excusé par la necessité, fondée ou sur la nature du terrain, ou sur le voisinage, ou sur la situation.

MILITAIRE. 151

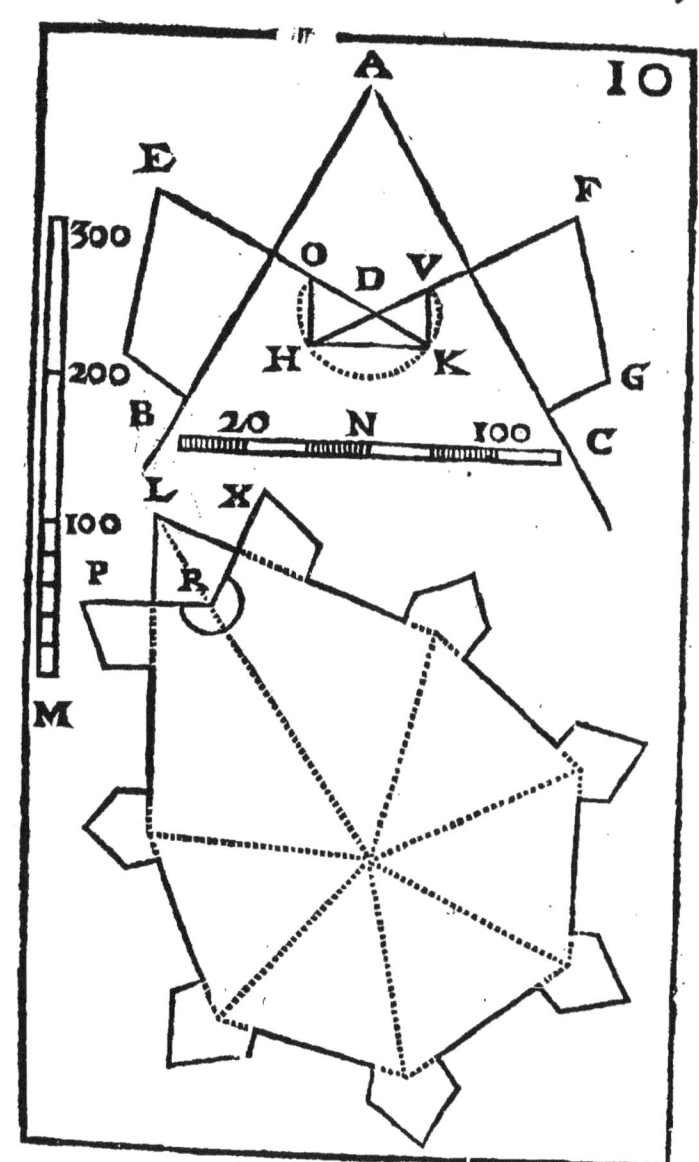

K iiij

ARCHITECTVRE

LA CINQVIE'ME IRREGVLA-
rité des Places.

ELle est fondée sur l'étenduë de la place au dessous de la raison, en ce qu'ayant vne figure reguliere, elle est neantmoins au dessous de la iustesse en ses côtez trop petits, & au dessous de 100. toises. Telle est celle qui rend l'Octogone A B C D. irregulier, quoy qu'il ayt tous ses côtez & ses angles égaux, chaque côté ayant 80. toises.

Telle sorte d'irregularité ne peut subsister, & la figure doit estre necessairement réduite à quelqu'autre capable de fortification reguliere.

Autrement outre qu'on ne pourroit trouuer la place raisonnable aux bastions ordinaires, ce seroit multiplier les frais à plaisir contre la regle. Plus on peut enfermer de terrain dans vn mesme nombre de bastions, plus la place a d'auantage.

MILITAIRE. 153

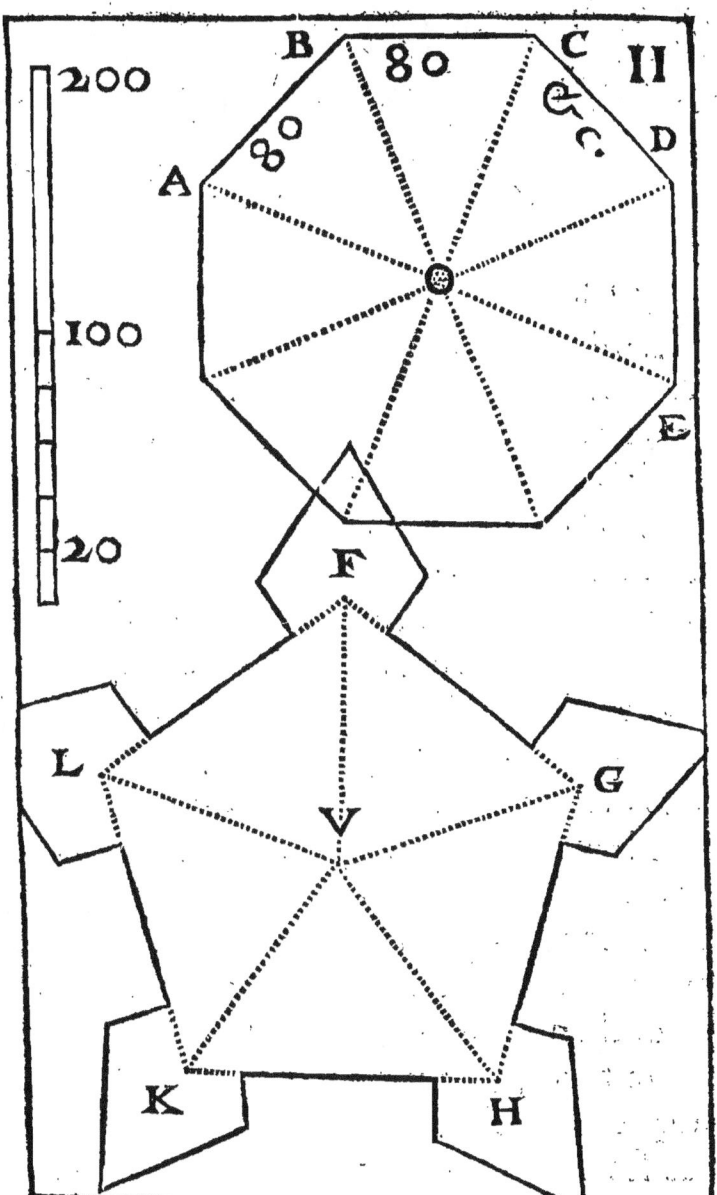

ARCHITECTVRE

LA SIXIE'ME IRREGVLARI-
té des Places.

Elle est fondée sur l'étenduë de la place au dessus de la raison; & en cela contraire a la precedente, ayant sa figure reguliere, mais sous des côtez excessifs, & au dessus de 150. toises. Tel est l'octogone A B C D. ayant chaque côté de 160. toises.

Cette irregularité ne peut subsister, & doit estre de necessité rapelée à quelque figure plus petite en ses côtez, autrement les lignes de défense seroient trop grandes, & hors de la défense du mousquet.

Neantmoins elle pourroit par fois retenir sa figure, & se ranger dans l'ordre nouueau des grandes Places, apelé l'ordre renforcé, en doublant les flancs à la faueur d'vne courtine retirée dans le milieu de la face, le tout auec de tres-grands auantages, sans augmenter notablement les frais.

MILITAIRE

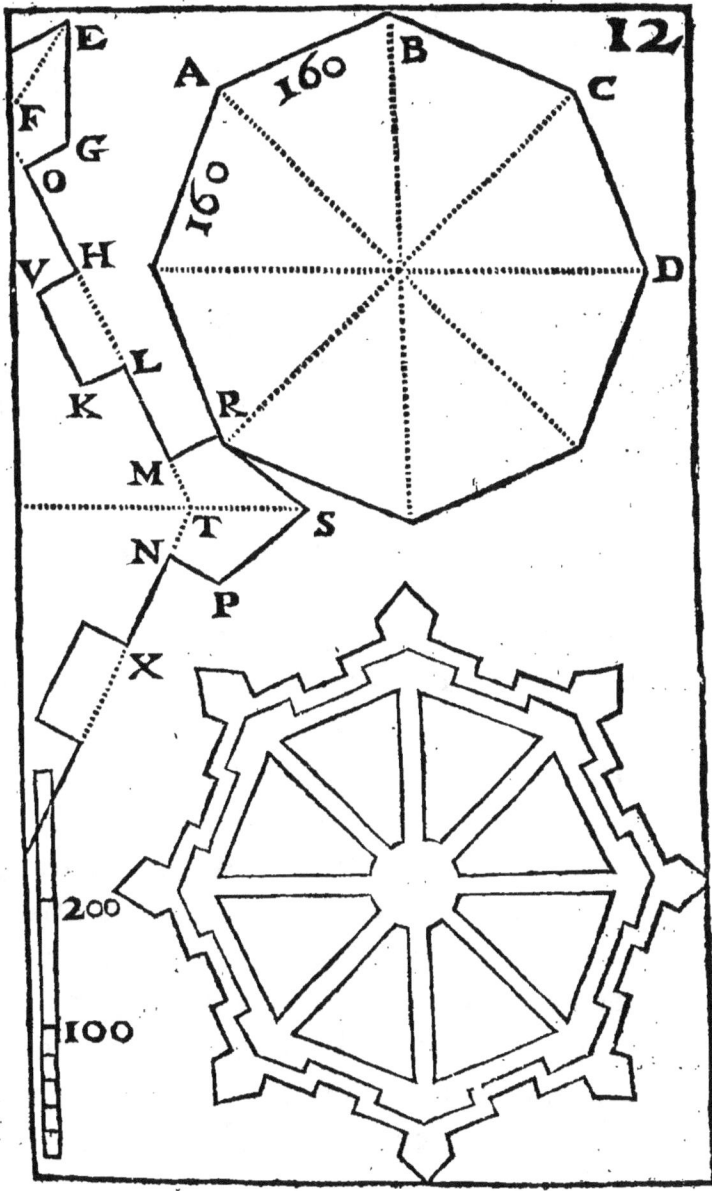

LA SEPTIE'ME IRREGVLArité des Places.

Cette-cy aussi bien que la suiuante est fondée sur l'exterieur de la place, lors que la nature ou fauorise & auantage l'art, ou luy nuît & l'afoiblit. Celle-cy donc est fondée sur les auantages que la nature fournit dans la situation de la place, & l'art les met comme en ligne de compte, pour égaler ce qui est requis dans chaque face de la place suiuant la regle generale. Que chaque face soit sufisamment & également fortifiée.

Ainsi lors qu'vne riuiere, ou la mer, où vn lac, ou vn marais, ou vne pente escarpée, rend vn ou plusieurs côtez de la place hors d'ataque reguliere, l'art prend pour soy cét auantage, & se contente de fermer la place legerement par ces ouurages apelez Redents, ou pointes, tels que sont CEFGH, &c. ou EPG RL, &c.

MILITAIRE. 157

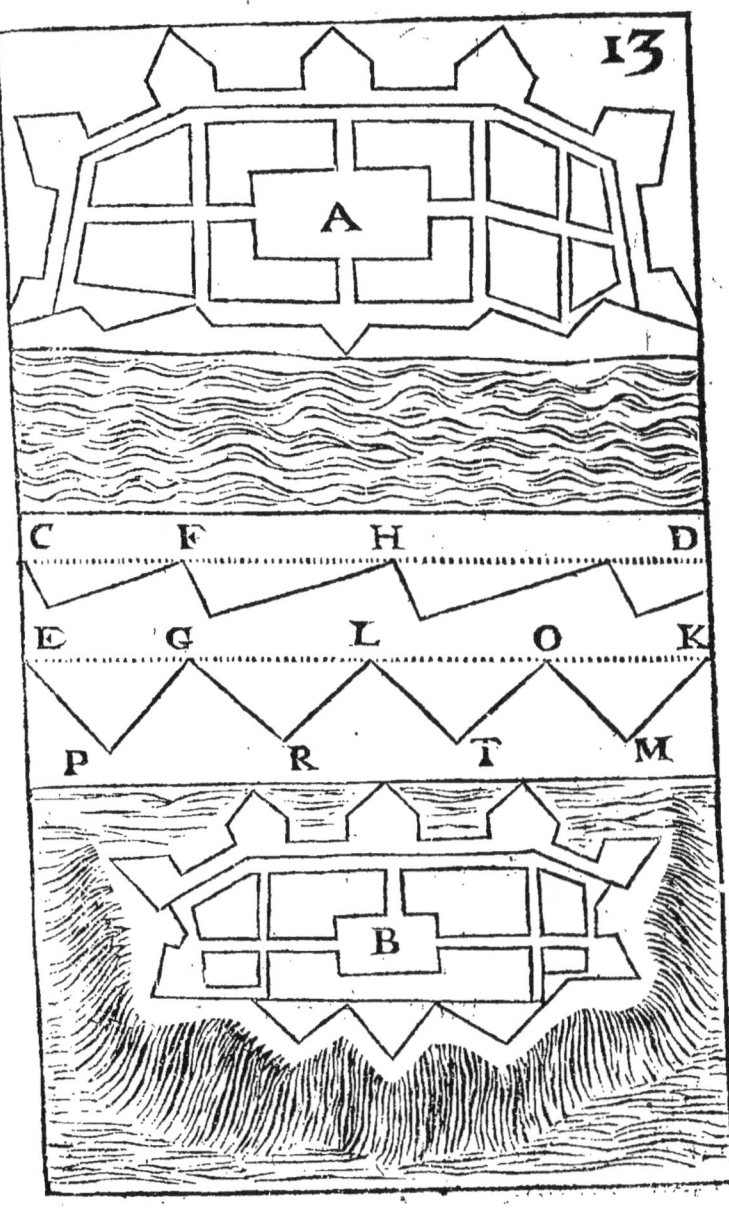

LA HVITIE'ME SORTE
d'irregularité.

Elle vient d'vne disgrace de nature fondée sur le voisinage d'vne coline, ou tertre, ou semblable lieu éleué, en sorte qu'il découure & commande la place, & en cela l'afoiblit, & contraint l'art pour supleer à ce defaut d'assister plus particulierement la face, ou la partie de la place qui ressent cette incommodité.

La Place qui est disgraciée de la sorte est dite commandée, & la coline ou tertre comme B, ou A, s'apele commandement, ou simple, ou double, &c. prenant la hauteur de neuf pieds pour vn commandement. 18. pour deux, 27. pour trois, &c. A. est dit escarpé, ou meurtrier. B. commandement adoucy.

L'art se couure contre ces commandemens, à la faueur des ouurages apelez Caualiers, comme des mottes de terre propres à porter le Canon, comme Y, ou par des trauerses & des corps de terre éleuez comme, &c.

MILITAIRE. 14

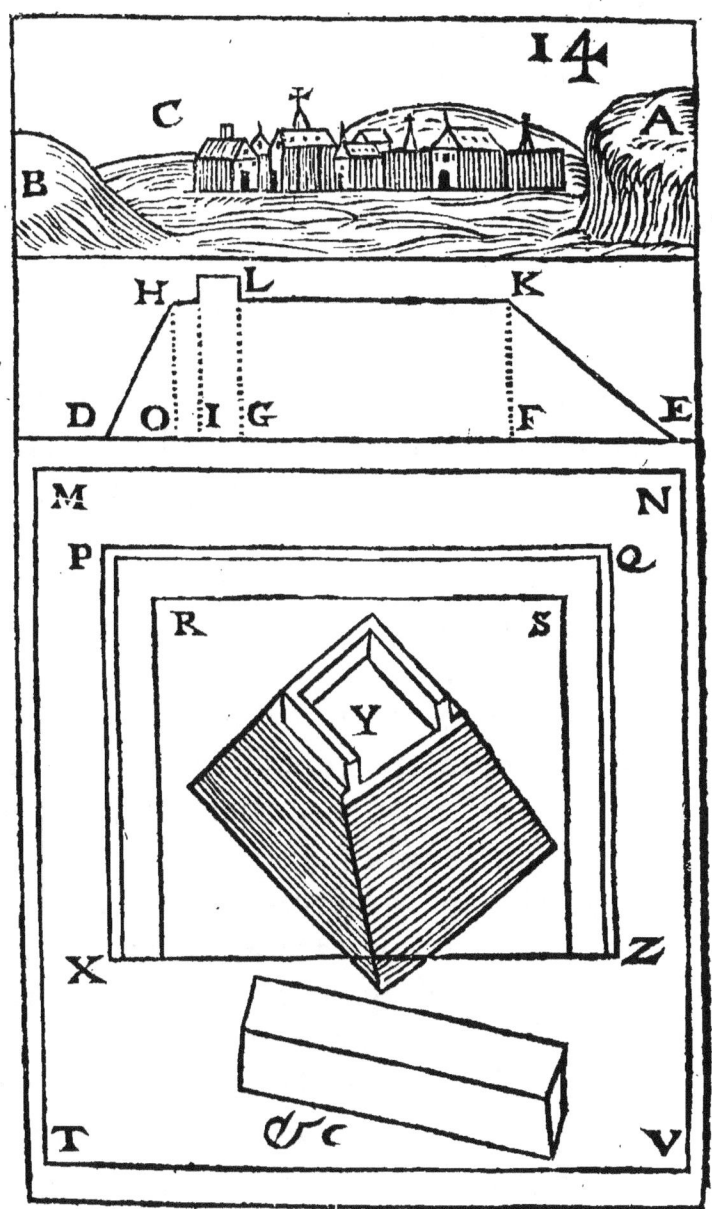

ARCHITECTVRE

DIFERENCE ENTRE LES Places parfaites, bonnes, regulieres, regulierement irregulieres, passables, defectueuses, & mauuaises.

DAns la grande diuersité des Places, celles qui sont assorties de tout point sans aucune defectuosité, ny essentielle, ny de bien-seance, sont apelées parfaites.

Que s'il leur manque quelque agrément de bien-seance, comme la Symmetrie, ou le raport d'égalité entre les parties de mesme nature, elles seront bonnes regulierement.

Que si elles sont irregulieres, mais fortifiées regulierement dans la iustesse des parties essentielles, elles seront regulierement irregulieres.

Que si elles sont irregulieres & fortifiées irregulierement par l'assistance & la couuerture des dehors, elles seront passables.

Bref si elles ont quelque defaut essentiel, comme la ligne de défense hors de raison, ou quelque partie qui ne soit point flanquée, & semblables, elles seront defectueuses & mauuaises.

MI-

MILITAIRE.

PRATIQVE TOVCHANT LA fortification des places irregulieres.

COmme les défauts & les manquemens auſquels il faut pouruoir, ſont plus ou moins importans, auſſi les moyens de les corriger ſont diferens, & plus ou moins auantageux ; & c'eſt à la prudence de l'ingenieur d'en vſer à propos, ayant égard à l'état des afaires qui ſe preſentent, à l'importance de la Place, au temps, aux frais, & aux autres circonſtances.

Pour reüſſir en cette pratique, il faut auoir deuant les yeux les maximes generales & les particulieres, pour les ſuiure autant que faire ſe pourra. Et pour gaigner le temps dans la pratique des deſſeins, & s'y porter auec plus de facilité, il eſt bon d'auoir conſideré la nature de chaque polygone touchant les angles, les rayons & les côtez, & d'auoir quelque extrait deſdits angles & lignes principales, en forme de table tirée de la demonſtration.

L

MAXIMES GENERALES, POVR la fortification des Places irregulieres.

1. IL faut réduire les places irregulieres aux regulieres autant qu'on peut, en gardant la mesme capacité de terrain à peu prés.

2. Si on ne le peut commodément, il faut fortifier chaque face regulierement, en les reduisant à quelque face d'vne place reguliere, ou qui en aproche.

3. Si cecy mesme ne se peut pratiquer touchant les faces en particulier, il les faut rendre regulierement irregulieres; c'est à dire les fortifier dans l'étenduë de la iustesse qui est permise en telles rencontres, quoy qu'en suite chaque partie de la face n'ayt pas l'agrément ou la proportion qui se trouue dans les faces regulierement composées de parties ajustées par le raport des vnes aux autres, les flancs étans égaux de part & d'autre, les pans, &c.

MILITAIRE.

MAXIMES PARTICVLIERES.

1. LA ligne de défense, ou le côté du polygone peut porter de 100. à 140. toises, & dans la necessité à 150.

2. Le flanc peut auoir de 12. à 25. ou 30. toises.

3. La gorge du bastion considerée en ses parties, droite & gauche, dites ordinairement demy gorges, peut porter en tout de 30. à 50. ou 60. toises. La partie longue portant la courte, lors qu'elles sont inégales entr'elles.

4. La pointe du bastion peut subsister sous vn angle de 60. à 150. degrez.

5. Les endroits du pourtour qui ne peuuent estre fortifiez sufisamment doiuent du moins estre couuerts par de bons dehors, pour supleer à cette disgrace.

6. Chaque partie sera d'autant plus receuable, qu'elle aprochera plus de la iustesse qui luy est ordonnée dans la pratique des places regulieres, qui seruent de modelle aux irregulieres.

ARCHITECTVRE

PREMIERE PRATIQVE TOVchant la premiere sorte d'irregularité.

Soit donnée à fortifier la figure naturelle A B C, &c. d'vne place irreguliere, chaque côté portant autant de toises que vous y en voyez. A B. 100. B C. 135. &c.

Pratique. Rapelez la figure donnée à quelque figure reguliere, comme à l'hexagone G H K L O V. & puis fortifiez ladite figure suiuant les regles de la fortification reguliere.

Adresse. Pour trouuer la figure reguliere à laquelle vous pourrez rapeler celle qui vous est donnée, Prenez le pourtour (c'est à dire tous les côtez ioints ensemble) de la figure donnée, à sçauoir 750. puis diuisez-le par la longeur de la ligne de défense ordinaire, ou du côté regulier, à sçauoir 120. & le quotient 6. qui en viendra, vous donnera le nombre des côtez & des angles de la figure que vous cherchez.

Que si vous y voulez ajoûter 30. toises qui restent de la diuision, vous les égalerez sur les côtez de l'hexagone qui seront pour lors de 125. toises.

MILITAIRE.

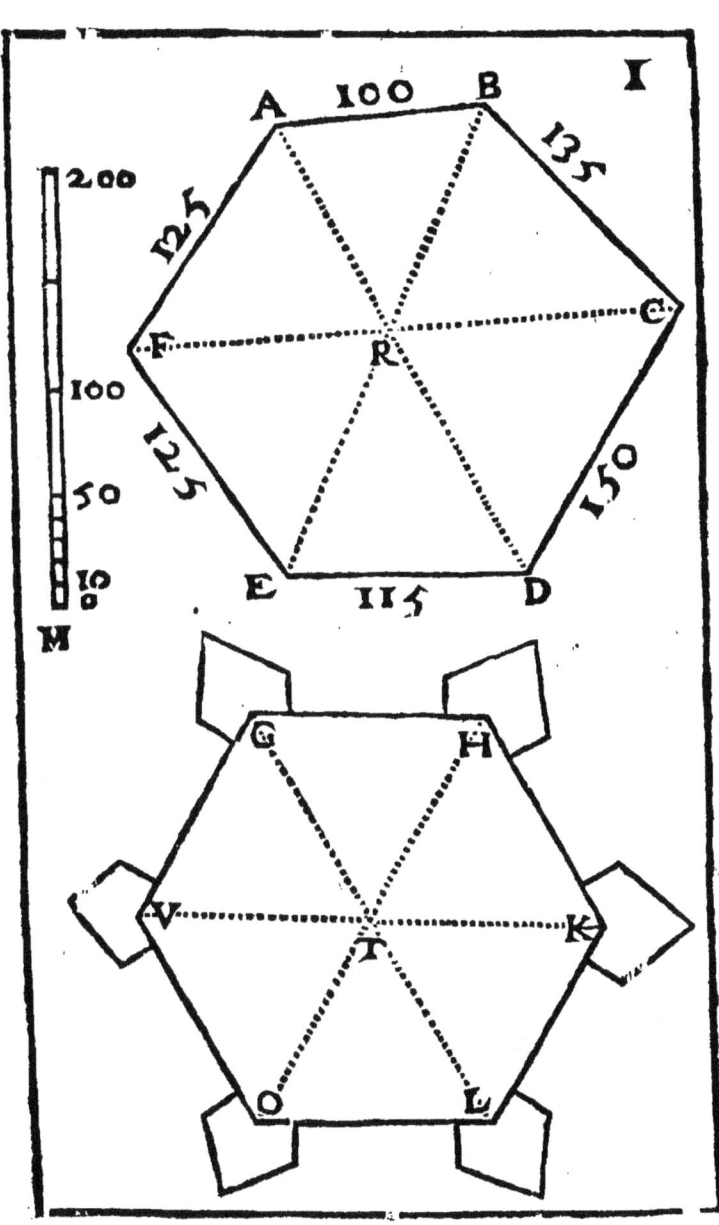

SECONDE PRATIQVE TOVCHANT
la premiere irregularité.

SOit donnée la mesme figure A B C D E F, sans qu'il soit permis de changer beaucoup le terrain.

Pratique Par les bastions particuliers, c'est à dire qui sont ajustez aux angles & aux côtez particuliers, autant que les loix le permettent, augmentant ou diminuant chaque partie ou quelques vnes, suiuant ces adresses.

1. Posez les bastions reguliers sur les angles autant que vous pourrez, comme K H G L O. sur E. donnant aux flancs & aux demy-gorges plus ou moins, eu égard à la défense & au feu dãs la courtine.

2. Si vous n'y pouuez placer des bastions reguliers, faites-y des irregulieres comme V R S T X. sur A. faisant vne demy-gorge plus grande que l'autre, afin de tenir les courtines & les défenses dans la raison.

3. Si quelque côté est trop long ou trop court, prenez de l'vn sur l'autre, & faites B C. plus court, & A B. plus long.

MILITAIRE. 167

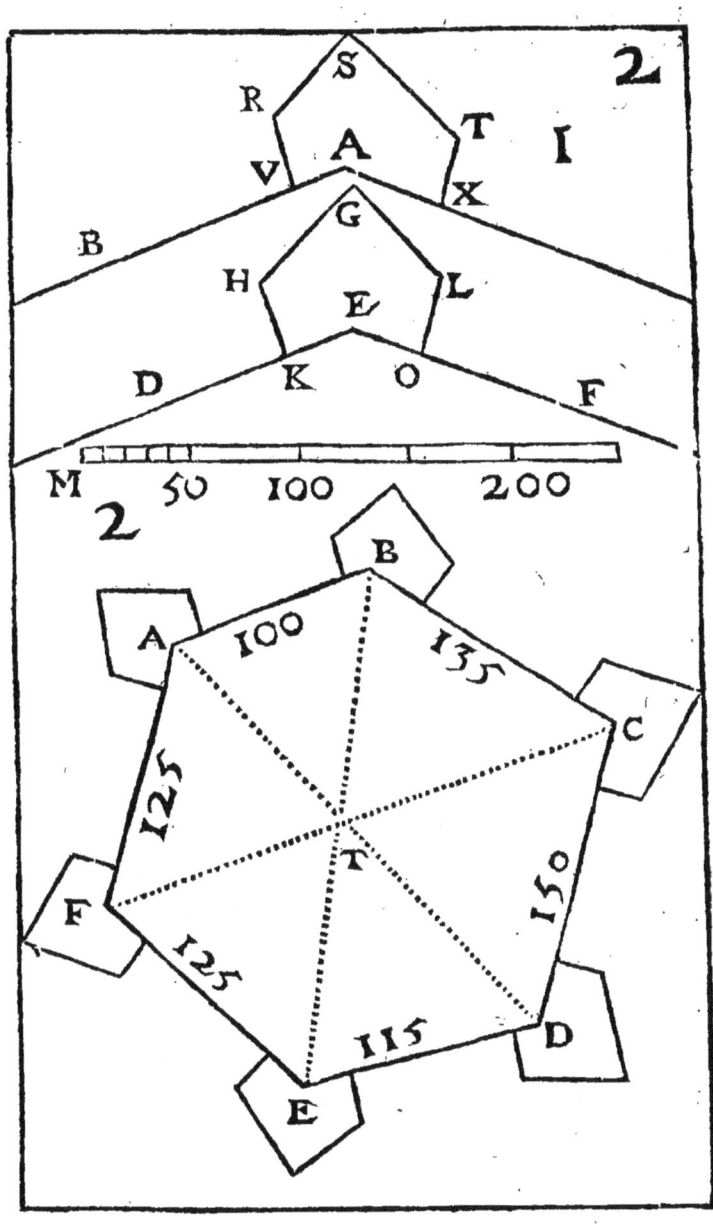

TROISIÉME PRATIQUE SUR la seconde irregularité.

SOit donné l'hexagone irregulier A B C D E F. ayant vn côté excessif, comme A B. de 260. toises, & soit permis d'agrandir le terrain.

Pratique par les parties ou portions regulieres, ou par composition des parties regulieres, outre la premiere pratique qui est preferable à toute autre.

Faites que le côté excessif A B. soit la corde de 2. ou 3. bastions ou faces, ou plus, selon sa portée, & eu égard à l'autre portion plus grande, en sorte que toutes deux conjointement aprochent de quelque figure reguliere, comme icy de l'octogone. Ainsi sur A B. vous ferez d'vn côté trois bastions ou faces, A. G. H. B. & de l'autre vous reglerez les 5. faces qui y sont, & ferez autant de bastions.

Conduit. 1. Faites A V B. égal à trois angles du centre de l'octogone, donnant à V A B. V B A. le complement de A V B. 2. du centre V. faites regulierement les autres, ou égalez le tout à discretion.

MILITAIRE.

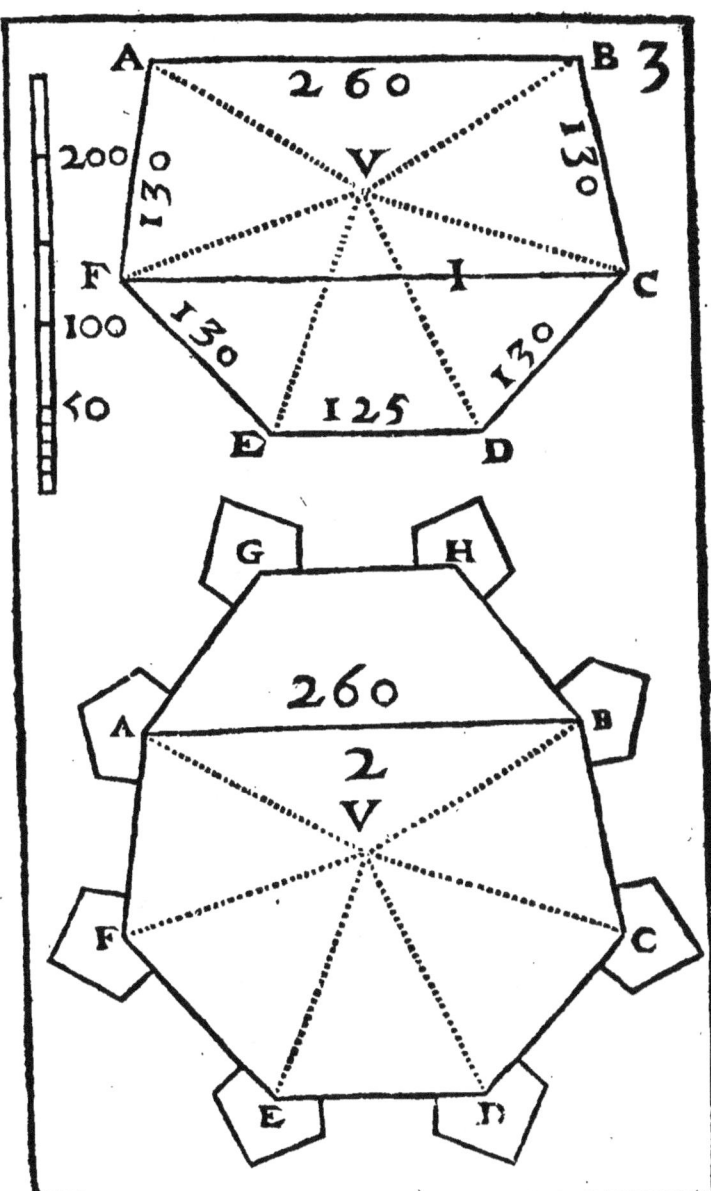

ARCHITECTVRE

QVATRIE'ME PRATIQVE SVR la seconde irregularité.

Soit donnée la mesme figure auec son côté excessif AB. de 260 toises, sans qu'il soit permis d'agrandir le terrain.

Pratique Par les bastions sur vne ligne droite, comme LTRON où les demy-gorges ML. MN. sont de 20. à 25. toises, les flancs LT. NO. à plom & de 20. toises enuiron, la pointe TRO. droite ou enuiron; bref le corps du bastion autant capable qu'on pourra, & proportionné à la place où il est, en changeant les mesures, toûjous dans l'étenduë des regles generales Le fossé doit estre tellement conduit que les defenses soient libres, comme en P. & K.

Conduite. Diuisez AB. de 260. toises par 120. & le quotient 2. vous donnera 2. faces ou bastions. Sur ce tout, vous égalerez le reste, en sorte que les defenses soient raisonnables iusqu'à 130. toises & enuiron; & les autres faces par la seconde pratique.

MILITAIRE.

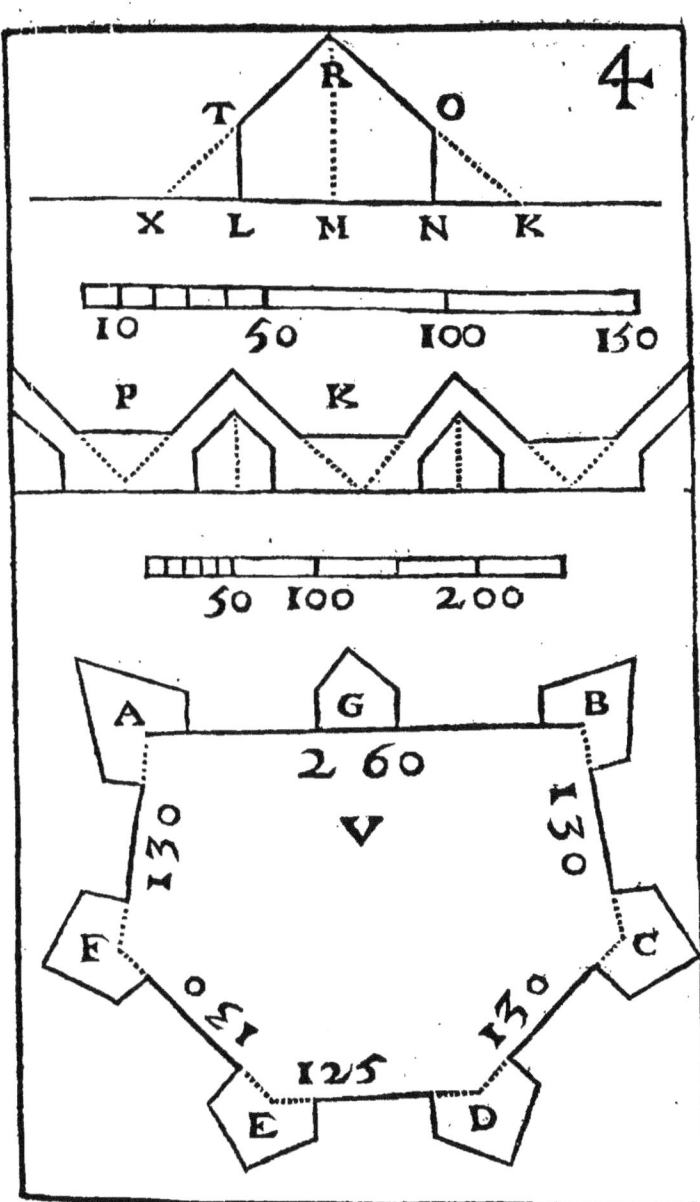

CINQVIE'ME PRATIQVE SVR la troisiéme irregularité.

Soit donné l'octogone ABCDEFGH. ayant vn angle entrant ABC. compris par les côtez BA. BC. de 120. toises, & qu'il soit permis de remplir le terrain.

Pratique. Changeant l'angle entrant en vn angle sortant, ou enfermant dans la place ce que l'angle entrant en retranche, ainsi l'angle entrant OMV. égal au donné ABC, est changé en ONV.

Conduite. Ce changement fait vous rapelerez la figure entiere à quelque reguliere par la 1. pratique; où vous reglerez chaque face par la seconde.

Ce qu'il faudra garder desormais, & lors que les figures ou les parties des figures pourront estre fortifiées par les pratiques precedentes, nous suposerons que cela se fasse, sans qu'il soit besoin d'en faire autre mention.

MILITAIRE

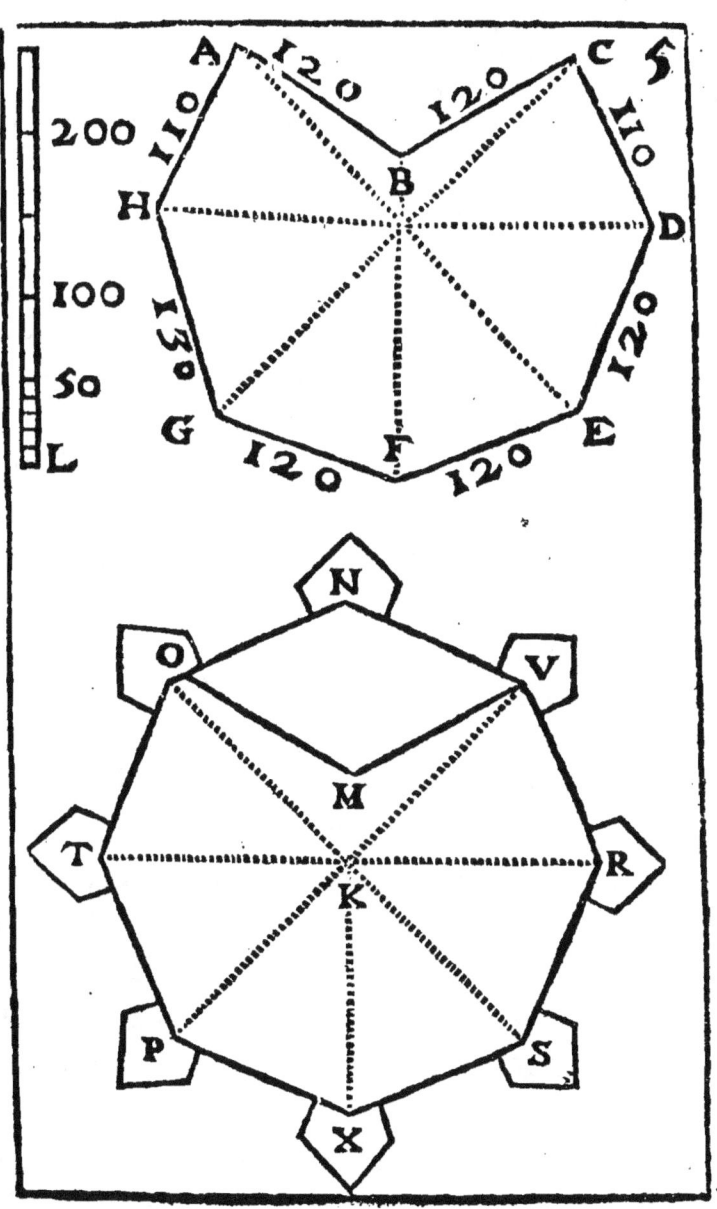

174 ARCHITECTVRE

SIXIE'ME PRATIQVE SVR
la troisiéme irregularité.

SOit donnée la mesme figure auec son angle entrant ABC. sans qu'il soit permis d'agrandir le terrain.

Pratique par vne plate-forme ou bastion sur vn angle entrant ; ainsi 1. figure sur ABC. est pratiqué le corps DFGE. ou 2. fig. DFL. & la piece est acheuée dans la 3. figure.

Conduite. 1. Prenez les demy-gorges BD. BE, de 20. toises enuiron. 2. Eleuez à plom les flancs DF. EG. d'autant ou enuiron. 3. Ioignez la face FG. qui sera toûjous assez défenduë des courtines voisines, & de la place qu'elle a dans la tenaille de l'angle entrant: vous la pourrez couurir d'vne bonne demy-Lune, ou y pratiquer des flancs retirez comme DL. VK.

Vous la pourrez aussi faire en pointe comme dans la 2. fig. de 79. à 99. degrez ou plus.

MILITAIRE. 175

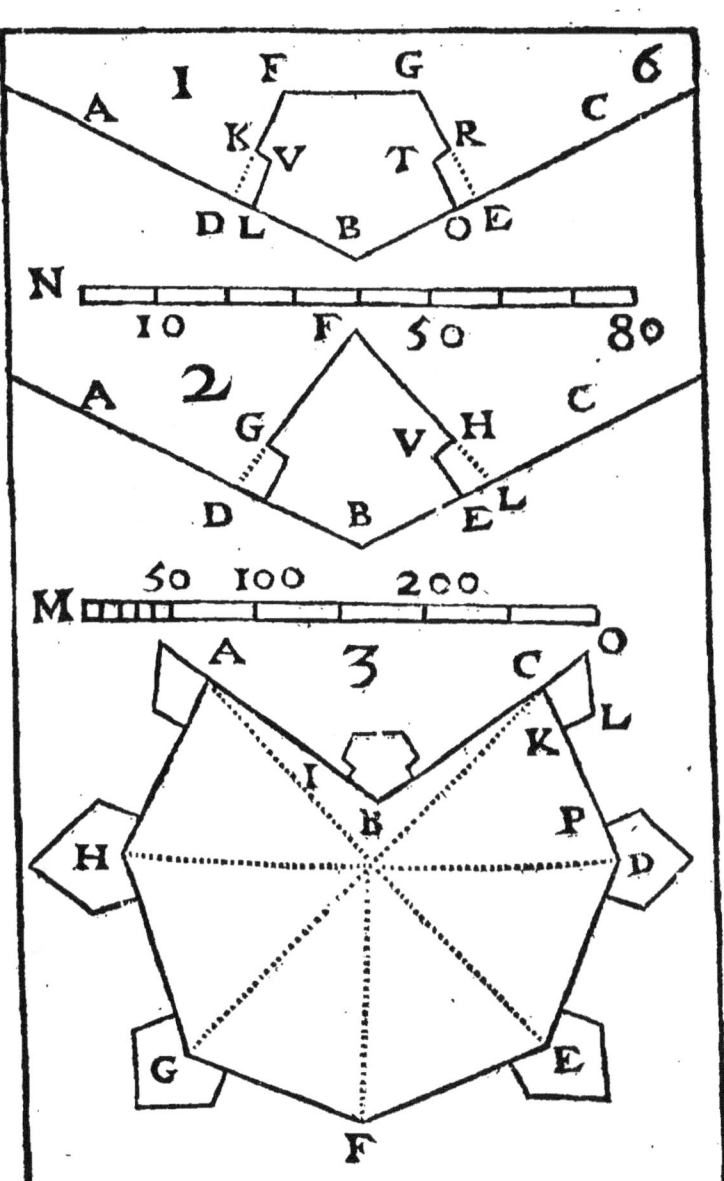

176 ARCHITECTVRE

SEPTIE'ME PRATIQVE SVR la troisiéme irregularité.

SOit donnée la mesme fig. & dans les mesmes conditions.

Pratique par l'ouuerture de l'angle entrant, pour y pratiquer des flancs retirez, comme vous voyez dans la 1. fig. & en particulier dans la 2. & 3.

Conduite. Sur la 2. fig. 1. Prolongez les côtez A B. vers D. & C B. vers O. prenant lesdits B D. & B O. de 10. à 15. toif. 2. Fleuez à plom les flancs D R. O T. de 10. toif. enuiron. 3. Ioignez O D. 4. Faites des épaulemens ou orillons sur le bout des flancs R T. 5. Vous pourrez vous contenter d'vne partie de cercle, comme dans la 3. fig. d'vn rayon de 10. toises enuiron. Vous pourrez couurir l'angle d'vne demy Lune.

MILITAIRE.

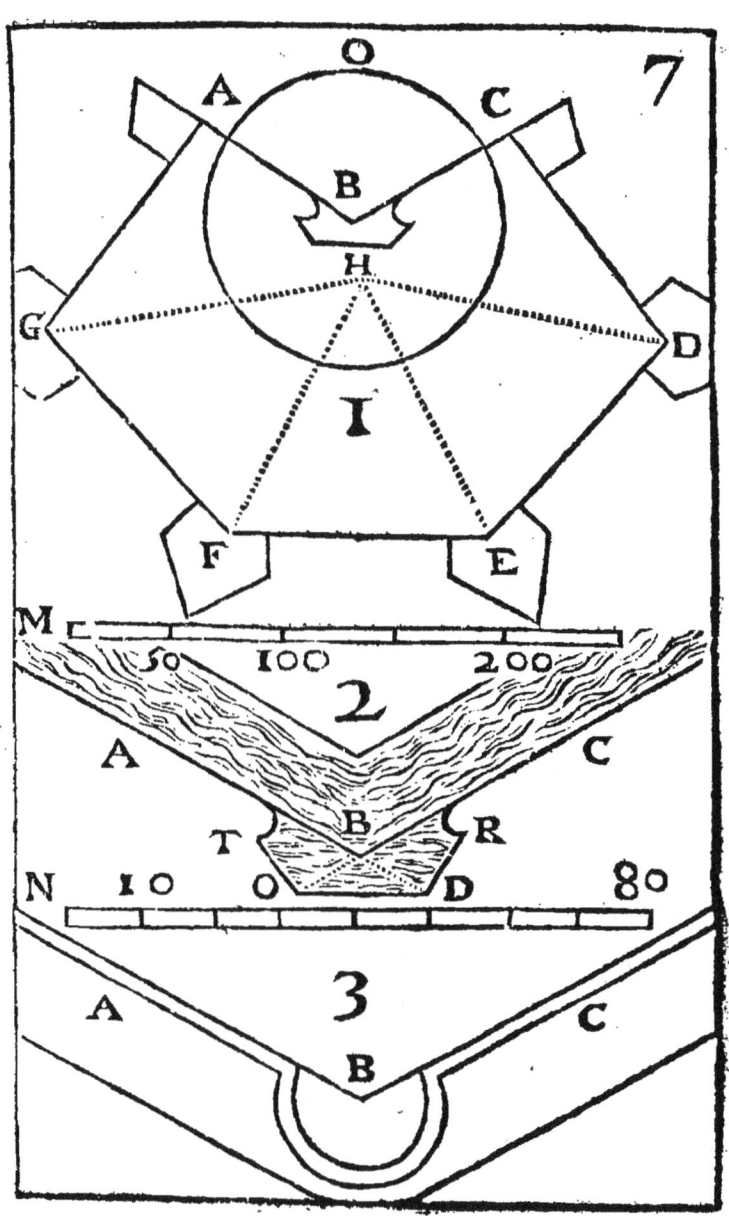

ARCHITECTVRE

HVITIE'ME PRATIQVE SVR la quatriéme irregularité.

SOit donné l'heptagone ABCDEFG. ayant vn angle fortant exceffif A. & qu'il foit permis de changer le terrain.

Pratique en changeant l'angle exceffif en vn raifonnable & proportionné aux autres, & puis reduire le tout à quelque figure reguliere par la premiere pratique, ou reglant l'angle fubftitué & les autres par la 2. pratique.

Conduite. Les deux côtez AB. AG. de 200. toifes font racourcis en deux autres de 120. ou 130.

Autrement. Confiderez la portée de la diftance de G. à B. & la prenez pour vn côté exceffif, & puis reglez tout par la pratique 3. ou 4. comme vous feriez fi efectiuement l'angle A. eoit retranché par vne ligne de G. à B.

MILITAIRE. 179

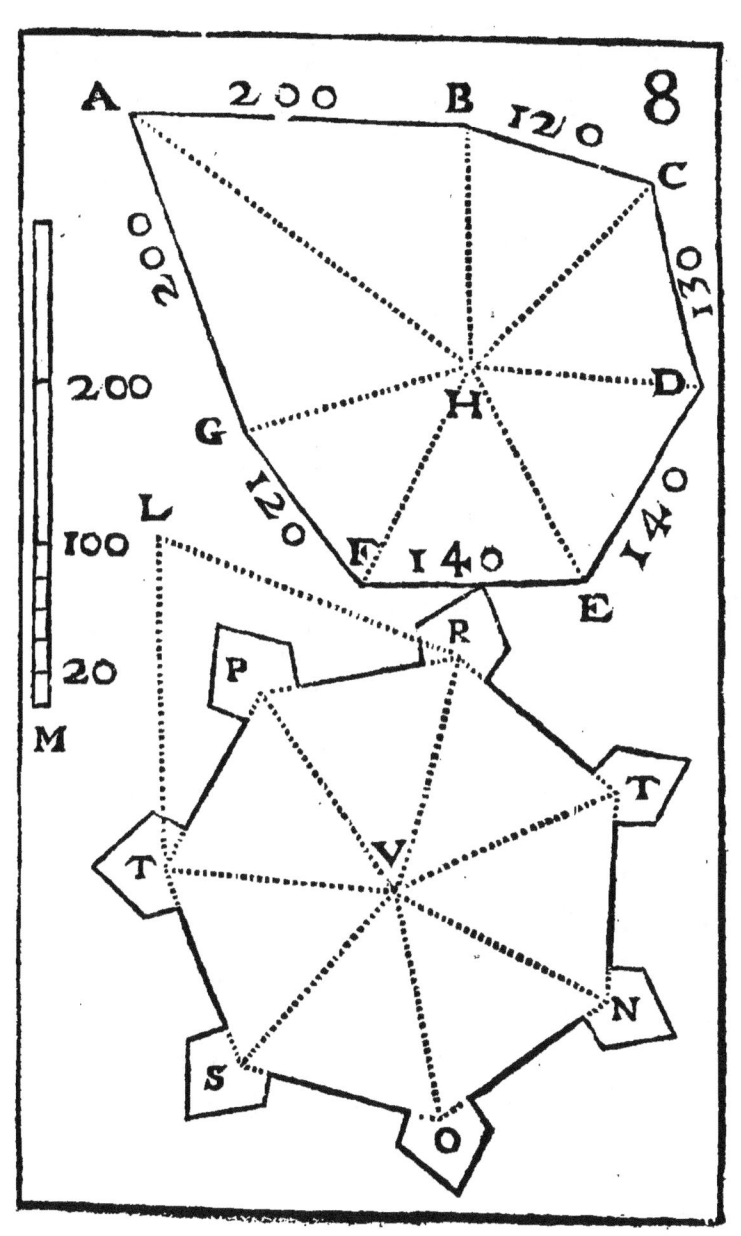

ARCHITECTVRE

*NEVFIE'ME PRATIQVE SVR
la quatriéme irregularité.*

SOit donnée la mesme fig. sans qu'il soit permis de retrancher le terrain notablement.

Pratique en retenant l'angle découuert, & le flanquant de part & d'autre par des bons demy-bastions, comme V O L. & particulierement B A C.

Conduite. 1. Prenez A D. A G. d'enuiron 100. toises ou plus, eu égard au reste du côté qui doit fournir le demy-bastion & la courtine voisine. 2. Eleuez les flancs à plom D E. C H. chacun de 40. toises enuiron. 3. Prenez la gorge D B. G C. de 40. toises enuiron. 4. Fleuez à plom les flancs B F. C K. d'enuiron 20. toises. 5. Tirez les faces F E. K H. 6. Reglez les angles entrans E D A. H G A. suiuant la septiéme pratique.

MILITAIRE.

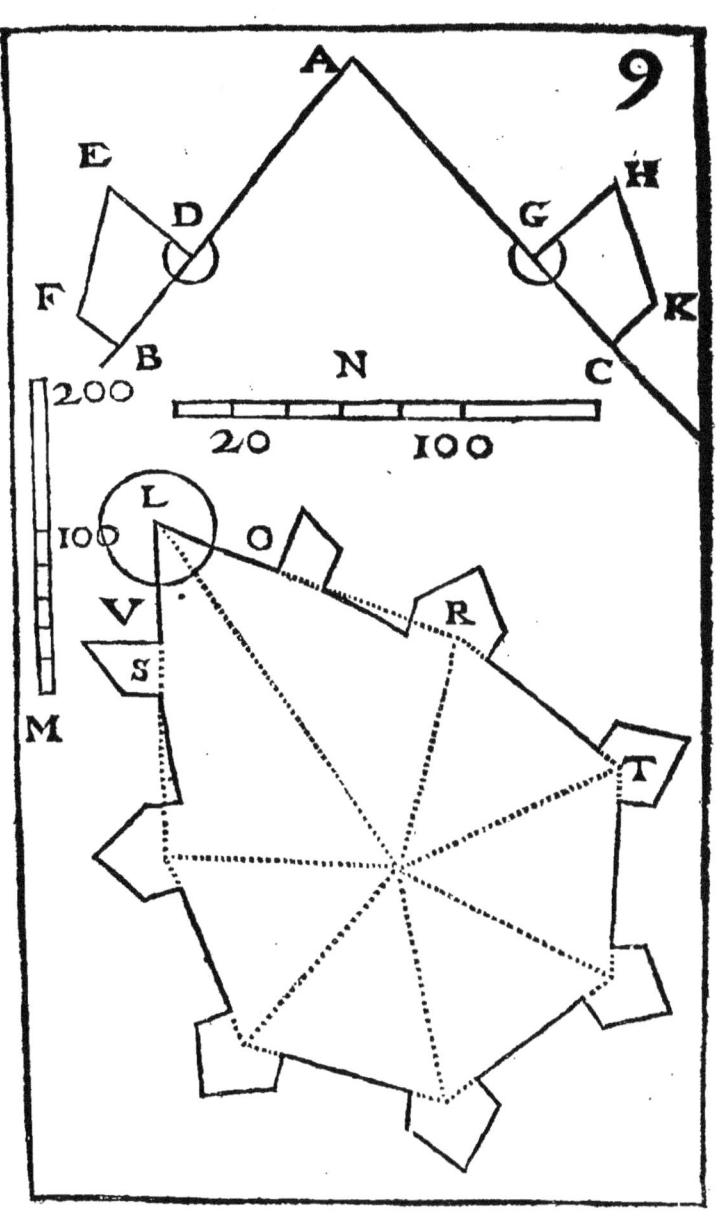

ARCHITECTVRE

DIXIE'ME PRATIQVE SVR la quatriéme irregularité.

SOit donnée la mesme figure dans les mesmes conditions.

Pratique ouurant l'angle, & y pratiquant vne tenaille renforcée, comme P R X. sur l'angle donné A B C, & plus particulierement E D F. sur l'angle donné A B C. ou bien changeant l'angle sortant en vn entrant.

Conduite. 1. Retranchez A O. A V. de 60. toises, plus ou moins, selon les angles voisins, & les côtez de l'angle A B. A C. 2. Eleuez à plom les flancs V F. O E. les prolongeant vers H. & K. 3. Reglez l'angle entrant E D F. par la 7. pratique, ou en cette façon. Pour renfermer la tenaille lors que la place est importante, prenez D H. D K. de 20. toif. enuiron. Tirez la courtine H K. éleuez à plom les flancs K V. N O. puis acheuez les bastions de part & d'autre, & vous aurez vne bonne piece.

MILITAIRE. 183

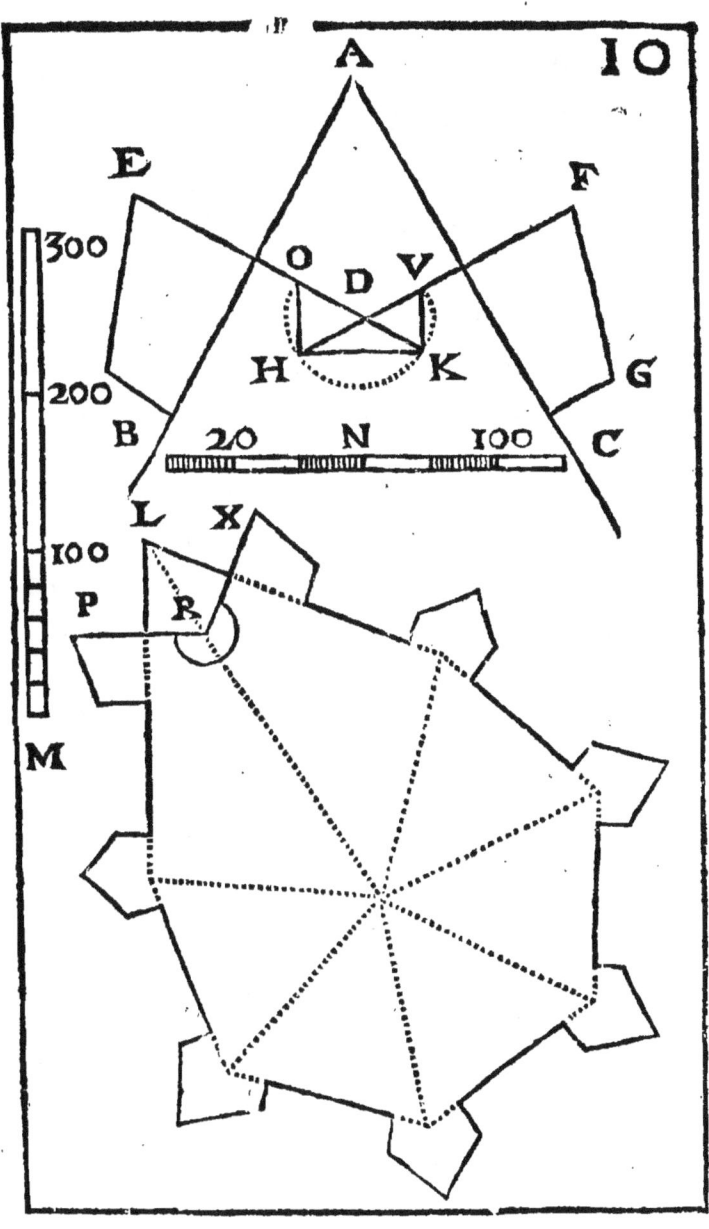

M iiij

ONZIE'ME PRATIQVE SVR la cinquiéme irregularité.

SOit donné l'octogone A B C D E F G. regulier quant aux angles, mais ayant les côtez trop petits, à sçauoir de 80. toises.

Pratique en changeant vne figure reguliere en vne autre reguliere. Ainsi l'octogone A B C D E. est changé en vn pentagone F G H K L. aprochant en grandeur dudit octogone.

Conduite. Par la premiere pratique rapelez la figure donnée à quelque figure reguliere. Ainsi prenez le pourtour de l'octogone A B C. à sçauoir 8. fois 80. toises, puis diuisez le produit, à sçauoir 640. par 120. & vous aurez 5. & 40. toises de surplus. Ainsi vous ferez vn pentagone aux côtez de 120. toises ou 125. Ou bien diuisez 640. par 6. & vous aurez vn hexagone aux côtez de 106. toises.

MILITAIRE. 185

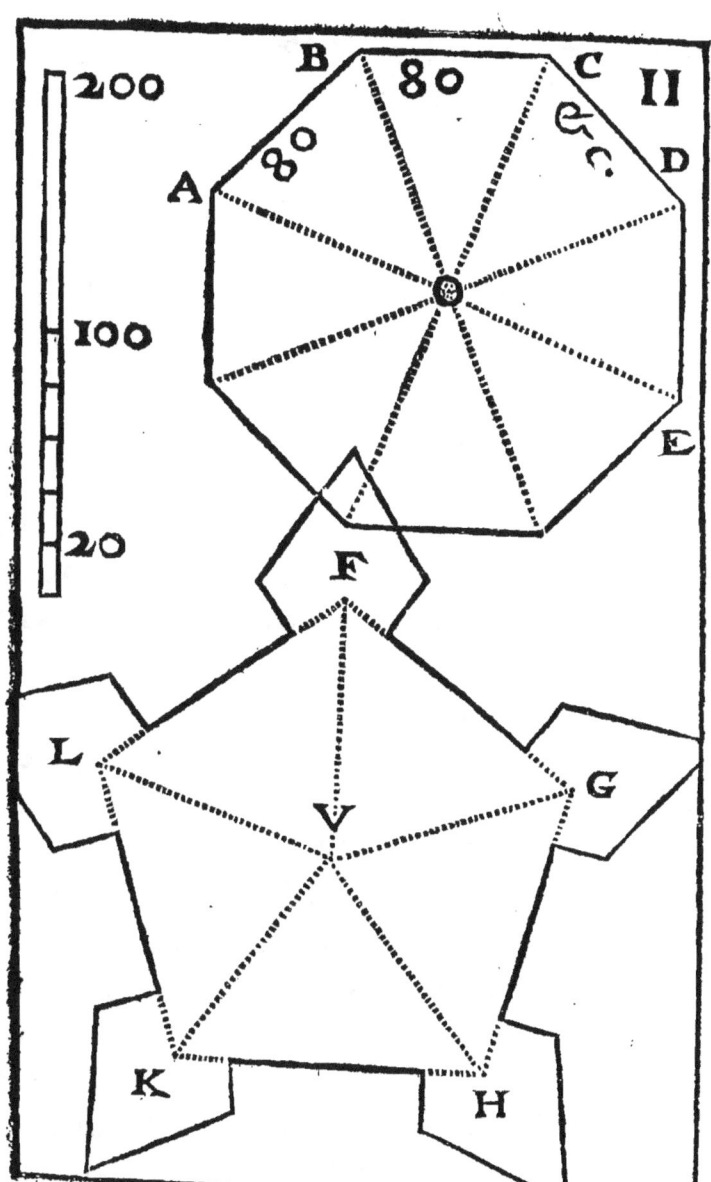

ARCHITECTVRE

DOVZIE'ME PRATIQVE SVR la sixiéme irregularité.

Soit donné l'octogone ABCD. regulier en angles, mais excessif en ses côtez de 160. toises.

Pratique en doublant les défenses par vne courtine retirée au milieu : ce qui peut estre pratiqué auantageusement en telles ocasions. Voyez en bas l'octogone renforcé, & à côté le trait d'vne face & d'vn angle.

Conduite. Soit le côté de l'octogone FT. de 160. toises, & LTX. l'angle de l'octogone. 1. Diuisez le côté FT. en 8. parties égales. 2. Donnez-en vne aux demy-gorges FO. TM. TN. 3. Donnez en 2. aux courtines auancées OH. LM. 4. Donnez en 2. à la courtine retirée LH. 5. Faites à plom les flancs retirez HV. LK. de 20. toises, & tirez la courtine VK. 6. Eleuez à plom les premiers flancs MR. NP. 7. Du flanc V. tirez par L. la défense qui fera la face RS.

MILITAIRE.

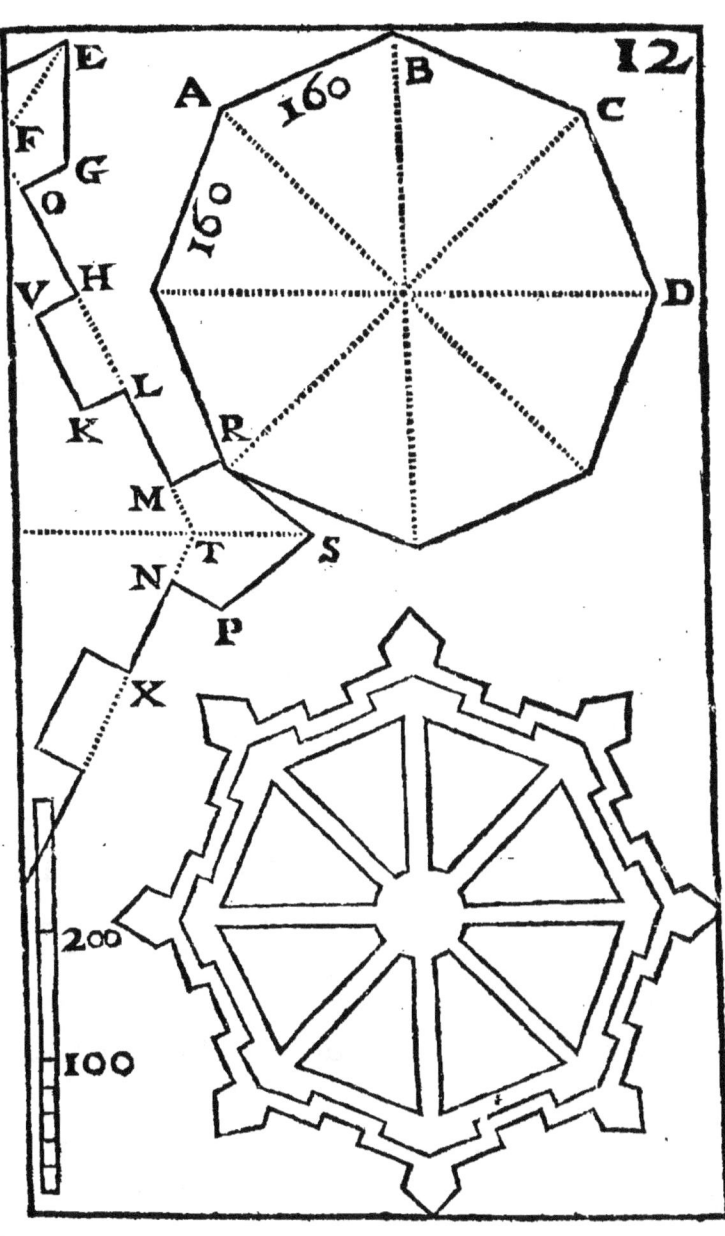

ARCHITECTVRE

*TREZIÉME PRATIQVE SVR
la septiéme irregularité.*

SOit donnée vne place étenduë le long d'vne riuiere, ou sur le côteau d'vne coline escarpée.

Pratique par les redents, ou par les angles sortans & entrans. Ainsi la place A. est fortifiée du côté de la riuiere par redents, auec vne pointe au milieu pour flanquer de part & d'autre, & les extremitez se ferment à l'ordinaire. Le mesme est gardé dans la place B. fortifiée par pointes.

Conduite pour les redents. 1. Prenez les flancs CE. FG, &c. de 20. toises enuiron. 2. Faites l'angle du redent de 90. degrez plus ou moins. 3. Faites les courtines EF. GH, &c. de 100. à 120. toises.

Les pointes EPG. GRL. sont à proportion, chaque côté à discretion eu égard au lieu, & l'angle de grandeur raisonnable.

MILITAIRE. 189

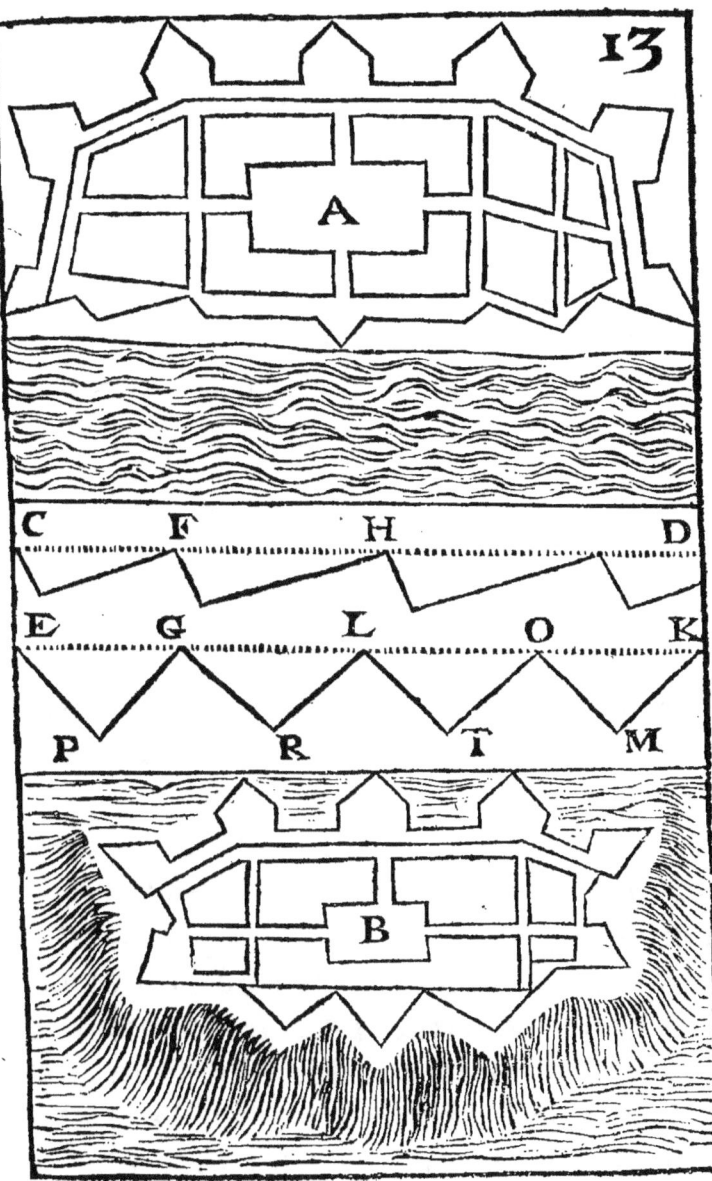

QVATORZIÉME PRATIQVE
sur la huitiéme irregularité.

SOit donnée vne place commandée, comme de A. ou de B.

Pratique éleuant des trauerses, ou Caualiers pour se couurir.

Conduites. Les trauerses se font plus ou moins épaisses, & hautes suiuant les endroits qui sont commandez. On les fait ou simples en façon de parapet; ou plus fortes en façon de rampart.

Les Caualiers sont aussi plus ou moins éleuez & capables eu égard aux fins qu'on en pretend, non seulement pour couurir, mais encore pour commander la campagne. La figure est ou carrée ou ronde, ou oualine, &c. Trois parties y sont considerables. La plate-forme où l'on place le Canon. Le parapet qui le couure, & la montée qui le conduit en haut. Le profil donne les hauteurs & les largeurs, & le plan les largeurs & les longueurs à l'ordinaire des redoutes ou des fortins.

MILITAIRE. 191

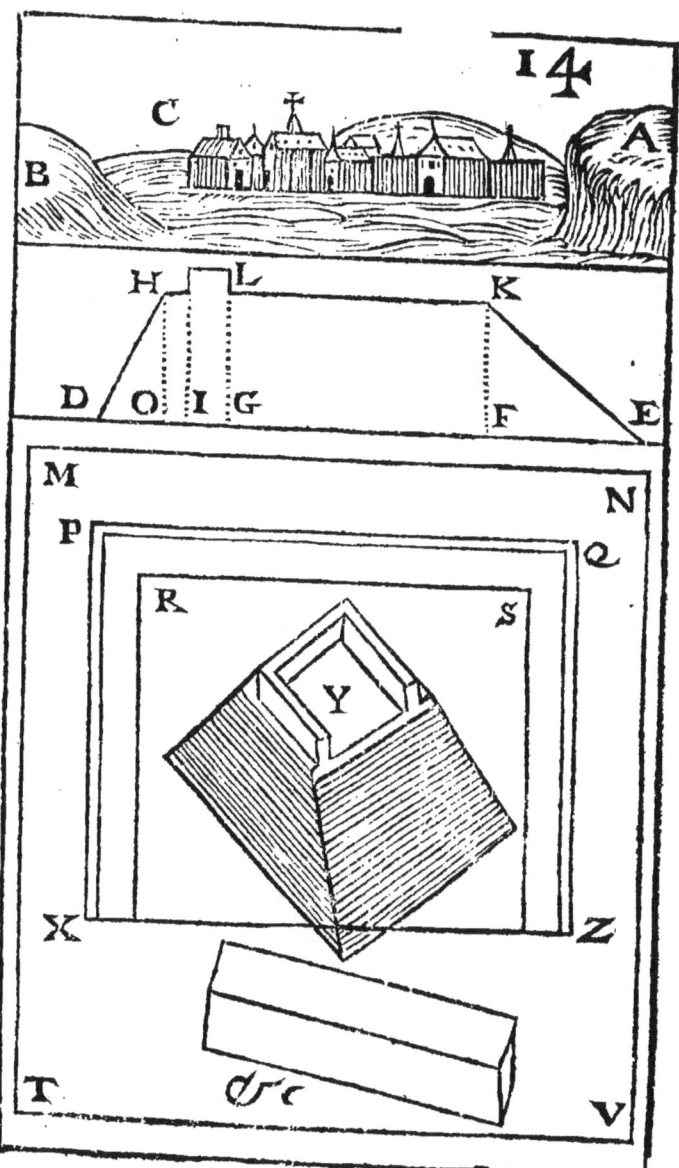

14

CONCLVSION DES Pratiques fudites.

LEs pratiques precedentes se raportent à certains chefs qu'il est bon de posseder pour s'en seruir aux ocasions, les joignant ensemble s'il est necessaire. Les voicy d'ordre.

1. Vn bastion posé inégalement sur son angle, ou irregulier.

2. Vn bastion sur vne ligne droite, ou plusieurs s'il est besoin.

3. Vn demy-bastion, ou deux ensemble suiuant la necessité, & plusieurs s'il est besoin.

4. Vn réduit pratiqué dans l'angle entrant.

5. Vne courtine retirée dans le milieu de la courtine generale.

6. Les redents & les pointes ou angles entrans & sortans.

7. Les Triangles, Caualiers, & Plateformes.

8. Les dehors, rauelins, cornes, & semblables.

MI-

L'ART DE FORTIFIER DE-
montré dans les parties principales.

L'Ingenieur, l'Architecte, & tout autre qui se mesle de fortifier, s'il est sçauant & honneste homme, doit apres auoir presenté son dessein sur le papier, demontrer que s'il est executé fidellement, l'ouurage qu'il promet sera bon, raisonnable, dans les iustesses que l'Art, & la raison demandent.

A cét efet il se sert de deux sortes de principes. Les vns sont pratiqués & fondez sur l'experience, les autres speculatifs & geometriques.

Les premiers assignent les grandeurs & les iustesses de chaque partie, comme du flanc, de la ligne de défense, de l'angle flanquant, du flanqué & semblables.

Les autres preuuent que lesdites parties ont ou auront en efet, la grandeur qui leur est ordonnée.

Les principes pratiques.

LEs principes pratiques sont fondez sur la nature, les efets & l'vsage des armes dont on se

ARCHITECTVRE

sert pour ataquer & défendre les Places auec l'experience de ceux qui les ont défenduës ou attaquées heureusement & auec auantage.

Vous auez le tout dans la premiere partie de cét ouurage, où il est traité du Canon & de semblables armes, & où les grandeurs de chaque partie sont ordonnées conformément à leur fig.

Voicy les principes plus considerables.

1. L'angle flanqué doit auoir de 60. à 90. degrez.

2. L'angle flanquant ne doit pas auoir plus de 150. degrez.

3. Le flanc ordinaire doit auoir 20. toises ou plus.

4. La demy-gorge autant.

5. La ligne de défense doit auoir de 120. à 150. toises.

Les principes speculatifs.

LEs principes speculatifs sont tirez en partie des elemens d'Euclide, en partie de la Trigonometrie, & en partie de l'arpentage, ou de l'art de mesurer les plans & les corps solides. Pour cét efet il faut auoir en main les tables des sinus & des tangentes, auec les logarithmes.

MILITAIRE.

Pratique de la demonstration.

LEs sudits principes etans supofez, il faut prendre en particulier chaque ouurage, & en ayant consideré la nature & la pratique, faire la demonstration de chaque partie en détail, ou du moins des principales, qui se raportent pour l'ordinaire à 3. ou 4. dans les petits ouurages, & à 5. ou 6. dans les grands. L'vsage vous fera bientost Maître.

La Redoute.

LA redoute n'ayant ny angle flanquant ny flanqué, ny flanc, ny pan ny courtine; mais seulement 4. faces couuertes d'vn parapet, & défenduës d'vn fossé, la demonstrarion n'est pas grande ny dificile, & presque toute dans la pratique.

L'experience fait voir que la redoute est raisonnable & commode lors qu'elle a de 10. à 20. toises en chaque face : la pratique luy en donne autant, que faut-il demontrer dauantage?

Reste la proportion qui doit estre entre le fossé & le parapet auec sa banquette, puisque le fossé doit fournir la terre au parapet : & le parapet employer la terre du fossé, autrement il y auroit ou du superflu, ou du manque. L'vn & l'autre est raisonnable quand leurs capacites sont égales, ou aprochantes de l'égalité.

ARCHITECTVRE

Mesurez le parapet, & premierement la surface sur le profil P I Z D G N. puis le solide sur la face A B. B D, &c. en déduisant les encoigneures.

Faites en autant du fossé sur la surface R C H S. & la longueur N O. O P, &c. & vous trouuerez égalité raisonnable.

Voila ce que le R. P. Bourdin a laissé de la demonstration de son Architecture Militaire: La mort qui l'a surpris a empêché qu'il ne l'acheuast. Ie n'ay point fait de dificulté de faire imprimer l'explication & la pratique sans la demonstration, sçachant bien que de ceux qui desirent de se seruir de cét ouurage, il y en a fort peu qui soient curieux des demonstrations. Toutefois pour contenter ceux-là aussi bien que les autres, ie leur diray que si on voit que plusieurs la demandent, on la leur fera voir Dieu aydant, acheuée par vn habile homme qui a esté vn des meilleurs Ecoliers du R. P. Bourdin.

LA GEOMETRIE MILITAIRE.

'EST vne partie de la Geometrie qui fait & qui mesure les figures, dont les Capitaines & les Ingenieurs ont besoin, tant dans le cabinet sur le papier pour le dessein, que dans la campagne sur le terrain pour la conduite des ouurages.

Premiere partie, quelles sont les figures Geometriques.

COmme les jetons dans l'Arihmetique representent les sous, les liures, les ecus, & choses semblables, que l'on compte : ainsi les lignes & les figures sensibles dans la Geometrie representent les lignes & les figures vrayes & reélles, & mesme les intelligibles & imaginées, dont on cherche la connoissance.

On considere toutes les lignes dans la ligne droite, & toutes les figures dans le triangle, comme dans leur principe : Voyons les lignes, puis les triangles.

LES LIGNES.

Les vrayes lignes sont les coupes ou les bornes & limites des surfaces, comme les surfaces sont les bornes des corps, & le point est le bout de la ligne.

Les lignes imaginées sont celles qu'on se represente estre tirées d'vn point à l'autre, comme de la pointe d'vn bastion à vn autre.

Les lignes sensibles sont celles qu'on tire efectiuement sur le papier ou sur le terrain, de sorte qu'on les puisse voir ou toucher, pour le moins en partie.

Sur le papier 1. fig. comme A B. C D. auec la plume & l'encre ou le crayon tout le long d'vne regle: sur le terrain auec des cordeaux bandez de piquet à autre comme EF. EH. H G.

Quand elles sont fort longues, on se sert de rayons visuels ou de mire, rendus sensibles en partie. Ainsi 2. fig. l'œil A. mirãt dãs le blanc B. y porte son rayon de vûe, & dresse le fuzil A C. tout du long de la ligne visuelle A B. en sorte que la partie du fuzil A C. represente & rend sensible vne partie du rayon visuel A B. que vous pouuez dire aler tout le long du fuzil qui en fait vne partie.

MILITAIRE.

Lignes faites ou tirées auec la regle ou le Cordeau.

Lignes faites auec le rayon aiusté à vne ligne ou à vne regle de conduite.

L'œil E. en fait autant auec la regle de conduite F F. regardant droit au blanc G. par les pinnules ou ailerons E F. On fait souuent la regle de conduite double, comme T K V.

Autant en fait l'œil H. auec le petit cordeau H L. seruant de conduite pour le rayon visuel H R. Ainsi des autres.

Les triangles.

LEs vrays triangles font des places ou des furfaces bornées par des vrayes lignes, comme 3. fig. A B C. fait en le coupant & le ratranchant du reste.

Les rriangles imaginez se font par des lignes imaginées, comme D E F. imaginant qu'il y a des lignes tirées du point D. au point E. & de E. à F. &c.

Les triangles sensibles sont faits des lignes sensibles, ou sur le papier, comme G L H. à l'ordinaire, ou sur le terrain, comme 4. fig. A B C. auec des cordeaux, & D E F. auec des rayons visuels. Les triangles comparez entr'eux sont ou semblables ou dissemblables. Ils sont semblables lors que leurs côtez sont en mesme raison, c'est à dire lors que le côté de l'vn contient autant de mesures ou de parties, quelles qu'elles soient, que châque côté de l'autre en comprend ou des mesmes, ou d'autres quelles qu'elles soient. Ainsi si D E. a 90. toises. & P T. 90. pieds, & si E F. a 80. toises, & R F. 80. pieds, lesdits côtez sont en mesme raison, & les triangles D E F. & P R T. sont semblables: autrement ils seroient dissemblables.

MILITAIRE. 5

Triangles vrays ou imaginez, ou sensibles en diverses façons.

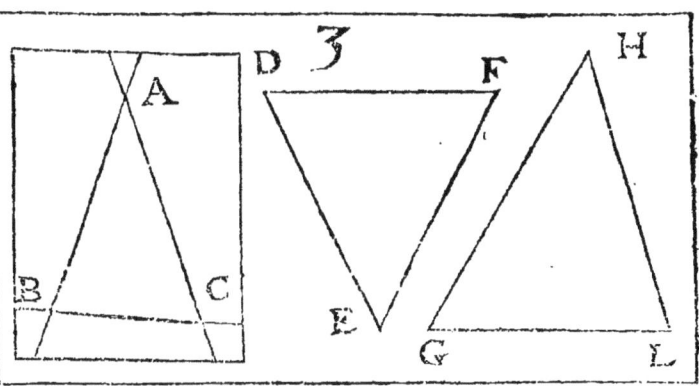

Triangles semblables ou de mesme raison, comme D E F. & P R T. tels que par l'vn on peut connoître l'autre.

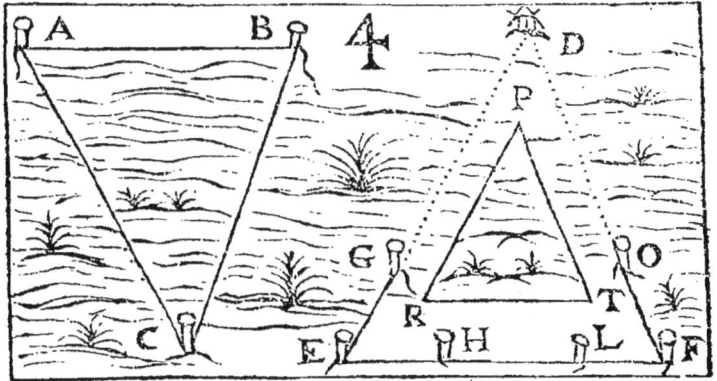

La raison desdits côtez est exprimée ordinairement par les nombres des mesures ou parties : Ainsi les côtez D E. D F E F. sont comme 100. 90. 80. & P R. P T. R T. comme 100. 90. 80. ou autres en mesme raison 10. 9. 8. ou 1000. 900. 800. &c.

A a iij

LA GEOMETRIE

Les côtez des Triangles.

Vous pouuez raporter aux ſudits triangles, les triangles en puiſſance, comme, 5. fig. D E F. & A B C. conſiſtans en 3. points ou ſignes ſituez en telle ſorte qu'on y peut trouuer vn triangle.

Au reſte on conſidere en tous triangles les côtez, les angles, & l'aire, ou le champ & le contenu. Touchant le côté on en conſidere la grandeur ou materielle ou formelle.

La materielle eſt exprimée par vn nombre de meſures materielles qu'elle contient de pieds, de pas, de toiſes, &c. La formelle ou raiſonnable eſt exprimée par les nombres des parties ou des meſures quelles qu'elles ſoient, comme il a eté dit touchant les triangles ſemblables aux côtez de 100. 90. 80. ou 10. 9. 8, &c.

Les angles.

C'eſt à dire les inclinations des côtez l'vn à l'autre, l'angle étant l'inclination de 2. lignes qui ſe touchét & ſont ſituées diuerſement, ainſi 6. fig. H R. & L R. font l'angle K. ou H K L. & non B A. D C. qui ne ſe touchent point, ny E F. G F. qui ne ſont pas ſituées diuerſement.

On conſidere dans les angles leur grandeur meſurée par les degrez du cercle qu'ils enferment.

MILITAIRE. 7

*La grandeur des côtez materielle ou formelle
& de raison.*

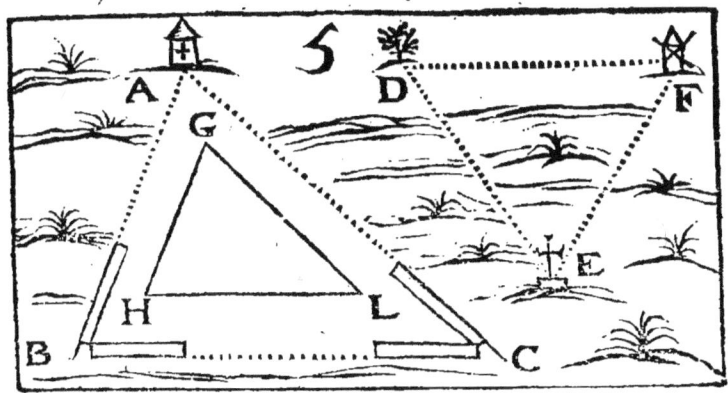

*La grandeur des angles prise à la faueur d'vn
cercle décrit de la pointe O. & diuisé
en 360. parties apelées degrez.*

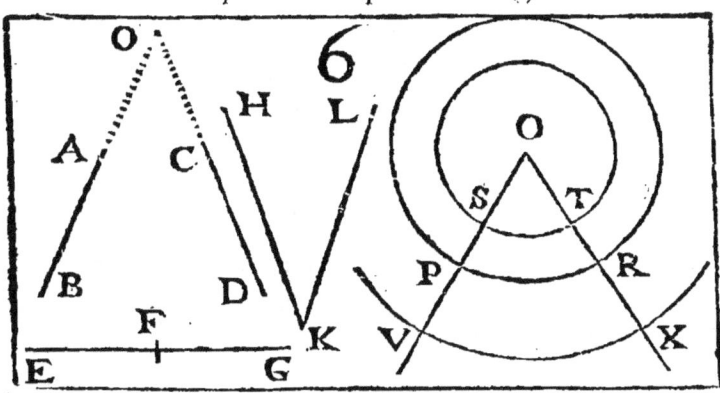

Tous les degrez sont de mesme grandeur formelle, ayant vne partie du cercle quel qu'il soit diuisé en 360. Ainsi S T. a autant de degrez que P R. & que V X. chaque degré est diuisé en 60. minutes, & la minute en 60. secondes.

Aa iiij

Le cercle principe des instrumens.

POur reüssir dans les mesures, tant des côtez que des angles, on se sert de diuers instrumens, qui tous se raportent au cercle 7. figure. Il en faut bien comprendre la diuision. Tout cercle a 360. degrez, le demy-cercle 180. le quart 90. & pour cela il est apelé quart de nonante, ou quadrant. la 6. partie a 60. degrez, la huitiéme 45. la douziéme 30. & la 24. 15.

Le rayon qui passe par le premier degré s'apelle rayon principal, le nombre des degrez que les angles contiennent, fait connoître la nature des angles, celuy qui a 90. degrez est apelé angle droit, ou à l'esquerre, & ses 2. lig. sont perpendiculaires, ou à plom l'vne sur l'autre ; celuy qui a moins de 90. est aigu, qui plus de 90. est obtus ou oblique, bref des angles qui apartiennent aux corps solides, comme aux tours, bastions, &c. les vns sont exterieurs, comme M T R. ou T V N. les autres interieurs, comme R K P. 1. figure. On met au centre du cercle vne regle de conduite 8. figure, comme B C D. afin qu'en tournant elle face diuers angles au centre auec le rayon principal : Ainsi le rayon principal est C E. & l'angle qu'il fait auec la partie de la regle C B. est E C B. connu par l'arc E B.

MILITAIRE. 9

Le cercle doit estre divisé en 360. degrez bien marquez & distinguez, & nombrez de 10. en 10.

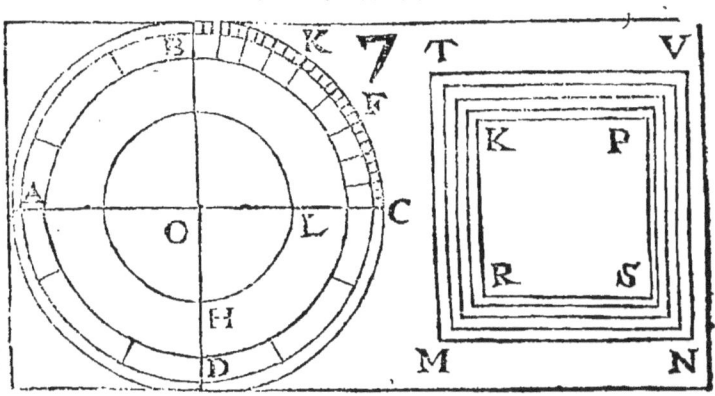

Le cercle doit estre acompagné d'une regle de conduite, & d'une boucle pour le suspendre à plom quand il en est besoin.

On se peut servir d'un seul quadrant auec un plom ou perpendicule, & des pinnules à un des côtez. Tel est le quadrant L P O. le plom P M. pendant du centre P. les pinnules P. R. le rayon principal P L.

Les angles sur le papier.

LEs angles des figures faites sur le papier, comme 9. fig. BAC. sont considerez & connus par le moyen du cercle bien diuisé, comme HO. tout se raporte à ce point.

Si sur la pointe de l'angle A. on décrit vn cercle ou vn arc, ayant le rayon égal à celuy du cercle diuisé, comme l'arc BC. & le rayon AB. égal à GO. on pourra connoître les parties & les degrez du 2. par les parties & par les degr. du premier déja diuisé, puisque les deg. de l'vn & de l'autre sont entierement égaux.

Ainsi l'arc BC. sera connu par vn arc égal pris dans le cercle égal GO. & tout autre arc, quoy que d'vn cercle plus petit décrit du même centre A. comme RO. sera connu par le mesme arc BC. l'vn & l'autre ayant autant de degrez pris à proportiõ.

Les angles sur le terrain.

Le cercle diuisé étant mis sur la pointe de l'angle que l'on considere comme 10. figure sur A. en sorte que le centre soit sur la pointe sert autãt que feroit vn cercle décrit de la mesme pointe en l'air, & diuisé à l'ordinaire.

MILITAIRE.

Le cercle divisé sert à connoître les arcs & les cercles qui ne sont pas divisez.

Le cercle divisé acompagné de sa regle de conduite, sert à connoître & à faire des angles sur le terrain.

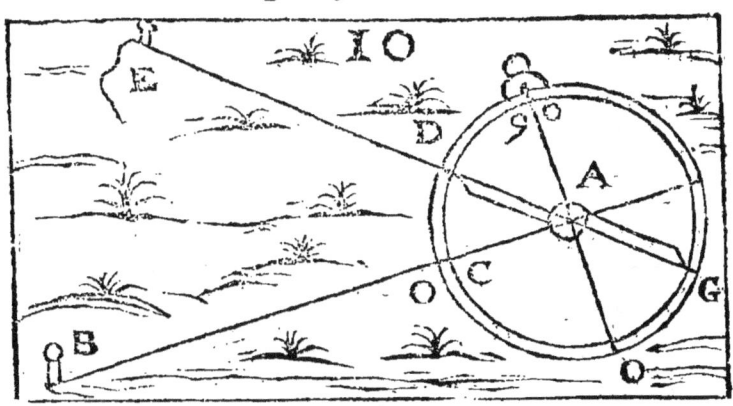

Ainsi l'arc D O. est commun, tant au cercle divisé qu'à l'angle fait par les cordeaux ou rayons de vûe A E. A B. & la longueur des lignes, n'y fait quoy que ce soit.

Les triangles sensibles.

POur mesurer vne distance inaccessible en l'vn de ses bouts, comme 11. figure B A. on prend vn 3. point à commodité, comme L. & par le moyen des rayons on fait vn triangle sensible A B C. puis on considere ledit triangle, & en ayant connu les angles B. & C. & la base accessible B C. on connoît toutes ses mesures à la faueur d'vn 2. triangle qui luy soit semblable, tel qu'est le triangle N F G. qui a autant de petites parties de l'échelle D E. en chacun de ses côtez que le grand A B C. a de pas dans les siens: Toute l'industrie est à faire ce petit triangle, vous en aurez la façon cy-apres.

On se sert de mesme industrie pour mesurer les hauteurs inaccessibles en vn bout, comme 12. figure C B. on prend à commodité le point A. puis on fait le triangle sensible A B C. & apres auoir connu les angles B C A. & C A B. on fait vn petit triangle semblable au grand, comme F E G. puis on s'en sert pour connoître le grand par la loy des triangles semblables.

MILITAIRE. 13

Triangles sensibles faits ou imaginez dans le plan de l'horizon.

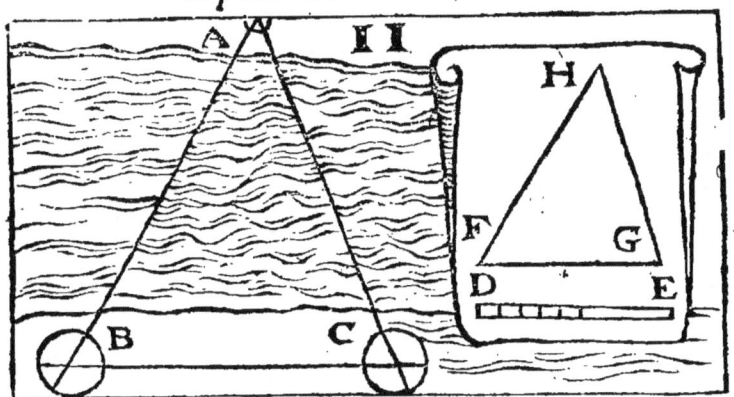

Triangles faits ou imaginez dans vn plan vertical, ou éleué sur l'horizon, & en l'air.

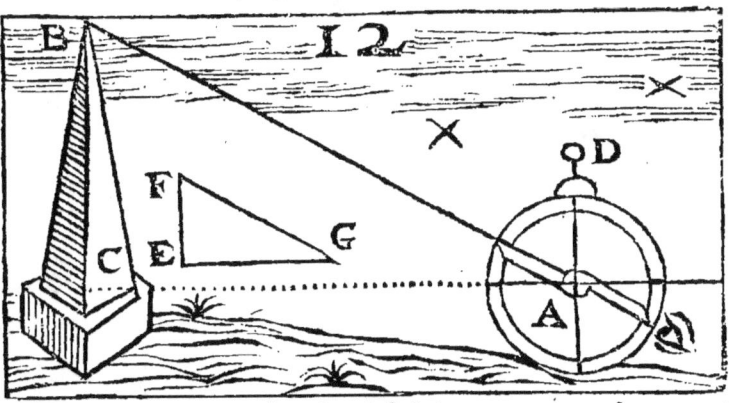

La loy des Triangles semblables est, que le grand a autant de grandes mesures, que le petit en a de petites.

Les triangles sont semblables lors qu'ils ont leurs angles égaux, vn à vn, le droit au droit, le gauche au gauche.

L'échelle ou Modelle.

POur connoître & mesurer les lignes sur le papier, on se sert d'vne échelle, c'est à dire d'vne ligne diuisée en plusieurs petites parties, qui representent autaut de grandes parties ou mesures des grandeurs reelles, comme pieds, pas, toises, perches, & semblables.

Telle est l'échelle D E. dans la fig.11. en teste de la page precedente, elle a 5. petites parties & vne grande égale aux 5. petites.

Ainsi si vous voulez ces parties vous representeront 10. toises en toute l'échelle, & chacune des petites ne vaudra qu'vne toise.

Que s'il vous plaist chacune representera 10. toises, & toute l'échelle en aura 100. & mesme s'il est besoin chaque petite partie representera 100. toises, & toute l'échelle aura 1000. toises.

Ce qui a eté dit des toises doit estre aussi entendu des pieds, des pas & des autres mesures suiuant le dessein que vous aurez.

MILITAIRE.

La composition de l'Echelle.

L'Echelle à discretion ou liberté se fait de la sorte. Prenez à l'écart vne ligne droite, puis auec le compas ouuert à discretion plus ou moins, selon la grandeur de vôtre dessein, prenez sur ladite ligne 5. parties égales, ou bien dix si vous voulez, puis ramassez auec le compas ces 5. parties, & les prenez plusieurs fois de suite sur la ligne pour auoir 5. 10. 15. 20, &c. ou 50. 100. 150 ; &c. ou de 10. en 10. à discretion. Ainsi vous faites l'échelle si longue & de telle étenduë qu'il vous plaît, qui pour cela est apelée échelle à discretion.

L'échelle contrainte est celle qu'on fait d'vne ligne donnée ou determinée. Ainsi si on vous donne vne ligne longue de trois pouces, vous en ferez vne échelle de 120. toises : En voicy la façon.

Diuisez la ligne donnée en autant de parties égales qu'elle a de vingtaines ou de dixaines, à sçauoir en 6. ou 12. parties : puis diuisez la premiere partie par la moitié, qui representera 10. toises, ou 5. toises. Enfin diuisez la premiere moitié sudite en 5. ou en 10. parties, & marquez à l'ordinaire 5. 10. 20. 30. 40. &c.

L'vsage de l'Echelle.

Avec l'Echelle on reconnoît la quantité de chaque ligne du deſſein ou de la figure, en prenant la ligne auec le compas & la raportant ſur l'Echelle: Si elle tient 100. parties vous dites qu'elle a 100. petites toiſes, ou pas, ou perches ſelon la valeur de l'Echelle : & de la ſorte vous connoîtrez toutes les lignes, & en ferez, s'il eſt beſoin, vne liſte ou table.

De plus ſi vous auez beſoin d'vne ligne qui comprenne 50. toiſes, vous prendrez auec le compas la partie de l'Echelle qui s'étend iuſqu'à la partie marquée 50. & cette étenduë de compas vous fournira la ligne que vous cherchez. Auec vne échelle bien faite vous pouuez exprimer les lignes par les nombres, & les nombres par les lignes, à peu prés, & ſouuent auec grande commodité.

MILITAIRE.

Les Figures composées.

LEs figures recti-lignes, c'est à dire terminées ou faites par des lignes droites, peuuent estre diuisées en plusieurs triangles, & en suite sont suposées estre composées de triangles. En efet pour les considerer & mesurer, on les diuise en plusieurs triangles prenant vn point au dedans comme le centre, ou mesme dans le pourtour ; & de là tirant des lignes à la pointe de chacun des angles : Ainsi connoissant tous ces triangles faits de la sorte, on connoît toute la figure.

Dans les figures regulieres on prend le centre, & de là on tire les lignes qui font des angles apelez les angles au centre de la figure, & qui sont grandement considerez.

Les angles faits par les côtez de la figure, sont apelez les angles de la figure, & tous les côtez de la figure sont le pourtour ou l'enceinte.

Bb

Reflexion sur ce qui a eté dit cy-deuant.

VOus auez vû le premier deuoir du Geometre : qui consiste à connoître les lignes & les figures Geometriques.

Les figures Geometriques sont ou reelles & vrayes, à sçauoir celles qu'on considere ou qu'on recherche, ou sensibles & suposées, à sçauoir celles qu'on fait auec des lignes sensibles ou des cordeaux & des rayons de vûe.

On considere les figures sensibles pour connoître à leur faueur les reelles & les veritables, desquelles elles sont les images & les representations.

Les figures sont ou triangulaires ou composées de triangles : En connoissant les triangles on les connoît toutes.

Dans le triangles on considere les côtez, les angles, & l'aire ou le contenu.

Dans les côtez on considere la longueur representée par les mesures : dans les angles l'inclination des lignes ou des côtez representez par les degrez de l'arc compris dans l'angle.

MILITAIRE.

Seconde partie contenant les Pratiques.

APres la consideration des lignes & des figures, il faut passer à la pratique par quelques essays faciles & agreables pour entrer en suite à loisir dans les grandes connoissances & pratiques de la Geometrie, pleine & demontrée dans toute son étenduë.

Pour pratiquer il faut auoir vn bon compas qui soit assez ferme, & qui s'ouure & se ferme également & sans sauter.

Vne regle bien droite auec vne petite feilleure. Vous en connoîtrez la bonté en tirant vne ligne sur du papier, & puis tournant la regle par tout & l'appliquant sur la susdite ligne, si elle s'acorde tout va bien.

Vn cercle bien diuisé & gradué, acomcagné de sa regle de conduite, & d'vn bâton haut de 4. ou 5. pieds pour le saspendre dans les ocasions; des cordeaux ou des piquets, ou des bâtons propres à ficher en terre pour bander & tenir les cordeaux.

LA GEOMETRIE

Pratique touchant les lignes.

Les lignes sont tirées sur le papier assez facilement à la faueur de la regle, & sur le terrain auec les piquets & les cordeaux. La dificulté est à rendre sensibles les rayons visuels, où à les prolonger.

Premiere pratique.

Rendre sensible vn rayon visuel. 2. figure. On donne le rayon E G. ou A B. on demande qu'il soit rendu sensible en quelque partie. Auprés de l'œil A. mettez vn fuzil ou vne regle de conduite E F. en sorte que votre vûe passe tout du long, ou par les trous de la regle iusqu'au point donné B. ou G. & le rayon sera rendu sensible, puis qu'il passe tout le long d'vn corps sensible A C. ou E F.

Seconde pratique.

Prolonger vn rayon de vûe. On donne le rayon sensible A C. ou E F. on demande qu'il soit prolongé vers B. ou G. regardez tout le long du fuzil ou de la regle, & enuoyez quelqu'vn qui mette vn bâton ou quelqu'autre signe, en sorte que vous le puissiez découurir comme en B. ou G. & le rayon A C. ou E T. est prolongé iusqu'à B. ou G. puisque les points A C B. & E F G. sont en vne ligne droite.

MILITAIRE. 21

Pour tirer les lignes sur le papier & sur le terrain, & semblables plans.

Pour tirer de grandes lignes, comme sont les rayons de vûe, & les rendre sensibles en quelque partie qui puisse seruir.

La regle de conduite ou l'Alidade est ou simple depuis le centre iusqu'à vn des bouts, comme seroit KV, ou KT. auec les pinnules mises en K. & en V. ou composée de deux simples comme TKV. portant ses pinnules en T, & en V. comme il se pratique d'ordinaire.

Bb iij

LA GEOMETRIE

LA PRATIQVE DES TRIANGLES.

Premiere pratique.

Décrire vn triangle égal à vn autre.

SOit donné le triangle H G L. auquel on en demande vn autre égal en tout.

1. Prenez auec le compas la base G L. & la portez sur votre plan ou papier. 2. prenez le côté G H. & du bout de la base transportée, décriuez vn arc de l'étenduë dudit côté. 3. Prenez L H. & de l'autre bout de la mesme base décriuez vn arc coupant le precedent. 4. Du point de la coupe desdits arcs tirez des lignes sur les bouts de la base, & voilà votre triangle.

Seconde pratique.

Décrire vn triangle plus petit & semblable à vn autre duquel vous connoissez les angles.

4. fig. SOit donné le triangle D E F. & l'angle E, de 70. degrez, & F. de 75. 1. Tirez sur votre papier à commodité la base R T. qui representera la base E F. 2. Faites au point R. vn angle égal à E. de 70. degrez, en tirant la ligne infinie R P. 3. Faites au point T. vn angle égal à F. de 75. degr. tirant T P. iusqu'au rencontre de R P. en P. & le triangle R P T. sera semblable à E D F. vous ferez lesdits angles par les pratiques suiuantes.

MILITAIRE. 23

*Pour transporter les triangles de plan en plan,
ou de papier en papier.*

*Pour changer les triangles du grand au petit,
ou du petit au grand, auec la pratique
des angles qui sera donnée.*

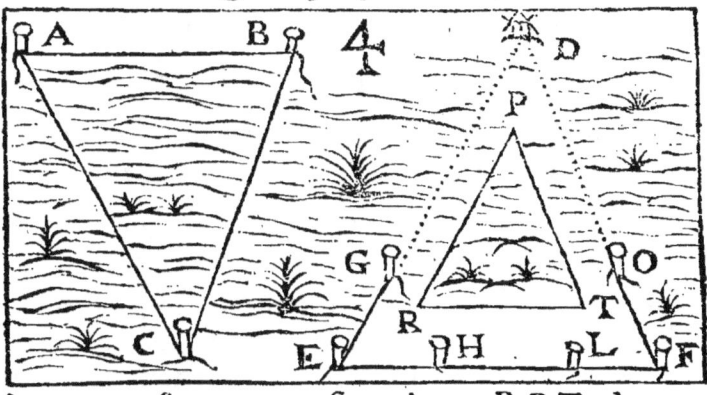

Autant en ferez-vous si on donne R P T. demandant le grand E D F. sur le papier. Prenez vne grãde base EF. & faites des angles égaux à R. & à T.

Prenez lesdites bases en telle quantité que vous voudrez, c'est à dire 2. ou 3. ou 4. fois, &c. plus grandes ou plus petites.

<div style="text-align:right">B b iiij</div>

LA GEOMETRIE

PRATIQVE DES TRIANGLES.

Troisiéme pratique.

Décrire vn triangle semblable à vn autre duquel vous connoissez les côtez & non les angles.

SOit donné le triangle A B C. & le côté B C. de 90. pas. B A. de 80. & C A. de 100. 1. Prenez vne échelle à commodité, & pour la base B C. de 90. pas, prenez autant de petites parties, & les posez sur la base H L. 2. Prenez en pour B A. 80. & de cét interualle décriuez vn arc du point H. vers G. 3. Prenez en 100. pour C A. & du point L. faites vn arc qui coupe le precedét au point G. 4. Tirez au point de coupe les lignes H G. L G. & le triangle G H L. sera semblable à B C.

Quatriéme pratique.

Faire vn Triangle semblable à vn autre duquel vous connoissez deux côtez & l'angle contenu.

SOit donné A B C. ayant C B. de 90. pas, C A. de 100. & l'angle B C A. de 50. degrez. 1. Faites l'angle H L G. égal au donné, à sçauoir de 50. degrez. 2. Prenez sur l'échelle 90. parties pour C B. & les posez sur L H. 3. Prenez en 100. pour C A. & les posez sur L H. 4. Tirez vne ligne de H. à G. & voilà le triangle semblable à A B C.

Si vous trauaillez sur le terrain faites tout le contraire pour les sudits triangles, en prenant autant de pas reels que vôtre petit triangle a de petites parties de l'échelle.

MILITAIRE.　25

Pour faire des triangles semblables sur le papier ou sur le terrain.

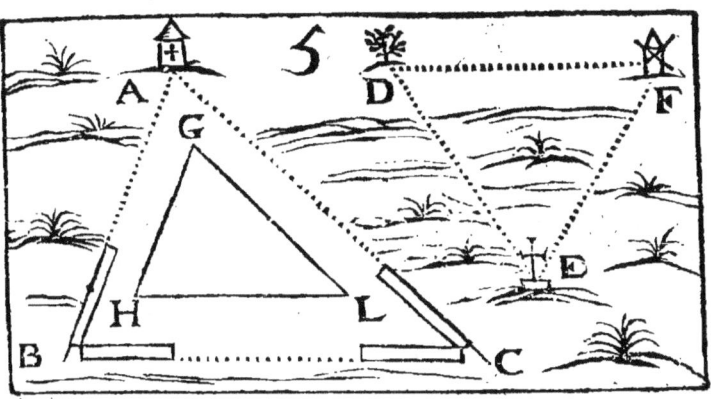

Mesurez chaque angle des triangles que vous auez par le moyen d'vn cercle, ainsi que les pratiques suiuantes l'ordonnent.

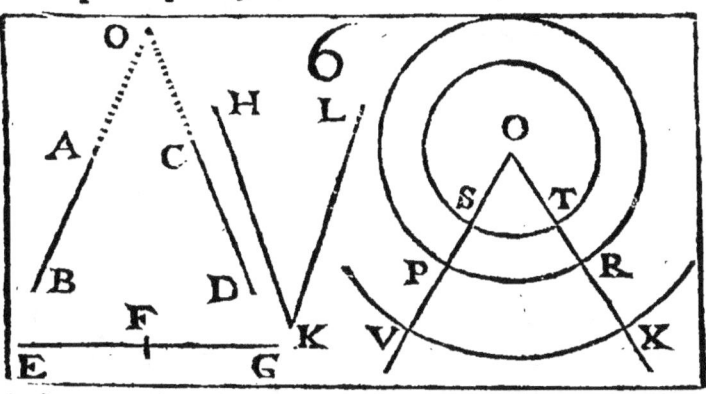

Si le triangle est representé par nombres de mesures, comme ayant vn côté de 90. vn autre de 80. & le troisiéme de 100. vous ferez comme cy dessus, auec vne échelle, ou auec des pas ou des toises sur le terrain.

La diuision du cercle, & ses vsages touchant les angles.

Pratique premiere.

Diuiser vn cercle en 360. degrez.

Soit donné A B C D. 1. Diuisez-le en 4. quarts tirant à l'équerre les diametres A C. B D. Chaque quart aura 90. degrez. 2. Diuisez le quart B C. en trois B K. K F. F C. chaque partie aura 30. degrez. 3. Diuisez chacune desdites parties en 3. & chacune aura 10. degrez. 4. Diuisez ces dernieres en 2. & chacune aura 5. degrez. 5. Diuisez ces dernieres en 5. & tout le cart B C. sera diuisé en 90. degrez. 6. Faites en autant des autres carts, & mettez les chifres d'ordre, & le principal rayon ou diametre sera celuy qui se trouuera au commencement du premier degré.

Seconde pratique.

Prendre & mesurer l'angle d'éleuation du Soleil sur l'horizon, du haut d'vne tour, ou d'vn lieu semblable.

8. fig. 1. Suspendez votre cercle du point G. le voilà verticalement. 2. Tournez le côté du rayon principal vers le Soleil. Le voilà dans le vertical du Soleil. 3. Abaissez ou leuez la regle de conduite B C D. en sorte que le rayon du Soleil (ou de vûe) passe par les trous des pinnules, comme A B C D. 4. Voyez le degré qui est sous la regle en B. & si c'est 40. dites que l'angle d'éleuation est d'autant de degrez.

MILITAIRE. 27

Le cercle divisé en 360. degrez, & acompagné de sa regle de conduite.

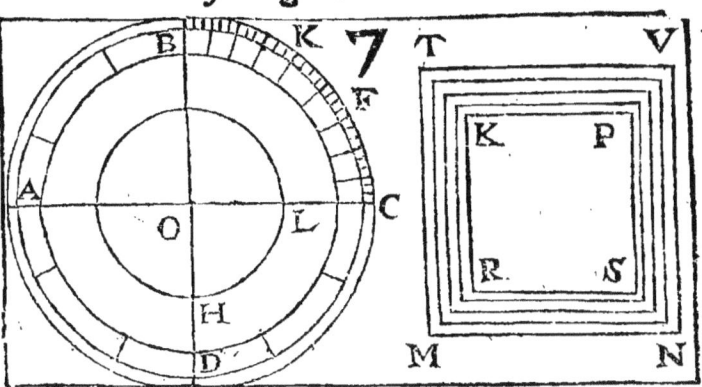

Pour prendre la hauteur sur l'horizon, ou la quantité d'vn angle fait par la ligne horizontale, & par vn rayon eleué.

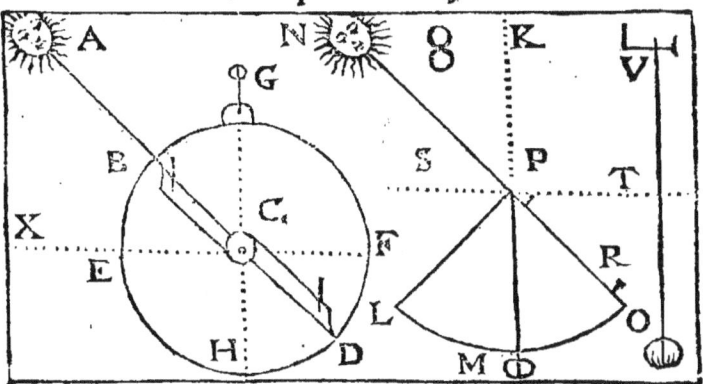

Le cercle est suspendu à hauteur commode, en sorte que du centre C. iusqu'à la terre, il y ayt 4. ou 5. pieds, lors particulierement qu'on se sert d'vn rayon de vûe pour prendre la hauteur d'vne tour, ou de chose semblable.

Troisiéme Pratique.

Faire vn angle de tant de degrez que vous voudrez.

Soit donné le point A. dans la ligne A B. on demande A. de 58. degrez.

1. Au point A. décriuez vn cercle égal au vôtre, comme B C. 2. Prenez sur vôtre cercle 58. degr. & les raportez de B. en C. 3. Tirez A C.

Auertissement. Si la ligne étoit plus petite que le rayon du cercle, comme E F. 1. Faites à côté vn angle comme cy-dessus A. 2. Décriuez tel arc qu'il vous plaira comme R O. 3. Faites en vn égal en E. 4. Prenez l'arc R O. & le raportez de F. en L.

Quatriéme pratique.

Mesurer vn angle donné.

Soit donné l'angle A. & qu'on demande combien il a de degrez. 1. Décriuez au point A. vn cercle égal au vôtre. 2. Prenez l'arc B C. raportez-le sur vôtre cercle posant vn pied sur le premier degré, & si l'autre tombe sur 58. dites que l'angle A. a 58. degrez. Que si le papier est trop petit, faites comme cy-dessus.

Cinquiéme pratique.

Faire ou mesurer vn angle sur le terrain.

10. fig. Soit donné le cordeau ou le rayon visuel A B. & qu'on demande vn angle de 50. degrez. 1. Posez le centre sur A. & tournez le rayon principal vers B. 2. Cherchez 50. sur le cercle en D. 3. Tirez le cordeau ou rayon visuel A E. par le point ou degré 50. D. de plus soit donné l'angle B A E. & qu'on demande combien il a de degrez.

MILITAIRE. 29

Pour faire & mesurer les angles sur le papier & sur le terrain.

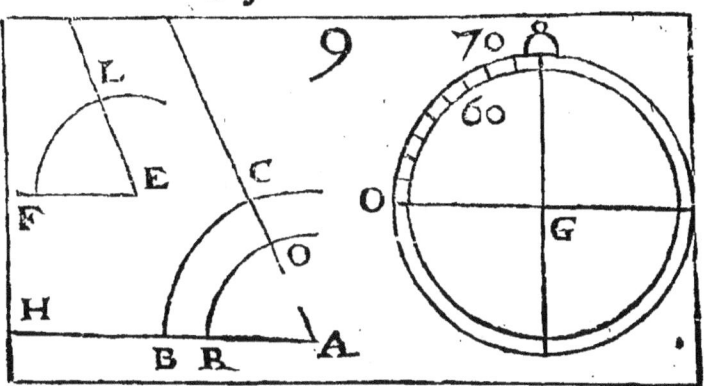

Maxime. *La corde de 60. degrez est égale au rayon. Ainsi pour décrire vn cercle égal au vôtre, prenez 60. degrez, & de cet interuale décrivez vn cercle.*

1. Posez le centre au point A. & tournez le rayon principal vers B. 2. Voyez par quel degré passe le cordeau ou la regle ADE. & si c'est par 50. dites que l'angle BAE. à 50. degrez. Autant des autres.

LA GEOMETRIE
Pratiques pour meſurer les diſtances, hauteurs, &c.

Premiere pratique.
Meſurer la largeur d'vne Riuiere.

Soit donnée la ſtation B. on demande combien de pas a B A. 1. Prenez à diſcretion vne ſeconde ſtation comme C. & vous aurez vn triangle ſenſible A B C. 2. Prenez la quantité de l'angle B. qui ſoit 60. degrez. 3. Meſurez auec vos pas la baſe ou l'antecedent BC. qui ſoit de 100. pas. 4. Meſurez l'angle C. qui ſoit 65. degrez, faites vn memoire de tout cela.

5. Faites vne échelle comme D E. & prenez la baſe F G. d'autant de parties que B C. a de degrez, à ſçauoir 100. & faites ſur F C. vn triangle ſemblable à A B C. à ſçauoir H F G 6. Voyez combien de parties a F H. & ſi elle en a 120. dites que B A. a 120. pas.

Seconde pratique.
Meſurer la hauteur d'vne Pyramide, &c.

Soit donnée la premiere ſtation C. on demande combien de pieds a C B. 1. Prenez vne ſeconde ſtation A. 2. Suſpendez votre cercle, & voilà vn triangle ſenſible A B C. 3. Meſurez l'angle d'eleuation A. qui ſoit de 29. degrez. 4. Meſurez la baſe A C. qui ſoit de 100. pieds. 5. Meſurez l'angle A C B. qui ſoit de 90. comme les murailles & les corps ſemblables à plom. 6. Faites vn triangle ſemblable à A B C. comme G E F. ſur la baſe E G. d'autant de parties que A C. a de pieds. 7. Meſurez E F. & ſi elle a 55. parties, dites que C B. a 55. pieds.

MILITAIRE. 31

Pour mesurer les longueurs ou distances horizontales.

Pour mesurer les hauteurs au dessus de la ligne horizontale & au dessous, particulierement lors qu'elles sont à plom comme les murailles, &c.

Les distances & les hauteurs inaccessibles par les deux bouts, se mesurent par deux operations. Trouuez 11. fig. CB. CA. & l'angle C. & puis faites le triangle GHF. semblable à CAB. & vous connoîtrez la distance inaccessible des deux bouts B A. Ainsi des autres & des hauteurs.

Pratique pour prendre & pour transporter les angles faits par des rayons visuels.

SOit donné dans la premiere figure l'angle visuel L H O. 1. Rendez les rayons visuels sensibles par des regles ou cordeaux ou lignes tirées sur vne planche ou carton, comme H R. H V. 2. Arrestez & determinez les regles ou cordeaux par vne troisiéme regle ou cordeau X Z. M N. 3. Transportant lesdits cordeaux ou regles, ou la planche, vous transporterez l'angle donné, ou vn égal, & ainsi vous pourrez faire vn triangle égal ou semblable à celuy duquel vous aurez connu 2. angles & vn côté.

Ainsi 2. figure ayant connu les angles L. & M. & le côté L M. vous ferez vn triangle semblable N R O. sur du papier à la faueur d'vne échelle comme cy-deuant, ou vn égal sur le terrain, prenant N O. égale à L M, & faisant ou transportant les angles N. & O. égaux à L. & M. & de la sorte R N O. sera ou égal ou semblable à H L M. & le fera connoître.

MI-

MILITAIRE. 33

Angles visuels rendus sensibles.

Triangle égal sur le terrain fait auec des angles égaux par la pratique mise cy-dessous.

1. Faites le rayon O V. sensible par O T. 2. Ayant fait l'angle N. par le rayon N P. faites marcher quelqu'vn de N. à P. droit en comptant les pas. 3. Arrestez-le quand il sera venu en R. ou dans le rayon O T V.

Cc

*Pratique pour mesurer les largeurs empes-
chées, mais accessibles.*

ON demande la largeur H M. 1. Prenez vn poste commode L. 2. Prenez & connoissez l'angle de vûe H L M. 3. Prenez la longueur des côtez accessibles L H. L M. L H. soit de 100. pas. L M. de 120 pas. 4. Faites sur le terrain ou sur le papier l'angle N. égal à L. & prenez sur N P. & N O. autant de pas, ou des mesures de votre échelle qu'il y en a dans L H. & L M. & vous aurez les points R. & O. & la distance R O. vous donnera H M. ou en pas, ou par les parties de l'échelle.

*Pratique pour mesurer les longueurs, lar-
geurs, hauteurs, & profondeurs
inaccessibles.*

ON demande la grandeur de F G. 2. figure. 1. Prenez 2. postes commodes H. L. 2. Prenez les angles L H F. L H G. & H L G. H L F. comme cy-dessus. 3. Connoissez & mesurez H L. 4. Faites sur le terrain ou sur le papier des angles égaux aux sudits P O M. P O N. & O P M. O P N. & vous aurez vne figure M O P N. égale ou semblable à F H L G. & en suite M N. vous fera connoître F G. en soy égale, ou en sa proportionnée auec les parties de l'échelle.

MILITAIRE. 35

Largeurs accessibles, mais empeschées comme H M.

Largeurs inaccessibles comme F G. & à proportion hauteurs inaccessibles, comme vne tour sur vn roc escarpé.

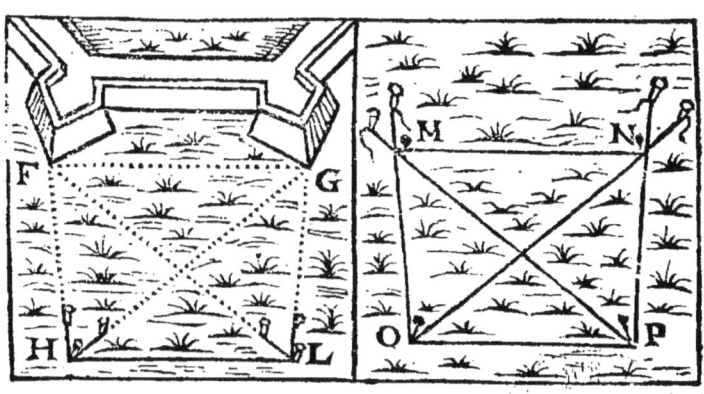

Ce qui est dit des largeurs sur le plan horizontal, doit estre apliqué aux hauteurs, & aux profondeurs sur vn plan vertical.

www.ingramcontent.com/pod-product-compliance
Lightning Source LLC
Chambersburg PA
CBHW050205230526
45470CB00001B/246